우리 국립극장과
세계 국립극장은
어떻게 다른가

우리 국립극장과
세계 국립극장은
어떻게 다른가

윤용준

민 속 원

차례

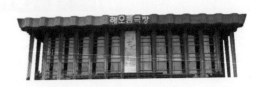

이 책은 저의 박사학위 논문인 「한국 국립극장의 운영 활성화 방안 연구」 중에서 우리나라의 국립중앙극장과 외국의 국립극장 운영 및 소속 예술단체 부문만을 따로 분리한 것에 새로운 장章을 신설하고 관련 내용을 보완하여 서술한 것입니다.

기본적인 구성을 살펴보면 우선 우리나라 국립극장의 운영 현황과 함께 전속단체와 예술감독에 대하여 다소 비중 있게 다루었는데, 그 이유는 민족문화의 창달과 전통 공연예술의 진흥을 기본 이념으로 삼고 있는 국립극장의 역사성과 미션을 구현할 수 있는 기본적인 창작 조직은 전속단체이며 예술감독과 전속단원은 그 구성원이기 때문입니다.

그리고 연구의 사례로 든 외국의 국립극장으로서는 일본의 신국립극장新國立劇場, 프랑스의 코메디 프랑세즈La Comedie Francaise를 비롯한 여러 국립극장Théâtre de l'Europe, Théâtre National de Chaillot, Théâtre National de la Colline, Théâtre National de Strasbourg, 영국의 국립극장Royal National Theatre, 국립은 아니지만 상주단체 운영에 있어 연구할만한 공연예술기관인 미국의 링컨센터Lincoln Center for the Performing Arts, Inc.를 연구의 대상으로 삼았습니다. 이 중에서 미국의 링컨센터를 제외한 다른 나라의 국립극장은 박사학위 논문에서 기능별로 서술한 내용을 조직별로 재구성한 것입니다.

오늘날은 기본적인 예술의 창작성과 더불어 산업적 역할이 증대되는 문화산업이나 경제성과 수익성을 제고하려는 예술부문의 경영적 측면에 관심이 증대되는 시대로 접어들었음에도 불구하고 국내외 국립극장의 운영과 창작 활동에 대하여 다양한 측면에서 비교 및 분석하고 연구한 자료가 충분하지 못합니다. 이러한 현실을 감안하여 우리나라를 비롯하여 공연예술의 역사를 길게 이어온 외국의 국립극장을 한데 모아서 분야별로 비교하고 정리해보고자 하였습니다.

　이 책은 먼저 우리 국립중앙극장의 역사와 운영구조 그리고 운영환경의 변화에 대하여 서술하고, 소속 전속단체와 단원 그리고 예술감독의 활동과 그 과정에서의 제약사항에 대한 관계성을 살펴보고 이를 바탕으로 분야별로 해외 국립극장의 사례를 비교하는 등 다양하게 살펴보고 나아가 대안을 제시함으로써 우리 국립극장에서 참고할 수 있는 방안을 모색해 보고자 하였습니다.

　그리고 외국의 국립극장에 대하여도 우리 국립중앙극장과 마찬가지로 극장의 조직과 운영, 공연예술 프로그램, 그리고 예술단체와 예술감독에 대한 부문으로 구분하여 극장별 예술창작 활동과 전속단원 상호간의 관계성에 대하여 비교 연구를 하였으며 이를 바탕으로 공통점과 차이점을 살펴봄으로써 유의미한 관계성을 찾아보고 이러한 관계성이 우

리 국립극장에 어떻게 접목할 수 있는지를 살펴보았습니다.

이 책의 구성은 모두 3장 7절로 되어 있습니다. 제1장 제1절에서는 국립중앙극장의 역사와 환경, 제2절은 조직운영과 기반시설, 그리고 전속단체와 예술감독에 대하여 상세하게 서술하였습니다. 제2장 제1절은 일본의 신국립극장의 조직과 운영 그리고 공연예술 프로그램과 예술단체와 예술감독에 대하여, 제2절은 프랑스의 코메디 프랑세즈를 비롯하여 5개의 국립극장을 여러 방향에서 들여다보았습니다.

제3절은 영국의 국립극장에 대하여, 제4절은 국립은 아니지만 전속단체가 아닌 상주단체 운영이라는 측면에서 미국의 복합 문화예술기관인 링컨센터도 대상으로 삼았습니다. 제5절은 제1절에서 제4절까지 기술한 내용에 대하여 상호 비교하면서 분석한 내용입니다. 그리고 마지막으로 제3장은 제1장에서 제2장까지 비교 및 분석과 연구한 것을 바탕으로 우리 국립중앙극장이 앞으로 지향할 수 있는 바람직한 방향성이었으면 하는 소박한 의견을 담았습니다.

앞에서 언급하였듯이 국내 사례는 유일하게 국립중앙극장만 다루었지만 앞으로 다른 공사립 공연예술기관을 추가 대상으로 삼아 더욱 연구하여 보완하고자 합니다. 그렇게 된다면 국내의 다양한 주요 공연장의 운영 및 소속 예술단체를 보다 넓게 살펴볼 수 있는 내용이 담기게 될 것입니다.

이것이 완성된다면 공연예술 연구자나 예술경영에 대한 관심을 가지는 분들에게 만족스럽게 활용될 수 있을 것으로 조심스럽게 언급하고자 합니다. 그러나 오늘날의 입장에서는 충실한 내용으로 인하여 참고할 만한 자료일지라도 시간의 흐름과 독자의 관점에 따라서 미흡한 부분이 생기는 만큼 이러한 점을 해결하기 위해서라도 지속적으로 연구하면서 보완해 나가고자 하는 기대를 갖고 있습니다.

이 책이 나오기까지 격려와 지원을 해주신 양영순 여사에게 진심으로 감사를 드리며, 아들 정빈도 현재보다는 더 나은 삶을 위하여 정진해 주기를 간절히 바라는 마음입니다. 그리고 민속원의 출판 도서가 되도록 좋은 인연으로 연결고리를 맺어 주신 은광준 선생님께 고마움을 전하며, 여러 가지 어려움이 있었을 것임에도 불구하고 출판하기로 결심해 주신 홍종화 대표님을 비롯하여 편집에 노력을 기울여 주신 민속원 관계자 여러분께 향한 저의 고마움을 가슴속 깊이 간직하고자 합니다.

2013년 가을

윤용준

제1장

국립중앙극장

역사와
환경

1. 국립중앙극장[1] 역사

정부는 민족문화의 창달을 위하여 1948년 12월에 마련한 「국립극장 설치령」을 이듬해인 1949년 1월 12일에 대통령령 제47호로 공포하고[2], 이어서 「국립극장 직제령」을 마련[3]하게 된다. 이러한 2개의 법령을 근거로 국립극장 설립을 위한 여러 가지 업무를 순조롭게 진행하여 1950년 1월에는 「신극 협의회」를 발족하고 그 전속 극단으로 「신협」과 「극협」을 두게 되었다.

이어서 4월 29일에는 경성 부민관[4](1,997석, 현 서울특별시 의회 건물)을

1. 공식 명칭인 국립중앙극장으로 표기하는 것이 올바른 기술이지만, 역사적으로 살펴보면 공식 명칭이 국립극장, 중앙국립극장, 국립중앙극장 등으로 변화하여 왔음. 이 책자에서는 통상적인 명칭인 국립극장이나 공식 명칭인 국립중앙극장을 본문의 내용상 혼동의 우려가 없는 경우에 두 가지 명칭을 적절하게 혼용하여 기술하였다.
2. 「국립극장 설치령」은 1952년 11월 1일 대통령령 제719호에 의거 폐지되었다.
3. 「국립극장 직제령」(대통령령 제195호, 제정 1949.10.8 / 시행 1949.10.8)은 국립극장에 총무과, 기획과, 무대과를 두며, 지방 국립극장에는 총무과와 운영과를 둔다.
4. 1930년대 초 경성부가 부민들의 예술적 욕구를 충족시키고자 경성전기주식회사로부터 100만원

우리나라의 첫 국립극장으로 개관하였는데 이는 아시아에서도 최초이다. 이와 같이 해방 후 어려운 가운데서도 국립극장을 개관하였으나 국립극장 운영의 기본법인 「국립극장 설치법」[5]은 약 열흘이 늦은 5월 8일에야 법률 제142호로 공포되기에 이른다.

정부 수립 초기의 어수선한 가운데서 설립한 아시아에서는 첫 국립극장이었지만 해방 이후 이데올로기의 분열과 갈등의 시대적 현상에 연결되어 오는 상황이었다. 그렇지만 국립극장의 설립으로 지금까지 불거진 좌우의 갈등을 청산하고 연극계를 회생시키는 기회가 되었으며 다음과 같이 우리 연극사에 중요한 의미를 제시하였다.

첫째는 신극운동이 시작된 지 40여 년 만에 비로소 연극을 비롯한 무대예술이 전용의 공연 공간을 갖게 되었으며, 둘째는 해방 이후 치열하게 전개되었던 좌·우익 예술인들의 대립과 갈등이 정리되고 안정된 기반을 다지는 상징적 의미를 지녔으며, 셋째로는 연극 이외의 공연예술 장르라 할 심포니오케스트라, 창극, 오페라, 무용 등도 제대로 발전할 수 있는 근거지가 마련되었다.[6]

첫 국립극장의 개관에 대한 시민들의 참여와 반응이 호의적이었음을 개관 공연의 성황에서 살펴볼 수 있다. 개관을 축하하는 연극 공연인 〈원술랑〉(유치진 작, 허석 연출)을 4월 30일부터 5월 6일까지 공연하였

을 기부 받아 1934년에 준공한 부립극장. 연건평 5,676㎡에 지하 1층, 지상 3층으로 이뤄진 한국
최초의 근대식 다목적 회관으로서, 관람석과 냉난방 시설까지 갖춘 대강당을 비롯해 중강당·소
강당 등에서 연극·음악·무용·영화 등을 공연하였다.(네이버 백과사전)

5· 「국립극장 설치법」(법률 제142호, 1950.5.8 제정) 제1조(민족예술의 발전과 연극문화의 향상을
도모하기 위하여 정부는 국립극장을 경영할 수 있다.), 제2조(국립극장은 서울특별시 1개소 설치
한다.), 제3조(국립극장 운영의 기본방침에 관하여 주무부장관의 자문에 응하기 위하여 국립극
장운영위원회를 둔다.) 등

6· 유민영, 「국립극장 50년의 회고와 전망」, 『국립극장 50년사』, 국립중앙극장, 2000, 85쪽 요약
인용.

는데 관객 약 5만여 명이 관람하였으며, 2번째 작품인 〈뇌우〉(원작 조우 曹禺, 번역 김광주, 연출 유치진) 공연은 6월 6일부터 15일까지 무대에 올렸는데 이 작품도 원술랑에 버금가는 호응으로 약 7만5천여 명이 관람하였다고 한다.

이렇듯 예상하지 못한 관객의 반응에 국립극장으로서는 앞으로 공연예술의 발전을 크게 낙관하면서 오랜 기간 단절되었던 우리의 전통예술을 꽃피울 수 있는 기회의 장이 펼쳐진데 대하여 희망찬 기대를 갖게 되었다. 그러나 예기치 못한 북한의 도발인 6·25전쟁으로 인하여 한창 불꽃을 피워 올리던 국립극장의 공연 활동에 찬물을 끼얹는 결과를 초래하였다.

6·25전쟁으로 인하여 서울에서는 국립극장으로서 활동을 하지 못하다가 1952년 5월 14일 국무회의 의결로 대구 문화극장을 정부가 환도할 때까지 국립극장으로 개관하였으며, 개관 기념공연으로 윤백남의 〈야화〉(각색 하유상, 연출 유치진)를 1953년 2월 13일부터 19일까지 공연을 하였지만 대구에서의 활동은 이렇다 할 성과보다는 기대에 미치지 못하게 되었다. 그러다가 1953년 휴전 이후 4년여가 지난 1957년 6월 1일에 명동에 소재한 서울시공관(현 명동예술극장)을 국립극장으로 재개관함으로써 이른바 명동 국립극장 시대를 열게 되었다.

이후 국가재건최고회의는 1961년 10월 2일자로 「국립극장 설치법」을 개정[7]하여 국립극장의 소관 정부부처를 문교부에서 공보부로 이관하

7· 「국립극장설치법」(법률 제745호, 1061.10.2 개정) 제2조(국립극장은 공보부장관이 직할하고 서울특별시와 각도에 설치할 수 있다.) / 대부분의 논문자료 및 연구자료에는 「국립극장 설치령」이라고 표현되어 있는데 이는 오기임(「국립극장 설치령」은 1952년 11월 1일, 대통령령 제719호에 의거하여 폐지된다. 따라서 대통령령인 「국립극장 설치령」을 법으로 승격하여 변경한 「국립극장 설치법」이 1950년 5월 8일 제정되었음에도 「국립극장 설치령」을 폐지하지 않다가 1952년 11월 1일에야 폐기하기에 이른다.).

고, 「신협」과 「민극」을 하나로 통합하여 「국립극단」으로 재발족[8]하였다. 이듬해 1월 15일에 「국립극장 직제」를 개정[9]하여 국립오페라단, 국립국극단, 국립무용단 등 3개의 전속단체를 창단함으로써 기존의 국립극단과 함께 4개의 전속단체를 아우르며 문화예술 창작기관으로 전환하게 되었다. 이로써 국립극장은 설립 목적인 민족문화 발전을 위한 전통문화예술에 대한 관심을 구체화 하였다[10]고 볼 수 있다.

1964년 9월에는 「국립극장 직제」를 폐지[11]하고 10조로 된 「중앙국립극장 직제」로 개정[12]하였는데, 주요 내용은 서울을 제외한 지역에도 국립극장을 설립할 수 있는 근거 규정을 삭제하였다. 이는 1954년 「국립극장 설치법」개정 법률[13]과 공보부로의 소관부처 변경에 따라 1961년 10월 2일자로 개정된 '국립극장은 공보부장관이 직할하고 서울특별시와 각 도에 설치할 수 있다'의 규정처럼 서울과 지방에 국립극장을 둘 수 있는 근거를 또다시 서울에만 두는 것으로 되돌려 놓음으로써 국립중앙박물관이나 국립국악원과 달리 국립극장만 지역 단위로 확장할 수 있는 기반을 상실하게 되었다.

제3공화국 정부는 1967년도 장충동에 국립극장, 국립국악원, 예총회관,

8. 환도 이후 신협 단원들을 흡수하여 전속 「국립극단」 탄생되었다(1957.6.1). 그러다가 국립극단은 해산되고 「신협」과 「민극」이라는 두 개의 전속극단이 국립극장 안에 설치된다.(1959.5). 그러다가 공보부령인 「전속극단 운영 규정」을 공포하여 「신협」과 「민극」이 「국립극단」으로 재발족하게 된다.(1961.12.30)

9. 「국립극장 직제」(각령 제379호, 1962.1.15. 일부개정), 제14조(국립극장에 전속의 극단 기타 공연단체를 둘 수 있다. 전항의 전속단체의 결정과 그 운영에 관한 사항은 공보부장관의 승인을 얻어 국립극장장이 정한다.)

10. 서울특별시사편찬위원회, 「서울공연예술사」, 서울특별시사편찬위원회, 2011, 1330쪽.

11. 대통령령 제195호 「국립극장 직제」는 대통령령 제1937호, 1964.9.21.에 의거하여 이를 폐지한다.

12. 「중앙국립극장 직제」(대통령령 제1937호, 1964.9.21. 제정) 제3조(위치 : 극장은 서울특별시에 둔다.)

13. 「국립극장 설치법」(법률 제303호, 1954.1.12. 개정, 1954.2.2. 시행), 제2조(국립극장은 문교부장관이 직할하고 서울특별시와 각도에 설치할 수 있다.)

국립중앙도서관 등을 건립하는 대단위 민족문화센터의 조성계획을 수립하기에 이른다. 이에 따라 중앙국립극장 건립에 필요한 자금 조달을 위하여 명동 국립극장을 공매처분하기로 하며, 장충동 국립극장은 1969년에 완공할 예정으로 1967년 10월 12일 착공[14]하였다.

그렇지만 때마침 경제부흥을 위한 경제개발계획의 우선시 정책으로 인하여 자금 조달의 어려움으로 공사기간도 연장되는 등 초기에 구상한 대단위 민족문화센터는 축소되어 1973년 중앙국립극장만 완공하는데 그치게 된다. 같은 해 5월 1일에 국립발레단과 국립합창단을 창단하고 10월 17일에는 장충동으로 이사하여 국립극장 장충동 시대를 열게 된다.

신축된 장충동 국립극장을 살펴보면, 공연장 건물은 지하 1층 지상 3층에 객석 1,500석, 특별석 130석, 1,322㎡ 무대에 회전무대, 승강무대, 수평장치가 갖춰졌으며, 100여 명이 연주할 수 있는 오케스트라 피트와 TV중계 장치 등이 마련되었다. 이밖에 실내 확성장치, 음향 지원장치, 잔향 부가장치 등 각종 음향설비가 설치되었다.

아울러, 대극장 규모의 1/4에 해당하는 344석 규모의 소극장(현 달오름극장)도 건립하였는데 총공사비는 약 9억5천만 원이 소요되었다. 국립극장의 외관은 누마루를 돌리고 그 위에 열주列柱를 세운 후 처마 끝을 올리는 등 전통적인 건축요소를 현대적 감각으로 표현하려는 노력이 두드러지는 건축물로 평가받고 있다.

초기의 극작가 중심의 극장장이 환도 이후 명동 국립극장 시대부터 관료 신분의 일반공무원 국립극장장이 지속적으로 부임하다가 1980년대 들어서는 연출가인 허규가 국립극장장으로 부임하게 된다. 그는 전통연희의 현대적 계승과 재창조를 모토로 내걸면서 활발한 작품 활동을

14· 『조선일보』, 1968.3.12.

하였지만, 국립극장 전속단원을 비롯한 공연예술계로부터 곱지 않은 시선과 여러 갈등을 드러내기도 하였다. 그럼에도 불구하고 전통 연희 연출가답게 전통 연희 공연을 위한 노천극장을 1982년 5월에 건립하여 마당놀이 공연을 활발하게 전개하였다.

1992년도 들어서면서 국립극장은 문민정부가 내건 문화적 향수권을 누리게 한다는 문화복지 정책에 부응하여 앞마당을 문화광장으로 조성하였는데, 이곳에서 전통예술 중심으로 다양한 공연예술 활동을 전개[15·] 하였다. 문화광장을 조성하여 활용한 이유는 시민들에게 문화예술기관으로서 국립극장의 인식을 높이고 일반 대중들로 하여금 고급 문화예술과 자연스럽게 가까워지도록 하기 위한 것이었다. 이러한 문화 복지와 문화 서비스 차원에서 풍부하게 마련한 야외공연은 관객에게 깊은 인상과 감명을 주었으며, 이후 예술의 전당, 세종문화회관 등 주요 문화예술기관이 벤치마킹하는 계기가 되기도 하였다.

1995년 지방자치제도 시행으로 지역마다 지방자치단체장의 업적용으로 문화기반시설을 확충하는 계기가 되었으나 조성된 문화예술 공간에 비하여 운영에 관한 효율성이 매우 낮다는 비판에 직면하게 된다. 이에 1998년 문화관광부 주관으로 최초로 전국의 문화기반시설에 대한 운영성과의 평가를 시행하기에 이르렀다. 그런데, 그 운영성과에 대한 평가 결과가 매우 미흡한 것으로 나타나자 공공 문화예술기관의 운영 개선이 필요하다는 여론과 함께 여러 쇄신방안이 대두하게 되었다.

이에 따라 2000년도 국립극장은 책임운영기관으로 변화하였으며, 전

15· 국립극장 대극장 앞마당인 문화광장에서는 관객에 대한 문화복지 차원에서 사물놀이, 농악, 탈춤 등 전통예술을 중심으로 주말에 무료 공연으로 선보여 왔는데, 1995년 5월부터는 현대무용(한국 컨템퍼러리), 한국무용(창무회), 발레(서울발레시어터), 오케스트라 등으로 다양한 레퍼토리 작품을 구성하였다.

속단체로 있던 국립오페라단, 국립발레단, 국립합창단 등 3개의 예술단체도 국립극장 소속에서 재단법인으로 독립시켜 예술의 전당에 상주단체로 이전하기에 이른다. 2000년도 책임운영기관 전환 이후 줄곧 수익 창출에 우선을 두었던 기업형 책임운영기관으로서의 국립극장에 대하여 국립으로서의 공공적인 성격과 맞지 않다는 평가와 함께 많은 비판이 있었다.

이에 2008년도에 이명박 정부가 들어서면서 '행정형 책임운영기관'으로 변화[16]를 이행하게 되었다. 이는 수익성의 추구에 중점을 두는 것에서 고객을 우선에 두는 문화정책으로 전환을 의미하며, 따라서 수익의 창출보다는 공공성에 우선을 두는 국립극장으로 책임운영기관 이전처럼 되돌리는 정책 전환을 하게 되는 계기가 되었다.

정부는 2010년 6월 16일에 국립극단을 민영화하여 재단법인으로 독립하였다. 이로 말미암아 민족예술의 발전과 연극문화의 향상을 취지로 설립한 국립중앙극장에는 국립창극단, 국립무용단, 국립국악관현악단 등 전통 문화예술분야의 3개 장르의 전속단체만 남게 됨으로써 국립중앙극장이라는 명칭의 변경과 함께 「문화체육관광부 및 소속기관 직제」[17]까지 재검토해야 할 시점에 다다른 것[18]으로 보인다.

16. 2000년도 기업형 책임운영기관 지정 이후 "국립중앙극장이 재정자립도 제고에 대한 부담으로 상업적인 대형 뮤지컬의 장기대관 등을 추진함에 따라 국립공연예술기관으로서의 공공성 논란을 초래한 점을 지적하며 순수예술의 진흥과 문화향수 확대를 위해 설립된 국립 예술기관은 공공성과 예술성을 최고의 가치로 삼아야 한다."는 지적에 따라 2008년도에 행정형 책임운영기관으로 전환하게 된다.

17. 「문화부와 그 소속기관 직제」(대통령령 제13284호, 1991.2.1.)에 의하여 독립된 직제로서의「중앙국립극장 직제」는 폐지되고, 문화부와 그 소속기관 직제에 통합된다.

18. 「문화체육관광부와 그 소속기관 직제」(대통령령 제23209호, 2011.10.10.) '제54조 국립중앙극장의 직무 : 국립중앙극장은 민족예술의 발전과 연극문화의 향상에 관한 사무를 관장한다.'라고 정하고 있다.

2. 운영구조 변화

1) 책임운영기관화

국립극장은 「책임운영기관의 설치·운영에 관한 법률」에 의거 책임운영기관으로 변화한지도 약 14년이 지났다. 당초 책임운영기관으로 지정할 당시에 수익을 내기에는 쉽지 않은 공연예술기관임에도 불구하고, 재정자립도의 향상을 독려하기 위하여 면밀한 검토 없이 기업형 책임운영기관으로 지정한 측면이 강하였다. 이처럼 책임운영기관화는 충분한 예측과 검토를 바탕으로 지정하였다기보다 문화기반시설의 운영 평가의 미흡을 개선하여야 한다는 당위성과 함께 문화의 산업적 측면이 부상하기 시작한 시대적 배경을 감안하여 지정한 것이었다.

국립중앙극장을 책임운영기관으로 지정한 목적을 살펴보면, 첫째 국가기능 중 집행 및 서비스 기능을 정책 기획 기능으로부터 분리하여 정책 집행의 효율성을 높이는 데 있으며, 둘째 기관장의 임용에 있어서 성과 계약제를 바탕으로 한 공개경쟁 채용 원칙을 채택함으로써 공공부문에 시장의 경쟁원리를 도입하여 서비스의 질적 수준을 개선함과 동시에 결과에 대한 책임성을 강화하자는 것이며, 셋째 종래의 '과정 중심'의 행정에서 '결과 중심'의 성과에 중점을 두는 행정으로 전환하여 조직의 생산성을 제고하자는 데 그 목적[19]이 있었다.

1998년도 국민의 정부가 들어서면서 '지원은 하되 간섭하지 않는다'라는 문화예술부문에서 지원 원칙의 하나인 '팔 길이 원칙'[20]에 입각하

19· 양건열 외, 『국립중앙극장 중장기 발전방안 연구』, 한국문화정책개발원, 2000, 15쪽.
20· 「팔 길이 원칙(Arm's Length Principle)」 : '지원은 하되 간섭은 하지 않는다.'라는 의미를 지니고

여 문화예술기관의 자율성을 보장하면서 운영을 맡기고 그에 대한 책임을 지게 하는 책임운영기관으로 국립극장을 지정하였다. 그런데 기업형 책임운영기관으로 지정된 국립극장이 재정자립도 제고에 필요한 수익의 창출을 위하여 무리하게 상업적인 뮤지컬 공연에 장기 대관하거나, 외부 프로덕션과는 대관 규정에도 없는 공동주최라는 명목의 공연으로 국립극장의 설립 목적과 미션인 전통 공연예술의 창작과 레퍼토리화에 부응하지 못하였으며 이는 순수 공연예술의 무대화가 줄어드는 결과를 초래하였다.

이러한 장기대관 뿐만 아니라 외부 공연단체와 과다한 공동주최 공연으로 인하여 민간의 순수예술단체에 대하여는 국립극장 무대를 대관할 수 있는 여력을 상실하는 등 문제를 야기하기에 이른다. 이러한 상황으로 공공성의 논란을 초래하며 순수 공연예술의 존립 및 진흥과 국민의 문화향수권 신장을 위해 설립된 국립예술기관으로서의 공공성 확보와 예술성의 구현을 최고의 가치로 삼기 위해서라도 기업형 책임운영기관에서 행정형 책임운영기관으로 변화가 요구되었다.

이처럼 행정형 책임운영기관으로 변화가 요구된 근본적인 이유[21]는 책임운영기관 도입 초기인 2000년도에는 재정 수입의 확대에 치중하면서 국고보조금 등 이전자금을 세입으로 계상함에 따라 재정자립도가 급상승[22]하였으나, 공연장 등 시설 규모 및 프로그램의 한계와 국고보조금

있으며, 이는 정부가 예술기관에 대하여 지원을 하면서도 자율성을 침해하지 않는다는 원칙을 말한다. 이는 영국 정부가 1945년 예술위원회(The Arts Council)를 창설하면서 예술에 대하여 정치와 관료로부터 거리를 두기 위해서 팔 길이 원칙을 채택하였는데 이는 순수문화예술부문에 대한 지원의 원칙으로 정립되기에 이른다.

21· 문화체육관광부 내부 보고서, 「국립중앙극장 책임운영기관 유형변경 건의」, 문화체육관광부, 2008.

22· 이전에는 국고보조금 등 이전자금을 세입으로 계상하지 않았으나, 2000년도 책임운영기관 이후 국고보조금을 세입으로 계상(17,768백만 원)함에 따라 재정자립도가 높은 것으로 나타나지만 실

의 증가 둔화로 인하여 수입의 정체 현상[23]을 보이게 된다. 그럼에도 재정자립도 제고에 필요한 수익의 창출을 위하여 해외의 상업적인 대형 뮤지컬이나 오페라에 대한 장기 대관을 비롯하여 공동주최 공연의 남발로 인한 추가 분담금 부과 그리고 미납으로 인한 소송문제 등 국립기관으로서의 위상과 정체성이 훼손된다는 문제 제기가 많았다.

또한 국립극장 운영 측면에서 수입 증대를 위해 투자 대비 수익률 (ROI)이 높은 '공동주최 공연'에 치중하는 것이 책임운영기관의 성과 평가에 유리하므로 공공성, 예술성 제고 노력에 위배되는 역선택을 하는 것으로 나타난다. 그리고 전속단체는 상업적인 공연보다는 예술성 향상에 꾸준한 투자가 필요하나 수익성과 객석 점유율이 국립극장 성과 평가의 근거이자 성과지표로서의 기준이 되는 구조에서는 굳이 전속단체 공연사업에 대하여 수익성이 보장되지 않으면서 관객의 호응이 적은 창작 신작을 무대에 올리는 것을 꺼리게 되는 결과를 낳게 되었다.

그리고 공연예술에 미치는 영향을 고려할 때 국·공립 예술기관의 관객 개발의 확대나 외부 재원의 유치도 필요할 것이지만, 재정자립도를 국·공립 예술기관의 존립 및 평가의 근간으로 삼는 것은 고객의 문화 향수권 신장에 우선에 두는 문화 민주주의적인 국가 예술정책의 목표와는 부합되지 않는 것으로 보인다. 따라서 우리나라 문화예술의 대표기관인 국립극장의 정체성 및 공공성을 확립하고, 예술성 제고 노력이 다른 문화예술기관이나 단체에 미치는 영향을 고려해 볼 때에도 적극적으로 기업형 책임운영기관에서 행정형 책임운영기관으로의 제도개선은 시

제로는 숫자의 산입에 따른 것으로서 재정자립도의 급상승과는 무관하다.

[23] 2000년(11억 3천만 원), 2001년(15억 9백만 원), 2002년(16억 6천만 원), 2003년(17억 4천만 원), 2004년(16억 9천만 원) 등으로 국고예산을 제외한 수입의 정체 현상을 보이게 된다(연도별 국립극장 연보를 바탕으로 재구성).

의적절하고 필요한 선택이었다.

이에 문화체육관광부[24]는 2008년 8월에 「책임운영기관의 설치·운영에 관한 법률 시행령」의 개정을 통하여 기업형에서 행정형 책임운영기관으로 변경함으로써 재정 자립도나 수익의 증대가 목적이 아닌 재정운영의 건실성에 역점을 둔 공공성을 평가 받을 수 있는 제도로 개선하여, 국립극장으로는 설립 당시의 목적대로 민족문화의 창달에 더욱 노력할 수 있는 기반을 마련하였다. 이에 따라 수익 증대보다는 극장의 관객개발 노력, 대국민 문화 서비스의 제고, 예술적 역량의 강화 등 문화예술기관 고유의 기능을 반영한 성과지표를 지속적으로 개발 및 보완하는 등 수준 높은 문화예술 서비스 제공으로 행정형 책임운영기관 제도 자체의 취지와 목적의 달성에 중점을 두게 되는 계기를 마련하였다.

2) 전속단체 법인화

국립극장은 2000년도에 국립오페라단, 국립발레단, 국립합창단 등 3개 전속단체가 재단법인으로 독립하여 예술의 전당의 상주단체로 이관한데 이어서 2010년 6월에 국립극단도 재단법인으로 독립시키게 된다. 1950년도 국립극장 설립 당시 「국립극장 직제」에는 오직 연극만 언급할 정도였으며,[25] 또한 전속단체인 「신협」이 〈원술랑〉으로 개관 공연을 하

24. 문화부문에 대한 정부 부처는 1948년 신설된 『공보처』와 『문교부』로서 문화예술에 관한 정책을 각각 담당하였다. 1968년 『문화공보부』가 발족되어 분산된 업무가 통합되었으며, 1990년 『문화부』가 신설되었다. 1993년에는 체육청소년부와 통합하여 『문화체육부』로 발족하였으며, 1998년 교통부의 관광 업무를 받아 『문화관광부』로 명칭을 변경하였다. 2008년에는 정보통신부의 일부 업무 및 국정홍보처와 통합하여 『문화체육관광부』로 개편하였다. 이 논문에서는 당시의 공식적인 명칭의 사용을 원칙으로 하되, 통상적으로는 문화관광부로 칭한다.

25. 「국립극장 직제」(대통령령 제195호, 1949.10.8.), 제1조(국립극장은 민족예술의 발전과 연극문화의 향상을 도모하며(중략) 목적으로 한다.)

는 등 극단과 국립극장은 동일시되는 불가분의 관계였으나 시대의 변화로 인하여 재단법인으로 독립하게 된 것이다.[26] 과연 국립극단의 법인화가 필요한 것이었는지는 국립중앙극장이나 국립극단의 활동 실적이 축적되어 충분하게 상호 비교 평가를 할 수 있는 세월이 다가오면 판명될 것으로 예상된다.

이에 따라 국립극장은 민간 예술단체와 비교하여 상대적으로 경쟁력이 높았던 전속단체가 잇달아 독립하여 재단법인화 됨에 따라 남은 3개의 전통예술 중심의 전속단체인 국립창극단, 국립무용단, 국립국악관현악단으로 국립극장의 정체성을 구현시켜야 하는 커다란 숙제를 안게 되었다. 국립극장은 전통적인 공연예술분야의 공연장이라는 목표를 설정하고 있으나 일반 관객이 호응할 수 있는 대중성과 해외로 진출할 수 있는 수준 높은 작품성에 대한 요구도 높아서 이 간격을 조화롭게 해결할 수 있는 방안을 모색하면서 관심을 기울여야 한다.

당초 국립극장 전속단체는 민간부문의 문화예술에 관한 창작 역량이 부족하고 관객 기반이 미흡하던 시절에 국립예술단체로서 민족예술의 발전과 연극 문화의 향상을 통하여 국민의 문화적인 삶의 질 향상에 기여하여 왔다. 그러나 국립극단이 재단법인으로 독립하여 국립극장을 떠난 후에는 사실 국립극장이라는 이름도 다소 어울리지 않게 되었다. 연극을 주로 하는 공연장이라는 의미의 극장인데, 막상 그곳에는 극단이 없으니 작품 창작 공간으로서의 국립극장이라기보다는 그냥 연극

26• 국립극단의 법인화는 2009년도 이전부터 제기된 사항으로서 본격적으로는 2009부터 정부의 조직구조 업무를 담당하는 행정안전부의 일관된 입장이었으며, 국립극장의 주무부처인 문화관광부는 가능한 한 법인화를 반대하거나 일정을 미루고자 하는 입장이었다. 그러나 양자 간의 협의 및 조정이 진행되면서 법인화 방침을 결정하게 되었는데, 이는 행정안전부의 우월적인 입장이 반영된 것으로 판단된다.

대관 공연장으로서의 국립극장이라는 이미지가 강하게 남아있기 때문이다. 그렇다고 국립극장이 연극 전용 공연장을 보유하고 있는 것도 아니다.

그러나 아직 전통예술 위주의 전속단체를 보유하고 있으니 이들 전속단체들로 하여금 국립극장의 이미지를 특성화하고 잠재 관객을 개발해야 하는 과제를 안게 되었다. 따라서 국립극장은 자구적인 노력과 함께 남은 전속단체를 중심으로 국립극장으로서의 정체성을 다시금 재정비하고 특화된 운영 활동과 공연 작품으로 유일한 국립다운 예술창작극장으로 변화하여야 한다. 아울러, 이전까지는 국립극장에 속한 전속단체의 운영과 창작이 주된 과제였다면, 앞으로는 시대적 변화에 부응하고 다양한 환경과의 교류를 통하여 국립극장과 전속단체간의 위상과 관계를 슬기롭게 재정립해야 하는가에 대한 사안이 중요한 숙제로 남게 되었다.

3) 공연예술박물관 설립

앞서 언급하였듯이 국립극장은 책임운영기관으로의 변경과 함께 예술감독제 도입, 지속적인 관리부서의 개편과 계약직 공무원 채용, 기획단원이라는 공연예술분야 인력의 활용 등으로 민간 극장장이 새로 임용될 때마다 조직을 개편하고 인적자원을 변동시키는 것으로 인하여 조직의 안정성을 확보하기 어려운 곳으로 인식되고 있다.

이는 전체 정규직원에 버금갈 정도로 다수를 차지하는 비정규직원에 대한 안정적인 신분의 확보문제와 유능한 전문 인력을 받아들이기 위한 인사시스템이 정립되지 못한 상황에서 채용되는 다양한 인력으로 인하여 국립극장다운 내실을 다지지 못한다는 평가를 받고 있는 것이 현실이다.

하지만 향후 발전적인 조직으로의 변화를 위해서는 국립극장의 임무를 재정립하고 목적을 재설정하는 방향에 따라 보다 강화해야 할 업무 분야를 찾고, 나아가 전근대적인 수작업에 의존하며 변변한 무대장치 보관창고도 없는 무대분야의 아웃소싱 등에 관한 검토를 포함한 조직 컨설팅으로 발전 방안을 마련하고 이를 활용하는 것을 검토하여야 한다.

아울러, 공연예술사 100년의 역사와 성과를 집대성하고 공연예술 자료를 체계적으로 수집 및 제공함으로써 공연예술 발전의 토대를 마련하고자 설립한 공연예술박물관의 역할과 성과에 대하여 되짚어 보고 조직 재설계 등 새롭게 추가해야 할 업무를 찾아 이를 체계적으로 제도화해야 할 것이다.

국립극장은 대관이나 공동주최를 주된 사업으로 하는 단순한 공연 공간이나 수익을 위한 사업기관이 아니라 문화예술 창작기관으로서의 전속단체를 보유하고 있으면서 예술성과 공공성을 구현하는 기본 바탕 위에서 경영 효율성을 높여야 하는 책임운영기관인 것도 고려하여야 한다. 따라서 국립극장의 미션을 정할 때는 목적과 수단이 서로 뒤바뀌지 않도록 함으로써 국민에게 친숙하고 접근이 용이한 문화예술 공간으로 탈바꿈하여야 한다.

이러한 취지에 부응하기 위해 국립극장은 창작 공간으로서의 재설계, 예술창작 단체로서 전속단체의 활성화, 예술교육을 위한 노력, 공연기획과 문화행정의 효율성 강화, 조직과 연계되는 직원의 업무 재설계, 관객의 입장에서 서비스 및 홍보·마케팅의 강화, 공연예술박물관의 위상 정립과 공연예술자료의 체계적인 정리와 서비스 활성화 등 국립극장의 운영 방향과 임무를 재설계하여야 한다.

특히, 공연예술박물관은 공연예술의 산출물을 체계적인 기록으로 수집 및 관리하면서 무대화에 피드백과 함께 전시와 예술교육에 제공하도

록 하는 것은 예술의 창작에 있어 새로운 영감을 제공하고 이를 바탕으로 예술 창작의 원천이 되도록 하는 것이다.

이에 국립극장은 2000년도 중반부터 연극, 무용, 음악 등 공연예술에 대한 전문박물관 설립 논의에 이어 2009년도 12월에 우리나라 최초의 공연예술박물관을 개관하였다. 공연예술박물관은 우리나라 공연예술의 과거와 현재를 뒤돌아보고 미래를 가늠할 수 있는 기반을 마련하였다는 데 그 의의가 있다.[27]

따라서 공연예술박물관은 공연예술분야 전문박물관으로 관련자료 수집, 조사 연구, 전시 및 예술교육 등 기본적인 기능을 수행하여야 한다. 그리고 국립극장을 비롯하여 국내·외 공연예술계의 창작물과 연구적 성과를 축적하고 예술적 성과를 다시금 공연예술계에 제공함으로써 문화예술 창작과 진흥을 도모함과 아울러, 공연예술 자료의 수집 정리 및 보관하는 아카이브 기능을 활성화하여 선순환적인 발전을 모색하여야 한다.

[27] 윤용준, 「국립극장 공연예술박물관의 현황과 발전방안」, 『예술경영연구(제21집)』, 한국예술경영학회, 2012, 116~118쪽 요약 인용.

3. 운영환경 변화

1) 사회적 환경

우리나라는 1960년대 초반부터 경제개발계획 등에 우선을 두는 국가주도의 경제 정책 이후 사회, 문화, 체육 등 부문도 지속적인 발전에 힘입어 서울올림픽의 성공적인 개최와 활발한 해외교류 활동이 가능하게 되었다. 그리고 1990년대 들어서면서 문화정책이나 사회발전의 동인으로 문화예술 그리고 문화산업에 대한 논의가 활발하게 대두하게 되었다.

이처럼 우리나라도 선진국과 마찬가지로 문화예술과 문화산업이 미래를 이끌어가는 새로운 분야로 인식하고 이에 대한 지속적인 지원과 투자에 관심을 가졌던 것이다. 특히 21세기를 맞이하면서 많은 미래학자들이 문화에 기초를 두고서 다양한 미래 예측을 하기에 이른다. 그리하여 일반적으로 21세기를 '문화의 세기'로 받아들여지고 있다.[28]

우리나라도 주5일 근무제와 소득수준 증가에 따른 생활수준의 향상과 삶의 질에 대한 관심 증대 그리고 지방자치제도의 정착 등에 따라 국민의 문화예술, 관광산업, 스포츠에 대한 수요가 증가하고 있으며[29], 이에 대한 반작용으로 여러 가지가 대두하게 되었는데 이를 살펴보면, 저출산과 고령화 사회로의 진입, 소득의 양극화로 인한 사회적 갈등, 그리고 세계화 시대를 맞이하여 다문화 사회로의 전환 등 우리 사회의

28• 문화관광부, 「미래의 문화, 문화의 미래」, 문화관광부 정책자문위원회, 2007, 23쪽 요약 인용.
29• 「국립중앙극장 경영진단」, 『퍼포먼스웨이컨설팅』, 2007.(국립극장, 「국립중앙극장 중장기발전방안 연구」, 국립극장·한국문화정책연구소, 2008, 35쪽 재인용)

장기적이고 구조적인 요인에 대하여 문화적인 대응이 필요한 시점이 되었다. 그 결과 문화적인 대응방안으로서는 창조력과 상상력이 중시되는 지식기반산업이라 불리는 창조산업 사회의 본격화 및 국가 경쟁력의 원천으로서 문화적 가치와 관련된 문화산업적인 영역이 확장되고 있다.

우리 사회의 양극화로 인한 다양한 갈등의 해소를 위해서는 소외계층을 포함한 국민의 문화예술에 대한 향유를 지속적으로 확대하고, 문화를 통한 지역의 균형발전과 생활공간의 개선을 추진하기 위해서는 기초적인 문화예술 활성화의 기반을 조성하고, 여유시간의 증대에 따른 생활체육의 참여와 확대 여건을 조성하여야 한다. 또한 스포츠산업의 육성 기반을 구축하는 등 국제 경쟁력 강화와 부문별 발전전략이 요구되고 있다.

또한 인력 및 기술 등 문화예술의 산업적 측면인 창조산업의 핵심적인 역량을 강화하고 문화 콘텐츠의 축적과 투자를 도모하며, 나아가 문화산업의 유통환경을 개선하는데 주력하면서 아울러 미디어부문의 균형발전과 공익성이 제고되어야 한다. 그리고 관광객 1천만 명 시대를 맞이한 관광부문에 있어서는 관광 서비스 인프라 및 관광자원의 확충과 질적 수준을 제고하여 국민 생활관광의 환경이 조성되고 있으며, 이를 적극적으로 활용하는 시대에 접어들고 있다.

그리고 한류韓流로 대표되는 우리의 문화예술은 1990년 말부터 중국에서 우리나라 TV드라마를 중심으로 시작되어 대만, 일본 등으로 확산되기 시작하였으며, 중동과 중남미 지역을 거쳐 이제는 유럽과 미주, 중남미까지 한류가 하나의 문화현상으로 자리 잡게 되었다.

최근에는 한류시장을 중심으로 대중음악(K-POP), 방송, 영화, 애니메이션, 모바일, 플랜트, 건설, 음식, 의료, 한韓 트렌드까지 다양한 분야에

서 시장이 확대되고 있다. 이는 서구문화와 전통적인 우리 문화적 특성이 가미된 한국적 문화 콘텐츠가 수용자의 요구와 트렌드에 강한 소구력으로 작용한 결과로 분석된다.

〈표 1-1〉 한류 문화의 확산 단계[30]

대중문화 유행	파생상품 구매	한국상품 구매	'한국' 선호
드라마, 음악, 영화 등 한국의 대중문화와 한국 스타에 매료되어 열광하는 단계	DVD, 캐릭터 상품, 드라마 관광 등 대중문화 및 스타와 직접적으로 연계된 상품 구매하는 단계	생활용품, 전자관련 상품 등 일반적으로 한국에서 생산된 상품을 구매하는 단계	한국의 문화, 생활방식, 한국인 등 '한국' 전반에 대해 선호하고 동경하는 단계

이를 정리해 본다면, 문화적 환경 변화요인으로 글로벌 세계 경제의 통합과 문화의 세계화, 지속적인 경제 성장과 소득 2만 달러 달성 그리고 불균형 심화, 적은 인력으로 높은 생산성의 산업구조로 변화와 함께 청년 일자리 감소, 디지털 기술의 첨단화 등 고도 기술사회로의 진입, 저출산과 고령화 사회, 그리고 해외 인력의 유입과 결혼으로 인한 다문화 사회화, 가치체계와 소비문화의 변화와 여가 사회화, 환경적 변화요인에 적응하기 위한 정부의 역할 변화, 남북관계의 가변성과 변화의 반복 등으로 요약할 수 있다.

그리고 환경을 중시하는 녹색사회로의 변화로 인하여 문화적인 주요 경향으로서는 문화의 위상강화, 지식정보 사회화에서의 문화 및 관광의 역할 증대, 가족구조의 변화와 고령자를 위한 문화예술의 대두, 문

30· 삼성경제연구소, 「한류 지속화를 위한 방안」, 삼성경제연구소, 2005.

화 소비와 문화 향수의 양극화, 여가 중심의 일상생활, 지방문화의 진흥과 관광의 생활화 등으로 인하여, 앞으로 우리나라는 창의성 발현과 소통과 나눔의 정책기조를 기본방향으로 하는 사회로 나아갈 것[31]'으로 전망하고 있다.

2) 문화적 환경

문화체육관광부는 이명박 정부가 들어서면서 국립극장을 비롯한 3개 공연예술기관에 대한 문화정책 방향을 수립하였는데, 이것을 살펴보면 문화체육관광부 소관 주요 공연예술기관인 국립중앙극장과 예술의 전당, 국립국악원에 대한 정책방향을 다음과 같이 제시하고 있다.

국립중앙극장에 대해서는 전통에 기반을 둔 현대공연예술의 중심으로 '국가 대표 공연예술센터 및 국가 공연기관'으로 자리 매김하도록 특성화 목표를 설정한 것으로 나타난다. 이는 서구 정통 공연예술센터로서의 역할을 표방하고 있는 예술의 전당이나 전통 공연예술의 원형 보전 및 전승 보급에 중점을 두는 국립국악원과 다른 차별성에 중점을 두고 있음을 알 수 있다.

31• 문화관광부 정책자문위원회, 앞의 책, 28쪽.

〈표 1-2〉 문화체육관광부의 국립극장, 예술의 전당, 국립국악원에 대한 정책 방향[32]

구분	국립중앙극장	예술의 전당	국립국악원
설립 목적	민족공연예술의 정통성 확립, 전통문화와 현대문화의 균형모색	문화예술의 근본적 확산을 위한 문화예술 활동의 다원적 종합적 지원공간조성	민족문화의 내실화 및 전통문화의 활성화로 민족의 구심점 제고
정책 방향	국가 대표 공연장으로서의 역할 재정립	순수예술 아트센터화(서구 정통 공연예술의 세계5대 아트센터로 도약)	국악문화를 선도하는 열린 국악원(전통예술의 정체성 확보 및 국가 이미지 제고)
특성화	국가대표 공연예술센터 및 국가 공연기관(전통에 기반 둔 현대공연예술)	오페라, 발레, 고전음악 등 복합 공연 기관	전통 공연예술의 원형보존 및 보급

해마다 발간하는 정부의 문화정책백서에서 밝히고 있는 공연예술 정책의 방향을 살펴보면, 공연예술은 예술가와 무대전문가 및 관객의 호응을 통해 그 예술성이 완성된다는 점에서 대표적인 집단예술에 속하며, 다수의 관객과 직접적으로 접촉하는 현장성을 그 특성으로 하기 때문에 여타 어느 장르보다도 일반 대중의 감정에 미치는 영향이 직접적이며 강력하다.

아울러, 공연예술이 가지는 일회성, 노동 집약성, 수요의 비탄력성 등의 특성으로 인하여 뮤지컬 등 일부 흥행성을 띤 경우를 제외하고는 대부분의 경우, 외부의 지원 없이는 독자적인 운영이 어려운 비영리 분야이자 시장 실패적 영역으로 간주되는 특성을 가지고 있음[33]을 밝히고 있다.

[32] 문화체육관광부, 「예술국의 장관 업무보고(내부자료)」, 문화체육관광부, 2008.3.4.
[33] 「문화정책백서」, 문화관광부, 2006.(국립극장, 「국립중앙극장 중장기 발전방안 연구」, 국립극장·한국문화정책연구소, 2008, 36쪽 재인용)

그러나 공연예술이 국민의 정서함양과 창의력 개발 그리고 문화향수권의 신장, 나아가 민족의 정체성 확립 및 국가의 이미지 개선 등으로 인하여 경제적 가치로 산정되기 어려운 다양한 사회적이고 문화적인 편익을 제공하는 공공재적 성격을 지니고 있기 때문에 세계의 여러 나라에서는 공공부문 및 민간부문을 막론하고 공연예술의 육성을 위하여 투자와 지원을 지속하고 있다.

이에 제도적으로 공연예술 정책은 공연자, 공연장, 공연에 관한 사항을 골자로 하는「공연법」과 문화예술 전반에 대한 진흥과 지원을 골자로 하는「문화예술진흥법」을 중심으로 정치적, 사회적 상황을 반영하면서 변천되어 완전한 예술의 자유를 보장하고 지원하는 방향으로 변화되어지고 있는 것이 오늘날의 공연예술 정책임을 밝히고 있음[34]을 알 수 있다.

34• 국립극장, 앞의 중장기 발전방안 연구서, 37쪽.

국립중앙극장 운영

1. 조직 운영과 시설

1) 운영 일반

(1) 운영 방식

국립극장은 설립 이후 1999년까지 약 50년 동안 일반 행정기관이자 문화예술기관으로서 장르별 전속단체를 통하여 작품 활동을 지속하여 왔지만, 작품의 수준과 단원의 사기 저하 그리고 행정 서비스의 저효율성이 문제점으로 대두되어 논란이 있었다.

때마침 1998년 문화관광부[1]에서 전국의 문화예술 공간을 대상으로 운영성과에 대한 평가를 실시하였는데, 대부분의 문화예술 공간이 투입된 자금이나 규모에 비해 예상보다 빈약한 성과를 내는 것으로 나타나게 되었다. 이런 평가 결과는 문화예술기관의 운영체계와 운영방식의

[1] 2013년 현재의 문화체육관광부의 전신인 정부부처.

전환을 모색하게 되었으며, 그 방안의 하나로 국립극장을 자율적인 책임경영 방안의 하나인 책임운영기관으로 지정하여 운영하는 계기로 작용하였다.

이어서 1999년 1월에 제정한 「책임운영기관의 설치 · 운영에 관한 법률」에 의하여 '공공성을 유지하면서 경쟁 원리에 따라 운영하는 것이 바람직한 사무에 대하여 기관장에게 행정 및 재정상의 자율성을 부여하고 그 운영 성과에 대하여 책임을 지도록 하는 행정기관'[2]으로 책임운영기관을 설립할 수 있도록 하였다. 이에 따라 2000년 1월부터 책임운영기관으로 지정된 국립극장은 정부의 다른 기관 9개[3]와 동시에 전환 및 운영하게 되었다.

책임운영기관의 장인 극장장의 채용은 공개모집의 절차상 중앙 일간지와 인터넷 홈페이지를 통하여 공고 후 응모를 받아 기관장 추천위원회에서 심의하여 추천한 후보를 대상으로 역량평가, 신원조회 등을 거쳐 임용하는 절차를 거친다. 책임운영기관의 특징은 계약직 국가공무원임에도 불구하고 그 운영에 있어 대폭적인 권한을 부여하고 성과에 대한 평가 결과에 대하여 책임을 지우는 것으로 기관장 중심의 운영체제이다. 이는 기관장의 리더십과 행정행위가 기관 운영 및 성과와 밀접한 상관관계를 갖고 있다고 본 것이다. 따라서 극장장은 전략적 의견수렴으로 운영의 효율성을 제고할 수 있는 여건이 확보되어 있다고 볼 것이다.

세부적으로 살펴보면 책임운영기관과 일반 행정기관과의 차이점을 살펴보면, 기관장을 채용할 경우에는 공개 모집에 의하여 심사 후 계약

[2] 「책임운영기관의 설치 · 운영에 관한 법률」 제2조(정의) 제1항의 규정(개정 2011.3.8).
[3] 국방홍보원(국방부), 운전면허시험관리단(경찰청), 국립중앙과학관(교육과학기술부), 국립중앙극장+한국정책방송원(문화체육관광부), 농업공학연구소(농촌진흥청), 수원국도유지건설사무소+전주국도유지건설사무소(국토해양부), 해양경찰정비창(해양경찰청).

직 공무원으로 채용하며, 조직 및 정원관리에서는 소속 직원의 계급별 정원과 하부조직을 기관별 기본운영규정으로 정할 수 있는 자율성을 보장하며, 인사 관리 측면에서는 일반직원은 계급별 정원의 30% 내에서 계약직원을 채용할 수 있고, 기능직원의 50%에 해당하는 직원을 계약직원으로 채용할 수 있는 유연성을 가진다. 이를 정리해보면 〈표 1-3〉과 같이 책임운영기관은 규정상 일반 행정기관에 비하여 기관장의 채용, 조직 및 정원관리, 그리고 인사관리 등에서 자율성이 보장되고 있다.

〈표 1-3〉 일반행정기관과 책임운영기관의 차이점[4·]

구분		일반행정기관	책임운영기관
기관장 채용		- 장관이 인사권 행사	- 계약직 채용(공개 모집) - 임기 : 2~5년
조직 및 정원관리	정원 관리	- 4급 이상 계급별 정원 : 대통령령 - 5급 이하 계급별 정원 : 부령	- 총 정원 : 대통령령 - 계급별 정원 : 부령(직급 : 기본운영규정)
	하부 조직	- 국장급이상 기구 : 대통령령 - 과 단위 기구 : 부령	- 소속기관 : 대통령령 - 하부조직 : 기본운영규정
인사관리	직원 인사권	- 장관이 행사	- 기관장이 임용권 행사
	계약직 활용	- 국장급 직위의 20% 이내	- 계급별 정원의 30% 이내 - 기능직 정원의 50% 이내
	성과 상여금	- 공무원 보수규정 적용	- 별도 책정 가능

4· 문명재·이명진, 「책임운영기관의 조직인사 자율성과 제도적 개선방향」, 『한국조직학회보』 제7권 제1호, 한국조직학회, 2010, 49쪽.

그러나, 현실적으로 국립극장장은 계약직 국가공무원(2급 상당)이며, 정부의 인사권은 전적으로 주무부처 장관에게 귀속되어 있는 관계로 인하여 국립극장의 기능과 실정을 감안하지 않고 순환보직의 일환으로 수시로 극장장 이외의 공무원에 대한 인사이동이 이뤄지고 있으며, 문화체육관광부의 소속기관이면서 차관급인 국립중앙박물관장과 장관급인 한국예술종합학교총장과 달리 낮은 직급으로 인하여 대정부 업무 수행에 애로가 있다. 뿐만 아니라 국립극장을 둘러싼 공연예술계와의 관계에서도 위상이 낮아 여러 가지 활동에 장애로 작용하기도 한다.

앞에서 언급하였듯이 국립극장은 책임운영기관으로서 조직의 운영에 관하여 「책임운영기관의 설치·운영에 관한 법률」이나 「동법 시행령」, 「문화체육관광부와 그 소속기관 직제 및 시행규칙에 관한 규정」에 정한 것을 제외하고는 「국립중앙극장 기본운영규정」을 적용하는 등 국가조직이면서도 일반 행정기관과 구별되는 성격을 띠고 있다.

따라서 「국립중앙극장 기본운영규정」 제3조의 소관업무를 보면 '1) 우리의 고전과 창작극을 발전시키고, 외래문화를 창조적으로 수용하여 민족예술의 정통성과 정체성 확보 및 문화의 다양성을 확산하고, 2)국가를 대표하는 수준 높은 공연예술 작품의 상시 제작 보급 및 국제 교류 협력망을 구축하며, 3)예술이 지닌 고유한 가치와 문화의 다양성을 학교나 사회가 인식할 수 있는 다양한 예술교육을 개발·운영하고, 4) 공연예술과 관련된 자료의 수집·보관·정보화 등을 통하여 공연예술의 학문적 체계 정립·연구·보급, 5)무대예술 전문인력 및 예술가 양성에 관한 사항, 6)기타, 극장의 임무 달성을 위하여 필요한 사항'[5]으로 되어 있으며 이를 요약하면 〈표 1-4〉와 같다.

5· 「국립중앙극장기본운영규정」 제3조(소관업무 : 국립극장은 다음 각호의 업무를 수행한다).

〈표 1-4〉 국립중앙극장 소관 업무

- 전통예술의 창조적 계승발전 및 외래문화의 수용으로 문화 다양성 확산
- 예술성 높은 공연작품 제작 및 국제교류 협력 활성화
- 학교나 사회를 대상으로 하는 다양한 예술교육을 개발 및 운영
- 공연예술 자료의 수집·보관·정보화를 통하여 연구와 서비스 제공
- 무대예술 전문인력 및 예술가 발굴과 양성, 기타 임무 달성에 필요한 업무

(2) 조직과 인력 운영

① 조직 구조

국립극장의 조직 설치에 관한 규정은 「문화체육관광부와 그 소속기관 직제」에 구체적으로 규정되어 있다. 이 규정에서 "국립극장의 하부조직의 설치와 분장 사무는 「책임운영기관의 설치·운영에 관한 법률」에 따라 기본운영규정으로 정한다."[6]라고 되어 있다. 소속 기관이자 책임운영기관인 국립극장의 "공무원 종류별·계급별 정원은 「문화체육관광부령」으로, 직급별 정원은 「국립중앙극장 기본운영규정」으로 정한다."[7]라고 규정되어 있다.

이에 따라 국립극장은 당초 설립 목적인 전통예술의 창조적 계승 발전을 위하여 법령이 정하는 바에 의하여 임무(미션)를 완수하기 위한 조직을 구성하는 권한이 장관에게 있었는데, 2000년 책임운영기관화 이후 국립극장의 조직구조 변경이 극장장에게 위임되어 있으므로 이전보다 쉽게 변경이 가능하게 되었다.

[6] 「책임운영기관의 설치·운영에 관한 법률」 제15조의 제2항에 따라 같은 법 제10조에 따른 기본운영규정으로 정한다(문화체육관광부와 그 소속기관 직제 제55조 제1항).

[7] 「책임운영기관의 설치·운영에 관한 법률」 제16조 제1항 후단 및 같은 법 시행령 제16조 제2항에 따라 같은 법 제10조에 따른 기본운영규정으로 정한다(문화체육관광부와 그 소속기관 직제 제55조 제1항).

이에 따라 일반 행정기관의 조직 변경보다 훨씬 수월하게 개편이 가능한 것을 계기로 빈번하게 조직구조를 변경한 것으로 나타난다. 그러나 조직구조 변경의 기본원칙은 작품의 질적 수준을 높일 수 있으며 관객을 우선에 두는 공연제작 환경의 구축에 두어야 한다.

　조직구조 변경에 대하여 구체적으로 살펴보면, 책임운영기관 이전에는 극장장 아래의 사무국장을 통하여 조직을 통할하였지만 책임운영기관 이후에는 사무국장의 직제 폐지와 함께 극장장에게 권한이 집중되도록 되었다. 아울러 정부의 조직 구성 경향을 반영하여 국립극장도 '과' 단위 조직을 '팀' 단위로 전환하여 운영하였다.

〈표 1-5〉 국립중앙극장 책임운영기관 전후와 현재의 조직 구성

구분		1999년 이전	2000년 이후	2011년 현재
계선조직	조직구성	3과 8계 ①행정과 : 서무계, 관리계, 경리계 ②공연과 : 행정계, 공연계, 홍보계 ③무대과 : 무대미술계, 조명음향계	3과 9팀 ①행정지원과 : 서무팀, 시설팀, 경리팀 ②공연운영과 : 운영팀, 공연팀, 기획팀, 홍보팀, 고객지원팀	4부 1박물관 ①공연기획부 : 공연총괄팀, 예술단기획팀, 공연사업팀 ②마케팅홍보부 : 마케팅팀, 홍보팀, 고객지원팀 ③무대예술부 : 무대운영팀, 7책임감독제 ④운영지원부 : 총무팀, 재무팀, 시설관리팀 ※ 공연예술박물관 : 전시운영팀, 자료관리팀
	정원	145명	75명	96명
전속단체	구성	국립극단, 국립창극단, 국립무용단, 국립국악관현악단, 국립오페라단, 국립발레단, 국립합창단	국립극단, 국립창극단, 국립무용단, 국립국악관현악단	국립창극단, 국립무용단, 국립국악관현악단
	정원	335명	252명	212명

※ 국립극장 연보(1999~2011년)를 바탕으로 재작성함.

그러다가 2007년도부터는 '본부제'를 한 때 시행하기도 하였지만 현재는 〈그림 1-1〉에서 보듯이 '부' 단위 조직을 운영하고 있다. 사무국장의 폐지는 공연예술의 전문인 극장장에게 창작부문의 업무 외에 행정과 경영의 업무까지 극장장에게 집중화를 초래함으로써 장기적으로는 책임운영기관으로서의 수익 창출의 애로와 함께 경영 효율성을 저하하는 결과를 초래한 것으로 보인다.

그리고 2000년부터 2011년 8월까지 무려 16회에 걸쳐 「국립중앙극장 기본운영규정」을 개정하였는데, 이중에서 조직구조 개편을 위한 개정은 9회로써 평균적으로 매년 1회 정도의 국립극장의 조직구조를 변경한 것으로 나타난다.[8] 현재의 조직체계는 국립창극단을 포함하여 3개 전속단체가 있으며, 계선조직으로는 공연기획부, 마케팅홍보부, 무대예술부, 운영지원부로 구성되며, 2009년 12월에 공연예술박물관을 개관하면서 부서를 신설하였다. 그리고 부 조직 아래에 기능별로 팀제를 운영하고 있다. 이를 그림으로 나타내면 다음과 같다.

8• 국립중앙극장 내부자료, 「국립중앙극장 기본운영규정 개정사항」(2000~2011.10.11 현재)에서 발췌하였다.

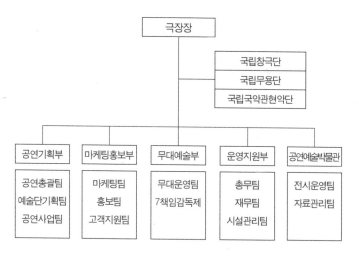

〈그림 1-1〉 국립중앙극장 조직도[9]

② 인력 구성

국립극장의 직종별 일반직원 현황에는 포함되지 않는 전속단체 단원[10]의 신분이면서, 공연 제작 및 홍보 마케팅의 일선이라고 할 공연기획부와 마케팅홍보부에서 실무행정, 공연기획, 공연제작과 실행, 홍보 및 마케팅, 기타 대외협력 업무를 담당하고 있는 기획단원(기획위원이나 기획홍보요원)은 국립극장의 주요 계선조직에서 극장장의 지휘와 감독 하에 업무를 수행하고 있다.

9▪ 국립중앙극장은 새극장장(안호상)의 부임 이후 조직구조를 다시금 개편하여 2013년 현재 조직구성을 살펴보면, 운영지원부(총무팀, 기획총괄팀, 시설관리팀), 공연기획부(공연기획팀, 고객지원팀), 무대예술부(무대기술팀, 무대미술팀), 교육전시부(예술교육팀, 홍보팀, 공연예술박물관팀)으로 개편하여 기존의 4부1관에서 4부 체제로 운영하고 있다.

10▪ 「국립중앙극장 전속단체운영규정」 제6조(기획단원)에는 다음과 같이 명시되어 있다. ①기획단원은 공연의 기획, 제작, 홍보, 관객개발 등 극장장이 부여하는 업무를 수행한다. ②극장은 제4조제1항의 정원 이내에서 다음 각 호의 기획단원을 둘 수 있다(기획위원 6명 이내, 무대감독 3명 이내, 기획홍보요원 13명 이내). ③극장 공연의 기획, 제작, 홍보, 관객개발 등 공연제작 총괄업무를 담당하는 책임프로듀서를 두되, 책임프로듀서는 기획위원으로 보한다.

그러나 국립중앙극장 기본운영규정에 의하면, 기획단원은 전속단체 소속의 전속단원이다. 그럼에도 불구하고 주된 업무는 공연기획과 홍보 그리고 마케팅 등의 업무를 수행하기 위하여 전속단체가 아닌 계선부서에서 일하는데 따른 소속감과 정체성에 혼란을 겪고 있다.

〈표 1-6〉 국립중앙극장 직종별 일반직원 현황

직종별	구분	일반 직원(명)		비고
		정원	현원	
계약직	극장장(2급)	1	1	
일반직(학예직 포함)	3급~9급	24	23	
복수직(일반직/별정직 등)	4급~8급	12	11	2011.12.31 직원 현황
별정직	4급~8급	29	27	
기능직	7급~10급	30	30	
합계	-	96	93	

※ 기획단원(기획위원 및 기획홍보요원)의 정원(현원)은 전속단체 단원 항목에서 표기함.

(3) 재정부문 운영

① 수입

국립극장의 세입 현황을 살펴보면 기업형 책임운영기관이 된 2000년 이후는 국고보조금인 이전 재원을 일반회계 전입금 항목에서 수입으로 계상하여 재정자립도가 높게 나타나도록 하고 있음을 알 수 있다. 그러다가 2008년도 행정형 책임운영기관으로 전환 이후에는 기업회계를 하지 않기 때문에 국고보조금을 일반회계 전입금으로 계상하지 않게 되었

음도 나타나고 있다. 따라서 이후부터는 재정자립도를 책임운영기관의 성과지표로 이용하지 않는 계기가 되기도 하였다.[11·]

국립극장의 세입 구조를 보면, 영업수입(공연 입장료, 대관 수입, 공동주최 분담금, 공연용품 대여료, 프로그램 판매)과 영업외 수입(녹화 및 기타 영업수입, 주차장 운영, 국유재산 및 기타재산 사용료, 단원 외부 출연료), 그리고 외부 전입금 (일반회계 전입금, 이월금, 감가상각비 전입금) 등으로 구성되어 있는 것으로 나타난다.

공연 입장료는 책임운영기관화 이후인 2001년도부터 초대권보다는 유료티켓에 의하여 공연 수익이 늘어난 것을 알 수 있으며, 대관 수입도 마찬가지이다. 그리고 2003년도부터 외부의 공연단체와 공동주최를 시행하여 그 수입금을 계상하였다. 그리고 2000년도 이후부터 수입금 확충을 위하여 다양하게 수익사업을 전개하는데 이를 살펴보면, 공연용품 대여료, 영상 녹화 수입, 주차장 수입금, 국유재산의 임대로 발생하는 사용료 수입, 단원의 외부 출연료 등 가능한 수입대상을 발굴하고 있는 것으로 나타난다.

11· 국립중앙극장의 재정운영에 관한 일부 논문을 보면, 책임운영기관 이후 재정자립도가 급격하게 높아졌다는 표현을 하는데 이는 정확한 표현으로 정리될 필요가 있다. 책임운영기관 전환 이전이나 이후에도 항상 국고예산의 지원(일반회계 전입금)은 있었으나 전환 이전에는 수입으로 계상하지 않았는데, 전환 이후에는 수입(일반회계 경상 전입금; 매년 약 140억 원~약 200억 원)으로 계상함에 따라 전체 예산 대비 수입의 비율(재정자립도)이 높아진 것이다. 행정형 책임운영기관으로 변화한 2008년도부터는 일반회계 전입금을 수입으로 반영하지 않고 있다. 그러나 책임운영기관 이후 공연수입이나 대여료 등을 늘이기 위한 노력으로 이전보다 수입이 늘어난 것은 사실이다.

항목	연도별 (단위 : 백만원)									
	1999	2000	2001	2003	2004	2006	2007	2009	2010	2011
공연 입장료	452	600	1,509	1,743	영업 수입 (1,691)	979	1,558	1,670	1,636	1,100
대관 수입	239	253	418	342		586	669	119	1,003	1,300
공동 주최 분담금 (공연 협찬수입)	-	-	-	104		660	360	954	70	150
공연용품 대여료	35	55	기타 잡수입 (365)	-		139	193	100	80	90
프로그램 판매	10	32		100		20	25	3	20	20
녹화 및 기타 영업수입	-	-		-		160	47	8	50	110
주차장 운영	-	160		200	영업외 수입 (723)	270	275	737	737	630
국유재산사용료 수입	-	10	75	(대관 수입 포함)		120	120	150	135	170
기타 재산 수입	-	-	365	99		7	25	16	14	12
단원 외부출연료	-	20	-	100		15	10	-	-	-
일반회계 전입금	-	17,767	15,459	18,569	27,879	17,974	19,782	-	-	-
전년도 이월금	-	1	-	806	602	19	19	-	-	-
감가상각비 전입금	-	1	2	730	700	700	700	-	-	-
합계	736	18,900	17,864	23,014	31,596	21,649	23,783	3,758	3,746	3,582

※ 책임운영기관장의 임기(3년)를 기준으로 해서 첫 해와 둘째 해를 대상으로 하되, 국립극장 연보(1999~2011년) 및 내부자료(2011년)를 바탕으로 재작성함.

※ 2008년도에도 일반회계 전입금(20,561백만 원) 및 감가상각비 전입금(700백만 원) 있음.

② 지출

지출 항목은 인건비, 주요사업비, 기본사업비 등으로 크게 구별할 수 있지만, 국립극장은 표면상으로 드러난 인건비 비중이 공연의 제작 및 무대화 등 전속단체 운영을 포함한 주요사업비에 비해 높은 비중을 차지하지 않는 등 경직성 예산의 비중이 높지 않은 것으로 나타난다.

그러나 사업비는 주요사업비와 기본사업비로 구분하는데, 주요사업비로는 전속단체 운영이나 작품의 제작·공연 등 국립극장의 설립 목적에 부합하는 사업을, 그렇지 않은 부대사업비는 기본사업비로 통합하여 지출에 반영하는 등 지출예산의 편성은 바람직하게 구성한 것으로 나타난다.

그러나 세출예산의 현황을 살펴보면 증가율이 완만한 것을 알 수 있다. 이는 물가 상승률을 감안한다면 실질적인 세출예산의 증액은 미미한 것으로 분석된다. 그 이유는 예산 확보에 있어서 국립극장이 차지하는 위상과 함께 문화예술 부문이 정부의 다양한 정책부문 선정의 우선순위에서 밀리기 때문인 것으로 판단된다.

향후 국립극장의 위상을 높이고 위상에 걸맞은 창작 및 문화향수 활동을 보장할 수 있는 실질적인 예산 확보를 위해서는 예산회계 관련 규정의 적용에 특례를 인정하거나, 작품 제작과 공연에 필요한 예산의 실질적인 사항이 포함되도록 하기 위해서는 점증주의가 아닌 제로베이스에서 예산 편성을 검토할 필요성이 있다.

아울러, 국립극장의 위상과 실정에 맞는 예산의 확보를 위해서는 문화예술이 문화산업이나 외부경제에 미치는 효과를 가시적으로 도출해낼 수 있는 연구를 활용할 수 있도록 연구결과의 축적이 있어야 한다. 아울러, 예산집행의 객관성과 투명성을 높여야 하는 것도 하나의 관건이다.

항목	연도별 (단위 : 백만 원)									
	1999	2000	2001	2003	2004	2006	2007	2009	2010	2011
1. 인건비	2,991	1,935	2,426	2,933	3,103	3,959	4,366	4,591	4,714	5,115
2. 기본사업비	885	910	940	1,071	1,072	1,893	1,251	1,251	1,395	1,395
3. 주요사업비	13,311	16,055	14,498	18,280	26,720	15,796	17,132	20,735	23,821	22,830
- 전속단체 운영	8,362	9,447	7,510	8,055	8,011	8,573	8,830	9,921	12,441	8,962
- 공연활동 지원	3,146	3,421	2,497	2,847	2,481	935	1,029	3,292	4,992	4,810
- 해외공연 및 국제교류	-			418	313	1,099	1,084	882	877	767
- 국가브랜드 작품개발	-	-	-	-	-	599	569	600	496	376
- 무대예술인 자격검증	-	-	-	-	130	129	130	80	94	89
- 시설 및 장비개선	1,803	1,862	2,712	2,822	2,594	3,035	3,737	3,277	3,277	3,424
- 공연예술박물관 운영	-	-	-	-	-	-	-	1,700	1,250	641
- 전산장비 운영(정보화)	-	-	455	370	502	504	478	433	393	374
- 단원 연습공간 확보	-	-	-	-	-	-	-	550	-	-
- 연금부담금/보험금/전출금	-	-	-	730	307	350	400	-	-	-
- 국립극장 리모델링	-	-	-	3,767	12,382	-	68	-	-	3,387
- 시설관리 위탁	-	1,325	1,323	-	-	-	-	-	-	-
합계	17,187	18,900	17,864	23,014	31,596	21,649	23,783	26,577	29,930	29,340

※ 책임운영기관장의 임기(3년)를 기준으로 첫 해와 둘째 해를 대상으로 하되, 국립극장 연보(1999~2011년) 및 내부자료(2011년)를 바탕으로 재작성함.

2) 공연시설

(1) 공연장

국립극장은 약 57,000㎡(약 17,300평)의 면적에 해오름극장, 달오름극장, 별오름극장, KB청소년하늘극장 등 4개 공연장과 공연예술박물관을 포함한 다양한 시설을 보유하고 있다. 명동에서 장충동으로 이전한 1973년에는 현재의 대극장인 해오름극장과 소극장인 달오름극장으로 구성되어 있었으며, 2001년에 실험극장으로 별오름극장을 개장하게 되었다.

그리고 노천 놀이마당에 국민은행으로부터 25억 원을 협찬[12] 받아 개폐식 돔형 지붕을 설치하여 2008년 4월에 KB청소년하늘극장으로 재개관하였으며 극장의 명칭은 협찬기관인 국민은행의 이름을 붙여 명명[13]하였다.

[12] 국립극장, 「2008년도 국립중앙극장 운영실적 보고서」, 국립중앙극장, 2009, 19쪽.
[13] 기금조성과 네이밍은 홍보 혹은 명예라는 혜택과 지원금을 맞바꾸는 일정의 거래라고 할 수 있다. 그리고 이런 기금 조성전략으로써의 네이밍은 미국 등 세계 각국에서의 성공사례를 바탕으로 국내에서도 점차 확산되고 있다. 하지만 아직은 국내에 생소한 네이밍 전략에 대해 예술수요자들이 부정적인 인식을 가질 수 있으므로 세심한 접근이 필요하다.(용호성, 『예술경영』, 김영사, 2011, 264~265쪽)

〈표 1-9〉 국립중앙극장 공연장 현황

구분	개관일	연면적(㎡)	객석(석)	비고
해오름극장	'73.10.17 ('04.10.29)	20,410.02	1,563	()은 리모델링 후 재개관
달오름극장	'73.10.17 ('05.5.1.)	4,360.35	427	()은 리모델링 후 재개관
별오름극장	'01.5.23	261.39	74	
KB청소년하늘극장	'02.6.11 ('08.4.30)	1,401.08	732	()은 재개관
소 계	-	26,432.84	2,796	

국립극장은 일반적인 환경개선을 위하여 매년 개·보수하는 등 통상적인 공연환경 및 관람시설 개선사업을 지속적으로 진행하여 온 것은 연도별로 반영된 예산을 통해서 알 수 있다. 해마다 공연환경 개선 또는 시설보강 및 유지관리 사업을 추진하다가 2004년도와 2005년도의 2개년에 걸쳐 해오름극장과 달오름극장에 대하여 대규모의 리모델링 공사를 시행하게 된다.

이를 위하여 약 3년 전부터인 2001년 7월에 국립극장 리모델링 종합계획(안)을 수립하고, 같은 해 11월 말에 리모델링을 위한 현상 공모를 거쳐 심사위원회에서 공모 작품을 심사하여 2002년 6월 5일 리모델링에 관한 현상 설계 당선작을 발표하기에 이른다. 이어서 리모델링 설계 당선작을 바탕으로 2003년 7월까지 기본 및 실시설계를 완료하고, 2003년 12월 23일부터 해오름극장 공사를 착공하여 2004년 9월 30일에 공사를 마치고 같은 해 10월 29일 재개관하기에 이른다.

이어서 다음 해인 2005년 1월 2일에 달오름극장 공사에 착공하고,

리모델링을 마친 후 같은 해 4월 15일 공사를 마무리한 후, 바로 이어서 5월 1일 재개관하기에 이른다. 이러한 리모델링 공사의 규모를 보면 해오름극장은 9개월이 소요되었으며 달오름극장은 3.5개월의 기간이 소요되었다. 공사 내용으로서는 객석, 음향시설, 오케스트라 피트, 의자 등을 교체하고, 로비의 창호와 천정 인테리어를 바꾸었으며, 기계설비·전기통신설비·소방설비 교체와 함께 문화광장의 조형물을 이전하는 등 재조성 하였다. 전체 공사비는 2개년에 걸쳐 약 161억 원이 소요되었다.

국립극장은 해오름극장과 달오름극장의 리모델링이 끝난 지 6~7년이 지난 2011년도에 이르러 두 극장의 대대적인 보수계획을 수립하고 2012년도의 국고예산에 반영하였으며 같은해 1월부터 해오름극장과 달오름극장에 대한 보수공사의 시행에 착수하였다.[14]

이러한 대형 보수사업을 추진하기 위해서는 장기간의 검토과정과 보수에 반영할 대상의 진단이 필수적인 절차이므로 시간적 여유를 가지고 진행되어야 한다. 예전의 리모델링 공사처럼 충분한 시간을 두고 추진되지 않고 보수공사를 시행하기 1년 전인 2011년에 기본설계와 실시설계 용역을 마치는 등 서두른 감이 있는 것을 감안하여 향후에는 개선하는 노력이 있어야 한다.

[14] 2012년도 국립극장 보수공사(시설 현대화 공사)는 공기조화 설비 개선, 공연 전용전원 개선공사, 무대 건축시설 개선공사를 포함하며, 달오름극장은 2012년 2월말에, 해오름극장은 4월말에 보수공사를 마쳤다.

<표 1-10> 국립중앙극장 연도별 개보수 예산 현황

| 연도별 | 구분(단위 : 천원) | | | | 비고 |
	국립극장 개보수	시설장비보강 공연환경개선	시설유지관리 시설관리 위탁	합계	
2001	-	834,000	1,323,000	2,157,000	
2002	-	250,134	1,470,000	1,720,134	
2003	3,766,922	2,821,944	-	6,588,866	리모델링
2004	12,382,169	2,594,001	-	14,976,170	리모델링
2005	-	1,676,698	1,918,536	3,595,234	
2006	-	1,024,000	1,811,782	2,835,782	
2007	-	1,673,000	1,720,672	3,393,672	
2008		900,179	1,547,672	2,447,851	
2009	-		3,277,000	3,277,000	예산명세서에 통합 반영
2010	-		3,277,000	3,277,000	
2011	3,387,000		3,424,000	-	개보수공사

※국립극장 연보(2001~2011년)를 바탕으로 재작성함.

(2) 공연기반시설

국립극장은 공연장 이외에 각종 연습실과 직원들의 근무공간과 분장실 등이 있는 관리동, 그리고 비상 발전기 및 냉·난방 시설이 집중되어 있는 기계동 건물이 있으며, 기계동 건물 2층에는 무대의상을 보관하고 관리하면서 레퍼토리 시스템이 도입되면 언제든지 재사용이 가능하도록 보관 및 관리하고 있는 공간이 있다.

공연 연습실로는 관리동과 기계동 사이의 공간을 연결하여 만든 17개의 작은 연습실과 '산 아래'라는 명칭을 가진 대연습실이 있다. 그리고

관리동 부속공간에 무대장치 및 작화를 위한 제작 공간이 있다. 또한 이전의 국립국악중고등학교 건물이었던 곳에 공연예술자료의 보관 및 수집과 전시 및 활용을 위하여 공연예술박물관을 개관하여 운영하고 있다.

〈표 1-11〉 국립극장의 창작 진흥을 위한 기반시설 현황

구분	시설	비고
연습실	연습실(4개), 종합연습실(1개), 창극단 연습실(1개)	
	소 연습실(17개) 및 산 아래 연습실(1개)	별도 건물
관리동	사무동(1동)	
기계동	무대장치 제작 및 작화실	관리동 부속건물
	특고압실 및 기관실 및 발전기실(1동), 무대의상실	
공연예술박물관	상설 및 기획전시실, 아카이브실, 수장고, 공연자료실	별도 건물

국립극장의 조직 구성의 근거인 「국립극장 직제령」의 개정이 여러 차례 있었는데, 당초 수도인 서울에만 국립극장을 두는 근거 규정인 직제령을 1954년 1월 개정함으로써 서울과 지방에 각각 설립할 수 있는 근거를 마련하였지만, 실현되지 못하다가 10년 뒤인 1964년 9월에 또다시 관련 규정을 개정하여 지방에 국립극장을 설립할 수 있는 근거를 삭제하여 오늘날까지 지역 분관이나 지방 국립극장을 건립하지 못하고 있다. 현재 국립극장은 「문화체육관광부 및 그 소속기관 직제」 제8장[15·]의 규정에 의하여 오늘에 이르고 있다.

15· 「문화체육관광부 및 그 소속기관 직제」(대통령령 제23209호/2011.10.10) 제8장(국립중앙극장) 제55조(직무) 및 제56조(하부조직의 설치 등)에 관한 규정.

앞으로 서울 이외에 지역에도 국립극장을 건립하여 운영한다면, 국립극장이 보유한 다양하고 질적 수준이 높은 공연예술 작품을 지역 무대에 실시간으로 올릴 수 있어 국민의 문화향수 확산에 기여할 수 있다. 즉, 전국적인 국립극장 네트워크를 구성하여 서울에서 제작한 공연예술 작품으로 지방에서도 수준 높은 작품을 감상할 수 있으며, 더 많은 국민에게 관람 서비스할 수 있는 유연한 조직으로 운영이 가능할 수 있기 때문이다.

지난 2010년 부산광역시에서 지방 국립극장을 건립하겠다는 의향서를 국립극장을 경유하여 문화체육관광부에 제출하였는데도 이를 반려한 사례가 있다.[16] 아직까지는 지역 분관이나 지방 국립극장의 건립에 대하여 공감대 형성이 제대로 되지 못하고 있는 것은 오늘날까지 국립극장이나 전속단체가 자신의 역할을 충분하게 다하지 못하고 있다는 반증으로 볼 수 있다.

국립극장은 공연에 사용한 무대장치의 거대한 보관 장소라는 것이 어울릴 정도로 해오름극장 옥상과 관리동 뒤편의 차량 이동로, 공연예술박물관 뒤편과 옆의 공간도 무대장치를 보관하는 천막창고로 이어져 있다. 국립극장은 무대장치를 보관하는 천막으로 이뤄진 공간이라고 해도 과언이 아니다. 무대장치를 외부로 반출한다면 국립극장은 텅 빈 공간이 될 정도이다. 조속한 시일 내에 외부에 보관창고를 마련하여 이전하

16• 문화체육관광부에서 반려 이후, 부산 지역구 의원의 노력으로 2011년도 예산을 국회 차원에서 반영(부산국립극장기본계획 수립, 5억 원)하여 기본계획연구용역을 마련(2011.6. 10~2012.1.30)한 후, 국가재정법 제38조에 의거하여, 기획재정부에 예비타당성조사(경제성 분석과 정책성 분석을 하며, 총사업비 500억 원 이상이고 국고지원 규모가 300억 원 이상인 사업에 대하여 사업추진 여부를 판단하는 기준임)를 요청하였으나, 2012년 3월 8일에 예비타당성 사업으로 추진할 대상이 아니라고 판정하였다. 따라서 당분간 지방 국립극장의 건립은 실현되지 못할 상황에 처하게 되었다.

여야 할 것이다. 그리고 레퍼토리 공연이 정착되지 못하여 장기적이고 예측 가능한 공연계획을 수립할 수 없기에 재사용이 불가능한 무대장치는 과감하게 정리하는 것이 필요하다. 그리고 앞으로는 무대장치의 경량화와 재활용이 가능한 무대장치를 개발하는 데 노력하여야 한다.

3) 조직운영에 대한 분석과 제언

(1) 운영 일반

국립극장은 1950년 설립된 이후 초기의 극작가 극장장에 이어 관료 공무원과 공연 예술인을 번갈아 임용하다가, 책임운영기관으로 변화하면서 공모에 의한 민간인 극장장 시대로 접어들어 오늘에 이르고 있다. 국립극장이 1973년 명동에서 장충동으로 이전했을 당시에는 그 위상이 높았지만 위상만큼 극장장의 사명과 책임의식, 그리고 국립극장의 정체성에 대한 진지한 반성이 따르지 못했기 때문에 오늘날 상대적으로 국립극장은 위축되고 초라해 보이게 된 것[17]이며, 시대의 빠른 변화에 비해서 그동안 관리자들의 태도는 느슨했고 전속단체가 만드는 작품에 대해서도 너무 안이하고 무감각했다는 느낌이 든다.[18]는 공연예술계 인사의 건전한 비판은 올바른 지적이다.

그리고 정부 소속인 국립극장은 정부조직법과 국가재정법의 적용으로 인한 조직 관리와 운영의 경직성, 기량향상과 연계되지 않은 전속단체의 오디션, 공연장이자 예술기관의 특성을 감안하지 아니한 잦은 인사이동, 자율적인 권한을 경영에 반영하지 못하는 효율성 문제, 공연작품

17· 유영대, 「국립극장60주년기념 간담회」, 『국립극장 60년사』, 국립중앙극장, 2010, 494쪽.
18· 서연호, 『국립극장 60년사』, 494쪽.

제작의 실험성과 창의성 부족, 작품의 레퍼토리화보다는 기계적이고 반복적인 재공연 등이 현실이다. 이는 책임운영기관에 주어진 자율적인 권한과 책임을 충분히 활용하지 못할 뿐만 아니라 대내·외 환경변화에 능동적으로 대응하지 못하는 등 관리자로서 역할의 제한[19]으로 인한 것도 하나의 원인이라고 볼 수 있다.

이러한 현실 인식을 감안하면서 대표적인 문화예술 창작기관으로서의 국립극장으로 변화하기 위해서는 문화예술, 특히 공연예술부문에 조예가 깊고 경영능력과 조직을 잘 운영할 수 있는 인물을 선발할 수 있는 인사정책에 대한 획기적인 변화가 필요하다. 이를 위해서는 경영능력과 리더십 그리고 경륜을 겸비한 인사를 극장장으로 임용하는 등 극장장의 임무와 자격에 대한 명확한 정의를 마련해야 한다. 이처럼 예술경영과 문화예술에 대한 능력을 겸비한 인사를 극장장으로 채용하기 위해서라면 다소 장기간 근무할 수 있는 체제와 함께 현재보다 국립극장의 위상을 높이기 위해서 극장장의 직급을 상향조정하는 방안도 검토하여야 한다.[20]

책임운영기관장으로서의 국립극장장은 「책임운영기관의 설치·운영에 관한 법률」에 따라 공개모집을 통해 응모를 받아 기관장 추천위원회에서 심의하여 후보로 추천한다. 추천위원회에서 추천된 인사를 대상으로 고위공무원 역량평가, 신원조회, 인사심사 등의 법적 절차에

[19] 국립중앙극장의 책임운영기관으로 전환 후 많은 운영성과에도 불구하고 여전히 문제점으로 지적되고 있는 것은 운영에 있어서 실질적으로는 극장장에게 인사와 예산편성의 권한이 없으며 예술감독에게도 권한이 없다는 것이다. 그리고 공연수익이 발생해도 다음 공연제작에 투자하지 못하고 국고로 귀속되어 많은 수익을 창출할 필요가 없다는 점이다.(최지희, 「우리나라의 대표적인 극장의 운영형태 비교 연구」, 단국대학교 석사학위논문, 2009, 51쪽)

[20] 극장장의 직급이 대부분 2급에 머물고 있어 실질적인 행정상의 권한을 가지고 일을 추진해 나가기에도 한계가 있다는 점이 효율성과 책임성을 떨어뜨리는 결과를 낳고 있다.(최지희, 위의 논문, 51쪽)

따라 계약직 공무원으로 임용되는 절차를 거친다.

그러나, 우수한 인력의 선발을 위한 공개모집은 사회적 지위나 능력에서 존경받는 인사가 역설적으로 공모를 꺼리게 되는 맹점이 있다. 따라서 경영능력과 작품에 대한 안목을 겸비한 유능한 인물이 공모에 적극적으로 참가하게 하는 것과 병행하여 추천위원회에서도 응모자 이외에 공연예술계의 적합한 인물을 추천할 수 있는 새로운 방안의 마련이 강구되어야 한다.

공개모집 채용의 맹점에도 불구하고 책임운영기관장에게는 일반 행정 기관장에 비하여 월등히 많은 권한과 자율성이 보장되고 있음은 〈표 1-3〉의 비교 분석에서 제시한 것과 같다. 이렇듯 기관장에게 자율적인 권한을 보장하기 위하여 조직구조를 변경할 수 있으며, 또한 직원 채용 및 배치에 대해 유연하게 대처할 수 있도록 한 것을 빌미로 신임 극장장이 부임시마다 본연의 업무인 질적 수준이 높은 공연예술 작품의 제작 및 효율적인 극장 경영보다는 그 수단인 조직구조를 수시로 변경하는 결과를 초래하는 등 바람직하지 않은 것으로 나타난다.

국립극장의 세출예산을 살펴보면, 인건비는 총예산 대비 16.7%(2009~2011년 평균)이며, 전속단체 운영 및 공연활동 예산은 연평균 161억3천만 원으로 전체예산 대비 56.3%를 차지하고 있다. 이것을 전속단체별로 평균하여 보면 2009년도와 2010년도는 각 전속단체별로 약 42억 원, 2011년도는 각 전속단체별로 약 50억 원으로 결코 적은 금액이 아니지만, 전속단체 단원의 인건비성 경상경비도 포함된 예산이므로 인건비를 제외한 순수제작비로는 만족할만한 수준이 아니다.[21] 따라서 예술적 성취를

21· 2010년도 코메디 프랑세즈극장의 예산(3천5백30만 유로)은 다음과 같이 지원되었다. 리슐리에 극장의 경우, 3천2백만 유로 (수입금 중 정부 지원금이 72% 차지), 비외꼴롱비에 극장 예산은

위한 공연사업비의 현실화 또는 증액을 위해서는 과다한 인건비와 인건비성 경비가 소요되는 단원을 포함한 전속단체의 법적 성격의 변경과 함께 작품 제작 및 공연에 필요한 예산의 대폭적인 지원방안의 모색이 필요하다.

그리고 국립극장이 일반 국가기관과 달리 자율성을 기반으로 운영되는 책임운영기관임을 감안한다면 예산이나 재정의 운영에서 일반 행정기관보다는 유연하고 신축적인 운영 체제로 개선되어야 한다. 그럼에도 국립극장은 정부 소속기관이므로 예산의 확보와 편성에서 정치적 이해관계나 문화예술이 정부의 기능에서 차지하는 위상이 높지 않고, 국가재원 분담에서 경제 개발정책 이래로 이어져 온 재정부처의 문화예술 부문에 대한 낮은 인식으로 인하여 예산 확보의 우선순위에서 후순위로 밀리고 있다고 볼 수 있다. 이에 대한 해결방안으로는 국가재정법의 적용에 특례를 인정하는 방안이나 또는 재원의 확충이나 운영의 자율성을 확대하는 방안도 검토해봄 직하다.

(2) 공연시설

국립극장의 전체 예산 총액이 약 200억 원이던 2000년대 초기부터 매년 예산이 증액되어 2012년에는 거의 300억 원에 이르고 있다. 이중에서 '연도별 국립극장 개보수 예산 현황'을 분석해보면 매년 약 30억 원 이상을 시설유지관리와 공연환경 개선사업에 투입해 오고 있다. 또한 이 예산은 지난 2004년의 해오름극장과 2005년의 달오름극장을 리모

2백6십만 유로(수입금 중 70%가 정부 지원금), 스튜디오 극장 예산은 70만 유로(수입금 중 정부 지원금이 72% 차지)를 차지했다. 2005년 이후 정부에 의한 예산 지원이 안정적으로 보조되고 있으며 동시에 극장의 관객들 또한 증가하는 추세를 보이고 있다.(코메디 프랑세즈 홈페이지 : http://www.comedie-francaise.fr/la-comedie- francaise-aujourdhui.php?id=493, 11.25.2011)

델링한 예산 161억 원을 제외한 금액이다.

이처럼 통상적인 시설유지관리비가 해마다 국립극장 전체 예산의 10~15%를 차지하는 등 적지 않은 예산이므로 개보수가 필요한 시설공사는 사전에 충분한 검토 과정과 전문가의 자문을 받은 후에 추진함으로써 공사 완료 이후 문제가 제기되지 않도록 하여야 한다.[22]

국립극장은 건물의 외양이 건축적으로 미학적인 동시에 공연예술의 용도를 고려하여 설계한 기능적인 구조물이다. 이처럼 국립극장의 건물은 열주를 외부에 둘러 배치한 형태로 이후의 우리나라 대부분 지방 문예회관의 기본 형태로 자리 잡게 된다.

어떻게 보면 1960년대 말의 우리나라 건축기술과 문화예술의 안목을 반영한 근대 문화재적 가치를 지닌 건축물이라고 할 수 있다. 따라서 국립극장 건물의 리모델링이나 개보수를 포함한 공연환경 개선을 위한 시설사업은 원형이 훼손되지 않는 범위 내에서 신중하고 조심스럽게 접근할 문제로 부각되었음을 의미한다.

국립극장의 접근성에 대한 문제는 1973년 국립극장 개관 때부터 지적된 사항이었다. 이러한 접근성의 개선은 도시기본계획에 반영하여 장기적인 관점에서 추진해야 하지만 아직까지 해결되지 못하고 있다. 그렇지만 이는 위치적이고 지리적인 문제인 만큼 단기적으로 이뤄질 수 있는 사항이 아닌 것은 분명하다.

지금 당장 위치를 이전하거나 진입로를 다시 마련할 수 없는 문제라

[22] 국립극장은 2007년 이후 관할 행정기관의 허가 없이 총 22억 원을 들여 7건의 신·증축공사 및 용도변경의 불법공사를 자행해왔다. 이는 2007년 공연예술박물관 리모델링(공사비 9억4천600만 원), 2008년 개인 연습공간 및 장신구보관실 신축(1억8천700만 원), 2009년 단원 연습공간 신축 (3억4천200만 원) 등이 대표적이다.(국회문화체육관광방송통신위원회 민주당 김부겸 의원 보도자료, 2011.9.19, 연합뉴스, 재인용)

면 발상을 전환하는 것도 하나의 방법이다. 국립극장이 남산 자락에 자리 잡아 지하철 3호선 동대입구역이나 지하철 6호선 한강진역에서 멀어서 불편하다는 이미지를 개선할 수 있는 방안으로는 인터넷 같은 네트워크 환경을 통하여 온라인으로 원활한 접근방안을 찾는 것도 검토하여야 한다.

국립극장을 전국 단위로 분관이나 지방 국립극장을 건립하는 것을 검토해 볼 수 있다. 이러한 조건이 완성된다면 서울 국립극장에서 제작한 공연예술 작품을 지방에서도 감상할 수 있으며, 더 많은 국민에게 서비스할 수 있는 조직으로 운영이 가능하다.

프랑스 국립극장도 지역주민에게 문화적 소외를 해소하게 하고 문화적 욕구를 충족시켜 주기 위하여 정부가 임명한 전문가로 하여금 지역의 예술, 행정, 일반인이 공조하는 등 지역민의 심리적이고 정신적 열등감을 해소시켜 고향에서 살도록 유인하는 정책을 추진하고 있는 것[23]을 참고할 수 있다.

우리나라는 지방자치제도가 시행된 이후 지역의 문화 수요의 급증으로 인하여 지방자치단체에서 국립극장의 설립에 대한 관심이 많아졌다. 따라서 지역 단위 국립극장의 건립 필요성을 공론화하여 이에 대한 공감대를 형성하여야 한다.

그리고 장르별 전용 공연장의 건립이나 현재의 공연장을 리모델링하

23• 프랑스 문화정책을 살펴보면, 문화예술로 지역민들의 삶의 질을 보장해 줌으로써 그들의 심리적, 정신적인 열등감을 해소시켜 고향에서 살도록 유인하고 있다. 그리고 지역주민에게 문화적인 소외를 면하게 하고, 공연예술 중심의 각종 축제를 유치 운영할 수 있게 해줌으로써 지역주민의 자긍심을 높이고 지적, 문화적 요구를 충족시켜 주고 있다. 정부가 투자에 대한 간섭과 권한을 주장하기 보다는 전문가를 임명하고 그의 지휘 하에 지역의 예술, 행정, 정치인과 일반인이 공조하여 내용과 형식을 발전시켜 감으로 해서 재정적인 부분도 중앙정부의 부담이 점차 줄어들고 동시에 지역의 협조가 늘어가는 방향으로 진행되도록 하고 있다.(주 프랑스 한국문화원)

여 전환하는 방안을 검토해야 할 시점에 와 있다. 아울러, 국립극단이 법인화하여 독립된 상황에서는 전체적인 공연예술부문을 아우를 수 있도록 국립중앙극장의 명칭 변경에 대하여 검토하는 등 공연예술계의 다양한 의견 수렴이 필요하다.

국립극장은 공연에 사용한 무대장치의 보관 창고가 없으며, 단지 무대장치를 조립하고 작업을 할 수 있는 공간이 있다. 따라서 무대장치를 제작할 경우에는 이 공간이 좁아 바깥의 노천에서도 작업을 병행해야 하는 실정이므로 무대장치를 제작 및 보관하는 공작소를 마련하는 것이 시급한 과제이다.[24] 아울러, 국립극장 입장에서는 무대장치의 경량화와 새로운 형태의 무대장치를 개발하는데 노력하여 국립극장 이외의 공연장에서도 효율적으로 재사용할 수 있도록 하여야 한다.

24• 국립중앙극장은 2013년도에 경기도 파주시 탄현면 법흥리(헤이리 마을)에 기획재정부가 보유하고 있는 비축토지를 무대보관창고 및 체험형 공연시설 등으로 조성하기 위하여 10,000㎡의 부지를 할애 받아 구체적인 활용 방안을 검토하고 있다.

2. 전속단체와 예술감독

1) 전속단체

(1) 전속단원
① 단원 현황

전속단체의 단원은 출연하는 일반단원과 공연기획 및 홍보를 담당하는 기획단원으로 구분한다. 「국립극장 전속단체 운영규정」[25]에 의하면 국립극장이 기획하고 제작하는 작품에 출연하는 단원을 일반단원으로, 공연기획·제작·홍보·관객개발 등 극장장이 부여하는 업무를 수행하는 단원을 기획단원으로 구분하고 있다.

기획단원에는 기획위원과 기획홍보요원 등으로 구성되는데 이들은 단원이면서도 국립극장 계선조직에서 공연기획 및 제작, 홍보 및 마케팅 업무를 수행하면서 전속단체와 연계되는 등 이중적인 성격의 신분으로 업무를 수행하고 있다. 그리고 전속단체 예술감독의 업무를 보좌하도록 책임프로듀서를 두는데 책임프로듀서는 기획위원 중에서 임명한다. 한편 전속단체의 효율적 운영을 위해서 직책단원[26]을 두는데, 직책단원과 기획단원은 노동조합에 가입하지 못하도록 되어 있다. 전속단원의 신분으로서 전속단체 책임자인 예술감독의 임기는 3년이며 연임 가능하다.[27]

25· 「국립중앙극장 전속단체 운영규정」제3조(단원의 구분) 단원은 예술감독, 기획단원, 일반단원으로 구분한다.

26· 전속단체별로 각각 지휘자, 안무자, 연출자, 악장, 수석요원, 부수석요원 등 단원 내부에서 필요한 역할을 맡는 직책단원을 둔다.

27· 「국립중앙극장 기본운영규정」제1조(단원의 구분) 제2항(국립창극단, 국립무용단, 국립국악관현악단에 각 단체를 대표하는 예술감독을 두되, 임기는 3년으로 하고 연임할 수 있다.)

각 전속단체의 정원은 국립창극단은 54명, 국립무용단은 62명, 국립국악관현악단은 64명으로 총 180명이다. 전속단체의 특성상 악기를 다루는 국립국악관현악단의 단원이 가장 많고, 국립창극단의 단원은 다른 단체에 비하여 적지만 창악부와 기악부 단원으로 구성되어 있다. 한편 일반단원은 기량향상평가를 받도록 되어 있으며, 평가 대상은 전속단체의 일반단원과 예능호봉의 적용을 받는 일반단원으로서 직책단원을 겸직하는 단원이다.[28] 따라서 「국립극장 전속단체 및 단원 평가규정」에 의하여 기량향상평가의 대상이 되는 단원은 직책단원을 제외한 142명[29]으로 전체단원의 약79%를 차지하고 있다.

〈표 1-12〉 국립중앙극장 전속단체별 직책단원 현황

구분	원로단원	지휘자	안무/연출	음악감독	부지휘자	악장/훈련장	운영위원	수석요원	부수석요원	악기/악보	총무
창극단	○	–	○	○	–	○	○	○	○	○	○
무용단	○	–	○	○	–	○	○	○	○	○	○
관현악단	–	○	–	○	○	○	○	○	○	○	○

※ 자료 : 국립중앙극장 전속단체 운영규정(2010.4.19. 개정) 〈별표 2〉 참조 작성

28• 「국립중앙극장 전속단체 및 단원 평가규정」, 제3조(평가대상은 극장 전속단체의 일반단원과 일반단원을 겸하는 직책단원(예능호봉 적용 대상자에 한함)으로 한다.)
29• 국립창극단의 경우, 악장(1명), 악기요원(1명), 악보요원(1명), 수석(4명), 부수석(6명), 일반단원(30명)으로 43명이며, 국립무용단의 경우, 수석(4명), 부수석(6명), 일반단원(38명) 등 48명이며, 국립국악관현악단의 경우, 악장(1명), 수석(7명), 부수석(7명), 일반단원(36명) 등 51명으로서 3개 전속단체 전체로는 142명이다.

〈표 1-13〉 국립중앙극장 전속단체별 직책별 인원 현황

구분	예술 감독	원로 단원	음악 감독	악장	기획 위원	기획 홍보	악기 요원	악보 요원	총무	수석	부 수석	일반 단원	현원/ 정원
창극단	1	1	1	1	2	4	1	1	1	4	6	30	53/54
무용단	1	-	-	-	1	4	-	-	1	4	6	38	55/62
관현악단	1	-	2	1	1	4	1	1	1	7	7	36	62/64
소계	3	1	3	2	4	12	2	2	3	15	19	104	170/180

※ 자료 : 국립중앙극장 내부자료(2010년 12월말 현재)

② 단원 연령

전속단체 단원의 연령 분포는 상대적으로 연령대가 높았던 국립극단의 재단법인화로 인하여 연령의 분석에서 제외함에 따라 상대적으로 젊은 것으로 나타난다. 기량향상 평가 대상 단원 142명의 연령대별 분포를 보면, 20대 7%, 30대 58%, 40대 28%로서 활동력이 왕성한 30~40대가 86%를 점유하는 것으로 나타난다.

전속단체별로 보면 국립무용단은 단원의 83%가 20~30대로 구성되어 있으며, 국립국악관현악단의 경우에는 전체 단원 대비 69%가 20~30대 단원이다. 한편 국립창극단은 장르의 성격상 연령대가 다른 전속단체에 비해 높아 40대 이상의 단원이 26명으로 분석 대상 단원 43명 중에서 약 60%를 차지하고 있다.

〈표 1-14〉 국립중앙극장 전속단체별 단원의 연령 분포

구분	국립창극단	국립무용단	국립국악관현악단
60대(60~69세)	1	-	-
50대(50~59세)	5	1	1
40대(40~49세)	20	7	14
30대(30~39세)	17	33	33
20대(20~29세)	-	7	3
합계	43	48	51

※ 자료 : 국립중앙극장 내부자료를 참고하여 재작성함.(2010.12.31 현재)

(2) 전속단체 활동

① 공연 활동

국립극장 전속단체로서 기본 임무로 주어진 공연예술 활동을 개괄해 보면 전속단체 운영의 효율성과 생산성, 그리고 작품의 예술성과 전속단원의 복무문제가 현안사항으로 대두되고 있음을 알 수 있다. 전속단체의 효율성 제고와 관련된 문제로는 전문 인력이 절대적으로 부족할 뿐만 아니라, 이들을 관리하고 운영할 만한 제도적 장치와 함께 단원의 인식 전환도 필요한 사항으로 대두되고 있다.

그렇지만 전속단체 운영을 위한 전문 인력이 부족하다는 인식과 전속단원을 관리의 대상으로 본다는 것도 문제의 일단이 있으므로 이를 해소할 새로운 시각이 필요하다고 본다. 그리고 책임운영기관으로서 경영적 측면에서 수익성과 국가기관으로서의 공공성을 동시에 추구하려는 조화된 노력이 더욱 필요하다. 그리고 전속단체의 인건비를 포함한 경상운영비가 전체 예산에서 차지하는 비중이 높게 나타나는 것은 예술창작을 위한 직접경비의 부족을 초래하고 있다.

전속단체의 생산성 문제로서는 해마다 작품으로 공연되는 프로그램의 편수가 줄어들고 있는 것으로 나타난다. 이는 전속단체로서 창작과 아울러 무대화의 열정이 예전 같지 않음을 알 수 있다. 이러한 이유로 자체 공연보다는 공동주최 공연이나 외부 대관 공연의 비중이 높게 되는 원인을 제공하고 있다. 그리고 국립극장에서 제작한 국가 브랜드 작품이라면 국립극장으로서의 브랜드 이미지가 필요함에도 불구하고 국립예술기관의 작품으로서 대표성이 부족하다는 인식이다.

전속단체 공연의 예술성 문제로서는 전속단체의 단원이나 작품에 대하여 공통적으로 개방성이 미흡하고 폐쇄성이 짙어 예술 환경에 대한 적응력과 전속단원으로 신규 진입이 거의 이뤄지고 있지 않다. 따라서 소통의 부재로 인하여 예술성 제고를 위한 노력이 적극적이지 못한 것으로 나타난다. 또한 작품의 예술적 완성도에 대하여 전문가의 평가를 바탕으로 질적 수준이 축적되어야 하는데, 공연이 끝나면 합평회라는 형식적인 평가회의에서 관대하고 느슨한 평가에 안주하고 있다. 이를 개선하기 위해서는 평가다운 평가와 환류를 기반으로 보완이 필요하다.

그리고 전속단체 단원의 복무문제로서는 단원의 충원을 위한 신진대사와 젊은 예술인의 채용을 위해서는 정년에 대한 규정이 필요하며, 재임기간중이라도 예술적 기량과 연계하여 퇴직시킬 수 있는 신축적인 방안도 검토하여야 한다. 따라서 전속단원의 기량향상과 채용 등을 위한 오디션 강화 등 체계적인 제도의 필요성이 대두되고 있다.

2008년도 전속단원의 겸직과 외부활동 현황을 살펴보면, 국립극단 58회, 국립창극단 123회, 국립무용단 63회, 국립국악관현악단 288회[30]로 나타난다. 따라서 이에 대하여 합리적인 복무에 관한 정리가 필요하며

30• 국립극장, 「2008년도 국립중앙극장 운영실적 보고서」, 국립중앙극장, 2009, 194~203쪽 요약 인용.

예술감독과 전속단원에 대하여 예술인이자 공무원으로서의 책임과 권한에 대한 범위의 설정이 필요하다. 국립극장 전속단체의 공연 활동별 주요 문제점을 살펴보면 〈표 1-15〉와 같다.[31]

〈표 1-15〉 국립중앙극장 전속단체의 공연활동에 관한 문제점

공연 활동	주요 문제점
운영의 효율성	- 전속단체 운영을 위한 전문 인력이 절대적으로 부족하며, 이들을 관리하고 운영할 만한 제도적 장치가 마련되어 있지 않음. - 수익성과 공공성을 동시에 추구하려는 노력이 부족함. - 전속단체 운영비가 차지하는 비중이 너무 높음.
전속단체 생산성	- 프로그램의 양이 부족하고 다양하지 못함(공연실적의 문제). 따라서 자체공연보다 대관공연(공동주최 포함)의 비율이 높음. - 국가 브랜드 작품다운 작품 개발의 필요함. - 국립다운 대표성을 가질 수 있는 레퍼토리의 부족함.
공연의 예술성	- 전속단체의 개방성 부족 및 폐쇄성으로 인한 예술 환경과 적응력 부족, 그리고 예술성 제고 미흡함. - 전문가에 의한 예술적 완성도의 평가가 필요함.
전속단원의 복무	- 전속단원의 신진대사를 위한 정년 규정의 필요성이 있음. - 전속단체 및 단원 관리를 위한 체계적인 제도 필요함. - 성격이 서로 다른 전속단체를 획일적으로 관리하고 있음. - 단원의 겸직과 외부활동 등 복무관리가 소홀함. - 예술감독과 단원의 책임과 권한에 대한 범위 규명 필요함.

② 기량향상 활동

전속단체의 공연 활동은 장르별로 그 특성에 따라 다르기는 하지만, 전체적으로 제기되는 문제점은 공연 프로그램의 편수가 부족하고 다양

31• 국립극장, 앞의 전속단체 발전방안 연구서, 23쪽 요약 인용.

하지 못하다는 점과 작품 당 공연일과 공연회수가 적다는 점이다. 아울러 재정적으로나 공연장 운영상 여러 사항들이 복합적으로 연관되어 있는 것도 일단의 책임이 있다.

전속단체 내부적으로는 전속으로 인한 인건비성 경비의 과다 소요와 함께, 제작 경비가 많이 소요되는 작품이나 객석 점유율이 떨어질 우려가 있는 실험적인 작품들은 제작하기를 꺼려하는 등 도전적인 자세가 부족한 것이 근본적인 원인으로 보인다.

또한 단원들의 과도한 신분보장으로 인하여 기량 향상을 위한 적극적인 인식과 노력이 부족하다. 따라서 국립극장은 전속단체의 예술적 지향점을 토대로 단원에 대한 기량 평가의 합리적 기준을 마련하여 예술적 기량 향상에 기여함은 물론, 조직 및 인사관리의 합리성·객관성·공정성을 확보하고 전속단체의 경쟁력을 확보하기 위하여 오디션 등 실질적이고 객관적인 단원평가[32]를 재개하여야 한다.

그리고 평가에 관한 주요사항을 관리하기 위하여 단원평가위원회를 구성하며, 단원의 평가지표 및 그 절차와 방법 등의 구체적인 기준도 정하여야 한다. 그리고 평가결과에서 일정 순위 이상인 단원에 대하여는 예산의 범위 내에서 인센티브를 제공하는 방안도 검토할 수 있다.

평가에 있어 국립극장은 2003년도 이전까지는 연말에 예능평가와 근무평가를 실시하여 단원 운영에 반영하던 것을 전속단체 노동조합(예술노조) 발족 이후부터는 상시평가제도로 전환하여 실시하고 있지만 절차적 관행에 머물고 있는 등 유명무실하게 운영되고 있는 실정이다.

따라서 이를 해소하고자 2010년 상반기에 각 전속단체별로 단원을 대상으로 기량향상평가라는 오디션을 실시하였지만 예술노조 측에서 공

32· 「국립중앙극장 전속단체 및 단원평가규정」 제1조(목적) 참조.

정성 등에 대한 문제 제기와 함께 오디션을 거부하는 등 노사 간 갈등의 원인이 되었다. 따라서 오디션과 평가부문에서 쟁점사항인 심사의 공정성에서는 전속단원의 예술적 기량을 계량화하기 어렵고 상당부분 심사위원의 주관적 판단에 맡길 수밖에 없는 상황에서 심사의 공정성에도 문제가 있을 수 있다.

따라서 심사위원 선정, 평가과목 선택, 전형방법 개선 등으로 심사의 공정성을 높여야 한다. 그리고 심사위원의 구성에 있어서는 현행 방식인 극장장, 예술감독, 전속단체가 각각 위원을 추천하여 선정하는 것 보다는 전속단체의 성격에 따라 심사위원을 신축적이고 객관적으로 운영하는 방안을 마련할 수 있다. 그리고 오디션 과제와 평가지표에 있어서는 전속단체의 특성에 맞도록 개선할 수 있으며, 기존단원과 신입단원의 과제는 다르게 하는 것을 연구하여 개발할 수 있다.

실기평가는 개별단원들의 예술적 기량을 향상시킬 수 있는 자극과 동기를 결집할 수 있도록 개선되어야 한다. 그리고 상시평가와 실기평가의 비율에 있어서 단원의 기량은 평소 연습이나 공연에서 나타나므로 상시평가의 비율을 높이고, 실기평가의 비율을 낮추는 등의 방안도 검토할 수 있다. 그러나 단원 개개인의 기량은 앙상블 중심의 상시평가로는 평가가 어려울 수 있는데 이에 대한 방안을 중장기적으로 검토하여 객관적으로 수용할 수 있어야 한다.

2) 예술감독

(1) 전속단체와 예술감독 관계

예술감독제의 등장은 1995년 1월에 개정된 「국립극장 전속단체 운영규정」 제4조(단원의 구분)에서 단장, 예술감독, 전문요원(안무가, 지휘자, 연출가,

지도위원, 기획위원, 극작술가, 무대감독, 홍보요원, 악장, 악보요원 등)과 출연단원(원로단원 포함)으로 명시함에 따라, 단장 외에 예술감독을 둘 수 있는 근거가 마련되었다.

국립국악관현악단의 경우, 관리자인 단장이 지휘를 하면 지휘수당을 받을 수 없었기 때문에 1995년 12월에 다시 개정하여 '단장 겸 예술감독'으로 명칭을 변경하여 줄곧 단장 겸 예술감독으로 운영하다가, 2000년도 책임운영기관이 된 이후 기존의 단장 외에 예술감독이 각각 등장하게 된다.[33]

그렇지만 당시에는 예술감독의 역할을 「전속단체 운영규정」에 규정하지 못하고 전속단체의 재량에 맡겨 놓았다가 2001년 2월에 규정을 개정하여 "예술감독은 단장과 협의하여 극장장이 계약을 체결하며 비상근으로 한다. 다만, 국립극단의 예술감독은 상근으로 할 수 있다."와 "단장은 전속단체를 대표하고, 예술감독은 단장과 협의하여 공연활동의 진행과 예술성의 향상 및 소속단원의 예술적 기량에 힘쓴다."라고 규정하게 된다.

그러나 전통적으로 서열을 중시하는 조직문화와 기존에 보유하고 있던 권한을 나누지 않으려는 단장의 태도 때문에 예술감독이 역할을 제대로 수행하기 힘든 상황이 지속되었다. 이를 해결하기 위하여 2003년 12월에 다시 「전속단체 운영규정」을 개정하여 단장제를 폐지하고 예술감독제로 변경하였다. 이처럼 단장제를 폐지하면서는 담당 업무를 예술감독에게 부여함에 따라 행정적인 업무의 부담이 늘어나게 되었다.[34]

[33] 국립극장, 앞의 전속단체 발전방안 연구서, 132쪽 요약 인용.
[34] 국립극장, 앞의 전속단체 발전방안 연구서, 133쪽 요약 인용.

오늘날 예술감독에 대하여 제기되는 다양한 문제도 전속단체 내부에서 제기되는 것이 대부분이다. 이러한 문제점들은 특정인 중심의 예술감독을 전제로 한 경우가 많기 때문에 제도적인 문제라고 일반화하기는 어려운 사항이다. 하지만 사람의 문제라면 쉽지는 않겠지만 설득과 인간관계로 해결할 수 있을 것이다. 그러나 예술감독도 자신의 입장에서 전속단체의 문제점을 제기하고 있음[35]을 감안할 때 이들이 제기하는 문제점을 열거해보면 전속단체에 존재하는 고유의 문제점인지 또는 제도상의 문제점인지를 파악할 수 있다.

그럼에도 국립극장의 입장[36], 그리고 전속단원[37]이나 예술감독의 입장에 관한 주요 내용을 살펴보면 일부는 정확하게 현실의 문제를 직시하고 있지만, 대부분 자신의 권한과 업무 그리고 의무가 무엇인지에 대하여 명확하게 파악하지 못하고 있는 것으로 나타난다. 아울러, 각자의 입장에서 정확하게 판단하지 못하고 있는 총체적인 리더십으로 인한 문제인데도 자신을 제외한 제3자로 인하여 문제가 있는 것으로 책임을 떠넘기고 있음을 파악할 수 있다.

[35] 단체내의 보수성과 노동조합의 영향력으로 단체 통솔이 어려움 / 예술감독에게 인사권과 예산편성의 권한이 없음 / 행정조직 중심의 극장장의 관계로 인하여 공연예술의 특성상 제작현장에서 발생하는 문제점들을 융통성 있게 해결하기가 어려움 / 전속단원 위주의 캐스팅으로 인해 다양한 예술적 모색이 어려움 / 적은 제작비로 인해 예술적 발전을 꾀하기는 한계가 있다.

[36] 규정과 제도에 입각한 공연 제작 프로세스를 이해하려 하지 않음 / 제작자로서 국립극장의 입장보다 예술감독의 개인적 예술세계(실험과 모색)에 치우쳐 단체 공연의 예술성에 대해서는 책임성이 부족한 것 같은 인상을 주고 있음 / 공연의 총체적 성공보다 예술부문에만 집중하고, 전속단체의 리더로서 책임감이 부족하다.

[37] 예술감독의 외부활동이 많음 / 단원의 복무관리와 전속단체의 발전보다는 예술감독 자신의 활동에 더 치중하고 있음 / 전속단체의 대표로서 책임의식이 부족함 / 레퍼토리 선정, 캐스팅, 스탭 선정에 있어 작품의 특성과 무관한 개인적 이해관계에 치우치고 있음 / 전속단원평가와 관련하여 공정성과 객관성이 결여되어 있다.

(2) 국립중앙극장과 전속단체 관계

국립극장은 창립과 동시에 신협(국립극단)과 함께 활동하였으며, 이후 지속적으로 다양한 장르의 전속단체를 거느렸지만 국립교향악단은 한국방송공사(KBS)로, 국립가무단은 세종문화회관으로 이관하고, 국립오페라단·국립발레단·국립합창단 등은 독립하여 예술의 전당의 상주단체로 이전하고, 국립극단은 재단법인화 되면서 현재는 국립창극단, 국립무용단, 국립국악관현악단이 전속단체로 있다.

전속단체 단원은 예술가이자 국립극장 소속 공무원이라는 복합적인 신분[38]·을 지니고 있다. 아울러, 전속단체 단원이 노동조합을 결성한 후에는 노사 간 합의를 바탕으로 종신제의 신분으로 전환되어 신규 채용이 없음으로 인하여 신진대사가 되지 않는 조직으로 변화되어 전속단체 운영의 경직화를 불러왔다.

그리고 공연예술계 학교나 대학의 졸업생이 예술적 활동을 펼치고자 입단하고 싶은 예술단체여야 할 전속단체가 신입 단원으로 진입을 할 수 있는 기회를 원천적으로 봉쇄하고 있어서 공연예술계에서 바라보는 시선이 우호적이지 않은 것은 사실이다. 또한 오디션을 시행하지 않는 조직문화로 인해 단원들의 기량이 향상되지 않는다는 비판을 받기에 이르렀다.

그러다가 2009년도 들어서 기량향상을 위한 오디션의 시행을 앞두고 예술노조가 쟁의행위에 돌입하게 되는데 2010년 9월에는 공연을 거부하는 사태를 빚기도 하였다. 이를 계기로 내외의 강한 비판과 자성을 기반으로 전속단체에 정년제와 오디션을 도입하는 등 전속단체 운영개선 방

38· 전속단체 단원은 근로자의 자격으로 노동관계법에 정한 노동3권을 보장받고 있으며, 연금은 공무원연금법의 적용을 받는 이중적인 신분의 적용을 받는 성격을 띠고 있다.

안에 합의[39]하게 되는데, 이를 살펴보면 다음과 같다.

첫 번째는 극장 경영권과 인사권이 일부 침해되는 내용의 단원노조 단체협약 해지로 경영권과 인사권을 회복하였으며, 두 번째는 전속단원 들의 공정한 경쟁력을 통한 예술성 및 공연의 질 향상을 위하여 성과연 봉제를 도입하고, 성적과 스타성 그리고 실력 등에 따라 연봉을 책정하 게 되었다. 세 번째는 전속단원의 정년을 국립무용단 53세, 국립창극단 과 국립국악관현악단 58세로 하며 명예퇴직제도를 도입하였다.

네 번째는 기량향상평가를 연1회 시행하기로 하였으며, 다섯 번째는 휴가일수 및 연가일수를 최대 28일에서 25일로 축소하여 균형을 맞추었 다. 그리고 여섯 번째는 겸직은 원칙적으로 금지하며 예외적으로 인정 할 경우에는 1주 1강좌 3시간 이내 및 국가행사 등 외부 활동 시에만 제한적으로 허용하기로 하였으며, 일곱 번째는 공연문화발전위원회를 폐지하는 대신 전속단체별로 전속단체협의회를 운영하기로 한 것이다.

전속단체는 작품의 선정이나 제작에 있어 국립극장의 정체성 확보와 밀접하게 관련되어야 한다. 그러나 국립창극단의 경우, 고전과 창작의 혼재가 무대화 양식(판소리에 중점을 두는 연출, 서구 오페라적인 연출 등)에 반영 되어 단원의 기량(소리와 연기) 향상 방향 및 작품의 예술성 평가 기준에 혼란을 느끼게 한다. 그리고 국립무용단의 경우에는 초기의 공연 양식 인 무용극과 고전무용, 창작무용 사이에서 혼란을 겪고 있다. 이처럼 전

[39] 전속단체 운영개선을 위한 타결사항; ① 극장 경영권과 인사권이 일부 침해되는 내용의 단원노조 단체협약 해지로 경영권과 인사권 회복, ② 전속단원들의 공정한 경쟁력을 통한 예술성 및 공연 의 질 향상을 위하여 성과연봉제 도입(성적, 스타성, 실력 등에 따라 연봉 책정), ③ 전속단원의 정년을 무용단 53세, 기타 전속단체 58세로 하며, 명예퇴직제도를 도입, ④ 기량향상평가 연1회 시행, ⑤ 휴가일수 및 연가일수 축소(최대 28일에서 최대 25일로 3일 축소), ⑥ 1주 1강좌 3시간 이내 겸직 및 국가행사 등 외부활동 제한적 허용(원칙은 금지이며 예외적으로 허용함), ⑦ 공연문 화발전위원회 폐지하는 대신 전속단체별 전속단체협의회 운영.(합의문 서명, 2011.1.7)

속단체가 겪고 있는 정체성의 문제는 사실상 국립극장의 정체성 문제와도 깊게 관련[40]된 것으로 판단된다.

이처럼 국립극장 전속단체는 현대적 예술양식을 중심으로 하는 예술의 전당과 전통예술의 보존과 전승을 주된 임무로 하는 국립국악원과의 사이에 위치한 애매한 모호성이 국립중앙극장의 정체성 정립에 있어서 문제점으로 반영된 것이 아닌가 생각된다. 다른 한편으로는 국립단체로서 '국가대표'라고 하는 위상에서 수행해야 할 역할과 민간 공연단체와는 다른 '국립만이 할 수 있는' 차별성 있는 공연 작품의 개발과도 관련되어 있다.

그러나 국립극장과 전속단체의 정체성 문제는 구체적으로 규정되기 어려운 점이 있다. 이러한 점은 크게 보아 현대적 예술양식의 도입과 함께 근대화의 길에 들어선 우리 공연예술이 지금도 현대화와 세계화, 그리고 민족성과 전통성에 관한 정체성 문제를 겪고 있는 것을 반영한 것으로 보인다. 어쩌면 국립극장과 전속단체의 정체성은 바로 여기에 있다고 볼 수 있다. 따라서 흥행을 중요하게 여기는 민간 예술단체에 비해 상대적으로 훨씬 나은 여건과 환경에서 다양한 실험을 통해 '한국적인 공연예술'을 정립해 나가는 것이 중요하다.

전속단체의 정체성은 기본적으로 민족예술의 창조적 계승 발전, 국민 문화 복지 향상, 우리 문화의 해외선양이라는 국립극장의 미션을 창의적으로 실현하는 범위 안에서 성립하게 된다. 또한 정체성은 외부에서 주어지는 것이 아니라 다양한 모색과 실험과정을 거치면서 내부에서 형성되어야 할 것이다.[41] 이러한 점에서 전속단체를 대표하는 예술감독

40 • 국립극장, 앞의 전속단체 발전방안 연구서, 24쪽.
41 • 국립극장, 앞의 전속단체 발전방안 연구서, 26쪽 요약 인용.

의 역할이 중요한데, 이는 예술감독의 예술적 취향과 능력이 전속단체의
이미지에 영향을 끼치면서 정체성을 형성하기 때문이다.

3) 전속단체와 예술감독에 대한 분석과 제언

(1) 전속단체

국립극장 전속단체의 설립과 임무는 국립중앙극장 기본운영규정에
적시되어 있다. 이들 전속단체의 임무는 전통적인 판소리를 기반으로
하는 창극이나, 전통무용 또는 민속무용과 전통음악을 기반으로 우리 문
화예술을 대표하는 작품 활동을 하는 것으로 정해져 있다. '국립극장 전
속단체 분장업무'를 살펴보면, 작품 개발, 예술인 발굴 및 육성, 공연계
획의 수립과 시행, 단원의 교육훈련 등 개괄적으로 표현하고 있는 것으
로 나타난다.[42]

전속단체 운영의 관건은 효율성 및 예술성과 전속단원의 복무에 관한
사항이다. 전속단체의 효율성과 예술성 제고에 대한 사항으로는 전속단
체 단원의 능력 향상을 위한 어려움과 전속단체를 관리하고 운영할 만한
제도적 장치와 함께 단원의 인식도 변화가 있어야 할 것으로 판단된다.
그리고 경영적 측면에서 책임운영기관으로서 수익성과 공공성을 동시에
추구하는 것에 대한 조화가 이뤄지지 못한 것도 하나의 원인이다.

따라서 전속단체에 대한 제도적 개선과 단원의 기량향상과 능력개발
방안의 마련과 함께 전속단체를 바라보는 국민의 인식을 개선할 수 있
도록 진취적이고 자구적인 노력이 필요하다. 전속단체가 발전하기 위해
서는 조속한 시일 내에 관료적 성격에서 벗어나 공연제작 중심으로 전

[42] 「국립중앙극장 기본운영규정」 제3장(전속단체)의 제10조~제17조에 걸쳐 규정되어 있다.

환되어야 하며, 아울러, 국립극장의 경영적인 대상에서 자율적인 창작이 중심이 되는 조직으로 성격이 변화되어야 한다.

전속단체로서 진정한 자율은 스스로 제작한 작품에 대하여 책임성과 예술적 자부심을 갖는 체제에서만이 이뤄질 수 있는 것이다. 그런 면에서 전속단체 단원의 예술적 기량 향상과 함께 복무관리는 전속단체의 책임자로서 예술감독이 실질적으로 자율성을 발휘할 수 있는 부분이다.

외국의 주요 공연예술기관이나 예술단체의 상임단원 운영은 우리나라처럼 대규모 전속단원을 거느리면서 복무에 관심을 기울이기보다는 소규모 단원이나 유연한 체제로 운영하면서 작품의 질적 수준을 높이기 위한 것에 초점을 맞추는 등 효율적인 운영 방식을 활용하고 있다.[43] 국립극장은 다양한 장르의 전속단체를 획일적인 관리방식에서 벗어나 전속단체의 특성과 예술인으로서의 단원 특성을 고려하여 예술 활동을 복무의 중심으로 하는 제도로 전환하는 것도 검토하여야 한다. 그리고 오디션 없이 종신의 직업인으로서 근무하는 전속단체 단원에 대하여 오디션 제도를 도입하는 등 탄력적인 복무규정을 적용하는 예술단 운영 제도로 방향을 전환하는 방안을 고려하여야 한다.[44]

전속단체는 일반 직장과는 차별화된 조직으로서, 예술적 기량과 성

43• 프랑스의 5개의 국립극장 중에는 코메디 프랑세즈만이 상임단원제로 운영되고 기타 4개 국립극장은 소수 상임단원제로 운영되고 있으며, 신임 예술감독이 부임과 동시에 자신의 극단과 함께 들어와 작품을 제작하다가 임기가 끝나면 같이 떠나는 것이 특징이다. 영국이나 미국의 경우는 극단에 상임단원이 없이 운영된다. 대신 배우협회 소속의 배우들과 작품에 따라 상호 계약에 의해 만난다. 영국 국립극장도 배우조합 체제를 기반으로 기량 위주의 자유로운 캐스팅에 의한 제작시스템을 기반으로 하고 있어, 극단과 배우는 계약에 의해 만나고 공연이 끝나면 모든 문제로부터 자유로운 관계로 돌아간다. 일본의 신국립극장도 전속단원 없이 1년 단위의 시즌별로 계약을 하고 있다.

44• 적극적인 신분보장으로 정년제와 노동3권을 보장받으며, 게다가 공무원 연금제도가 적용되는 국립극장 전속단체(단원)를 독립하여 법인화하는 등 제도전환 방안이 실행된 바 있고 지속적으로 검토되고 있다. (2000년도 재단법인 국립발레단 등 3개 단체와 2010년도 재단법인 국립극단 등)

과 중심의 단원제도를 도입하여 예술단체의 특성을 반영할 수 있도록 하여야 한다. 이는 정년제에도 불구하고 예술적 기량의 향상이 없거나 작품과 앙상블을 이루지 못하는 단원에 대하여 해약할 수 있는 방안을 도입하는 복무형태를 적용하도록 한다. 이를 위해서 정단원을 비롯한 다양한 단원제도에 대한 연구와 도입이 필요하다.[45] 그리고 복무관리에 있어서는 상근으로 근무하는 단원과 비상근으로 근무하는 단원으로 구분하여 유연하게 운영할 필요가 있다.

구체적으로 정단원과 계약단원 등 상근단원에 대해서는 복무관리를 엄격하게 하고, 비상근단원은 국립극장측과 계약에 따라 공연 작품에 출연하는 것을 전제로 하여 공연에 필요한 연습과 공연기간에만 출근하도록 하며 공연과 교육훈련이 있으면 참여자를 결정하고 연습일정과 시간을 확정한다. 단원들에게 편성 명단을 알리고 연습을 진행하며, 그에 따른 행정적인 측면을 관리한다. 모든 편성된 단원은 규정에 따른 관리가 필요하며, 또한 겸직이나 외부활동[46]에 대하여도 엄격하게 구분하여 절제하는 등 규정화하여야 한다.

그리고 급여체계를 현재의 연공서열이 아니라 공연작품 활동을 중심으로 개편하여 출연과 참여도가 높은 단원이 보다 많은 급여를 받을 수

[45] 전속단체의 단원의 구성으로는 작품 당 출연계약이 가능한 명예단원, 연간계약 및 작품별 별도계약에 의한 비상근단원이자 정단원, 그리고 상근단원이자 정단원, 원칙적으로 1년 단위로 재계약하는 계약단원, 3년 이내 활동이 가능하며 교육훈련 참가의무를 지는 연수단원 등 다양한 단원제도를 검토할 수 있다.

[46] 독일의 경우, 금전적 이익이 있는 외부활동은 예술감독이 공연계획을 차질 없이 운영해 나갈 수 있도록 신속하게 신고할 의무가 있으며, 공연에 상당한 영향을 미칠 경우에는 불허한다. 프랑스는 외부활동이 비교적 엄격한 편이다. 우선 파리에서 하는 외부공연의 출연은 금지되어 있다. 그러나 파리 소재 국립극장 공연은 예외로 하고 있다. 상업성 광고에 출연하는 것도 금지되어 있으며, TV, 영화, 성우 출연 등도 공공성을 따져서 행정위원회의 허가를 받아야 한다.(국립극장, 앞의 전속단체 발전방안 연구서, 109쪽)

있도록 제도로 세분화하는 등 개선하여 기량향상을 위한 동기를 부여하는 방안이어야 한다.[47] 연습수당을 신설하여 연습기간 동안의 참여에 대하여 보상하고 출연수당 체계를 개선하여 일률적인 수당지급에서 능력과 공연의 기여도에 따라 차등적인 지급제도를 마련하여야 한다. 그리고 기여도를 기량향상 평가와 연계하는 방안도 필요하다.

국립극장 전속단체의 현황에 대한 분석과 국내·외 사례 등을 살펴볼 때 공연을 둘러싼 환경의 변화와 조직체계의 변화에 부응하기 위해서는 긍정적인 변화의 모색이 필요함을 알 수 있다. 따라서 국립극장은 전속단체에 대하여 예술 창작의 자율성을 보장하며 제작 중심의 예술조직으로 전환될 수 있도록 해야 하고, 전속단체의 예술 활동과 운영의 효율성을 제고함과 동시에 예술적 성과물의 수준을 담보할 수 있도록 지원하여야 한다.

1990년대 지방자치제도의 시행으로 문화공간의 건립 붐이 일어나는 계기가 되었지만, 한편으로는 문화공간만 양산한다는 비판을 야기하였다. 이에 정부는 1998년에 전국의 문화공간을 대상으로 그 운영성과에 대한 평가를 처음으로 실시하였는데,[48] 평가 결과에 따르면 매우 미흡한 운영성과를 내는 것으로 나타난다. 이런 평가로 인해 공공 문화예술 공간에 대한 운영체계에 관심이 높아지면서 재단법인 또는 책임운영기관으로 변화하는 기폭제가 되었음은 앞에서 언급한 바와 같다.[49]

이와 궤를 같이 하여 전속 예술단체에 대한 운영의 변화에 관한 일반

47· 국립극장은 2010년부터 「국립중앙극장 사례지급규정 개정」하여, 전속단원이 작품에 출연할 경우 주역과 조역으로 구분하여 출연수당을 차등적으로 지급하고 있다.

48· 정부(당시 문화체육부)는 전국의 도서관, 박물관, 미술관, 문예회관, 문화의 집 등 전국 587개 문화공간을 대상으로 그 운영 성과에 대한 평가를 처음으로 시행하였다.

49· 용호성, 앞의 책, 2011, 72~73쪽 요약 인용.

적인 추세는 독립 법인화한 후 문화예술 기관과의 계약에 의하여 상주단체로 변화하거나 또는 보다 자유로운 협력단체로 전환하는 추세에 있는 것으로 나타난다. 예술조직에 대한 혜택을 위하여 전문예술법인이나단체 지정제도와 사회적 기업 제도가 도입되기도 하였다.

오늘날 국립극장의 전속단체들이 이러한 사회문화적 환경 변화의 흐름을 수용하고 설립 목적을 달성하기 위해서는 국립극장과의 관계와 역할, 그리고 책임과 권한 문제 그리고 나아가 독립성에 대하여 새로운 모색이 필요한 시점이라고 하겠다. 전속단체의 법적인 지위 변화와 창작활동의 활성화를 위한 제반문제, 그리고 조직체계의 전환에 대하여 장기플랜을 수립한 후에 단계적으로 추진하면서 문제점을 보완하는 등의 방안에 대하여도 검토하여야 한다.

국립극장이 전속단체 주도의 제작 시스템에서 개선방향을 찾는다면이는 국립극장의 관리와 통제 중심의 운영 방식을 강화하는 구조가 아니라 경영과 창작의 유기적인 역할이 가능한 단계로의 발전적인 이행을위한 전제조건이 되어야 한다. 현재의 경영과 창작의 중층적 구조를 인정하고 제작 책임자로서의 예술감독 권한을 강화하거나, 예술총감독 또는 프로그래머의 능력이 있는 인사를 극장장으로 선임하는 등 역량 강화와 아울러, 극장장을 포함한 운영 계선조직과의 갈등을 해소하는 방향으로 나아가야 한다.

아울러, 전속단체의 독립적인 운영 유형으로의 변화를 주도적으로실천하려는 자세와 기반의 구축이 필요하다. 이렇게 하기 위한 전제로서는 전속단체의 작품 제작에 대한 역량을 강화하여야 하며, 문화 예술적인 역량 강화를 위하여 우선적으로 전속단원인 예술감독, 기획단원,일반단원 등에 대한 현재의 제도에 관한 문제점과 함께 미래 지향적인입장에서 간섭받지 않고 작품을 창작할 수 있는 제반 환경의 마련이 우

선되어야 한다. 그리고 공연기획과 작품의 제작 및 활용에 예술감독의 주도로 능력을 발휘할 수 있어야 한다.

그리고 정단원에 대하여는 상시 평가제도와 예능도 평가 등을 포함하는 오디션을 거쳐 계약 금액이나 연봉 액수를 정하고, 평가를 담당하는 단원평가위원회에는 예술감독과 함께 공연계의 외부 평가 전문가도 참여하여 평가의 객관성과 공정성을 담보하는 방안을 마련한다. 오늘날 대부분의 국내 공립예술단체들은 상시평가와 함께 실기평가를 실시하고 그 결과를 단원의 인사 등에 반영하고 있다.[50]

예술단체에 따라서는 연간 1회 또는 격년제로 하는 실기평가의 비율을 단원의 고과 점수 등에 비해 높게 책정한 예술단체도 있는 반면, 연말 실기평가 없이 상시평가로만 평가를 하는 예술단체도 있지만 대부분 상시평가와 함께 실기평가를 병행하는 추세이다. 국립극장도 "오디션 평가대상은 극장 전속단체의 일반단원과 일반단원을 겸하는 직책단원으로 한다."[51]라고 규정되어 있지만 실질적인 오디션을 시행하고 있지 않은 것은 앞에서 살펴 본 바와 같다.

따라서 예술적 지향을 토대로 전속단체와 단원 평가의 합리적 기준을 마련하여 예술적 기량 향상에 기여함은 물론, 조직 및 인사관리의 합리성·객관성·공정성을 확보하고, 전속단체의 경쟁력을 확보할 수 있는 방안이어야 한다. 오디션은 상시평가(70%)와 기량향상평가(30%)로 구성되어 있으며, 합산점수가 75% 미만인 단원에 대해서는 경고처분을 하

50· 부산을 비롯한 주요 광역시립예술단은 2~3년마다 근무평정과 함께 실기평정을 실시하고 있다. 그 평정결과를 단원의 재위촉 여부, 예능 등급 조정 등의 인사부문에 반영하고 있다.(국립극장, 「국립극장 전속단체 단원 오디션제도 개선방안 연구」, 국립극장·한국예술경영연구소, 2011, 52쪽)

51· 「국립중앙극장 전속단체 및 단원 평가규정」 제3조(평가 대상).

며, 누적 경고 3회를 받으면 인사위원회의 심의를 거쳐 해약할 수 있도록 규정[52]되어 있으나 유명무실하다. 왜냐하면 오디션 결과에 따른 경고 처분은 1년에 1회이며 누적경고 3년이면 최소 4년이 지난 이후에 해약이 가능하지만 예술감독이나 극장장의 임기는 3년이기 때문이다.

오디션 및 평가제도의 개선이 당면한 쟁점으로 대두되었음에도, 전속단체 단원의 평가의 문제점으로 항상 논란이 되었던 것은 심사의 공정성과 함께 예술적 기량이 부족한 단원의 해약 문제이다. 단원의 예술적 기량을 계량하기가 쉽지 않고 심사위원의 주관적인 판단에 맡길 수밖에 없는 상황에서 심사의 공정성을 기대하기는 쉽지 않기 때문이다.

따라서 심사위원 선정, 평가항목 설정, 평가방법 개선 등으로 심사의 공정성과 객관성 그리고 수용성을 높일 수 있는 대안을 마련하여야 한다. 작품의 제작에 필요한 배역을 위해서는 단원과 외부 객원에게 오디션을 활용하는 방안과 함께 예술적 기량의 향상이 없는 단원의 해약에 관한 것을 병행하는 방안의 연구도 필요하다.

오디션 심사위원의 구성은 현행과 같이 극장장, 예술감독, 전속단체가 각각 2인씩 추천하고 있지만 전속단체별 특성을 감안한 연구를 기반으로 예술감독에게 충분한 권한을 부여하는 것이 필요하다. 여러 가지 상황을 살펴볼 때 해외의 주요 공연단체처럼 예술감독이 중심이 되는 상시적이거나 정기적인 기량평가의 비중이 높아져야 하는 것[53]은 당연하다.

[52] 「국립중앙극장 전속단체 및 단원 평가규정」 제13조(평가 결과의 반영).

[53] 독일 예술단체의 경우, 정기적인 오디션은 없으나 연습과 공연과정에서 지속적인 내부평가를 바탕으로 운영이 이뤄지고 있다. 영국과 미국 그리고 일본은 오케스트라나 무용단 등 앙상블이 필요한 단체를 제외하면 기본적으로 작품별 계약관계이므로 평정제도 자체가 없다. 그렇지만, 시즌 공연과 연습과정에서 관찰을 통해 자연스럽게 평가가 이뤄지고 있다.(국립극장, 앞의 오디션제도 개선방안 연구서, 59쪽)

그리고 전속단원 자신의 예술적 지향에 따라 예술단체를 이끌어 가는데 필요한 기량의 수준 제시, 그에 필요한 교육훈련 프로그램 도입과 그 결과를 오디션 평가에 반영하는 권한이 충분하게 보장되어야 한다. 그리고 예술감독은 3년의 임기로 인해 단원과의 예술적 신뢰에 시간적 한계가 있기 때문에 예술감독이 바뀔 경우에는 단원 전원이 오디션을 보는 재단법인 국립극단의 사례[54*]를 참고하는 것도 하나의 방안이 될 수 있다.

그리고 단원의 복무에 있어서 크게 일반단원과 기획단원의 이중적인 단원 운영과 관련하여 기획단원은 전속단체 직책단원의 일원이면서도 국립극장 계선조직에서 업무를 수행하고 있다. 그러나 전속단체와 일반단원은 예술감독의 지휘감독 아래 작품을 제작하고 공연하는 등 일원화를 추구한다는 원칙에 부합하지 않는다. 게다가 예술감독의 임기는 통상 3년이고, 기획단원은 5년의 범위 내에서 매년마다 계약을 갱신하고 있으며, 일반단원은 정년제가 보장되고 있는 등 예술감독, 기획단원, 일반단원 등의 임기도 다양하게 운영되고 있는 실정이다.

이처럼 일반단원의 과도한 신분보장과 기량향상을 위한 노력이 부족한데도 국립극장 예술단원으로서의 자존감과 공연예술계 외부에서 바라보는 시선의 괴리로 인한 정체성의 혼란도 실력 향상을 위한 동기부여를 저해하는 요인의 하나로 작용하는 것으로 판단된다. 아울러, 기량향상을 위한 오디션까지 거부하는 등 현실에 안주하려는 의식은 변하지 않고 있어, 전속단체 발전과 단원으로서의 기량향상이 이뤄지지 못하고 있다.

54* 재단법인 국립극단은 예술감독 부임 시 전체 단원의 오디션을 시행하는데, 이러한 방안은 새로 부임한 예술감독의 입장에서는 기존에 복무하고 있는 전속단원의 예술적 기량 수준과 취향을 조속하게 파악함으로써 자신의 작품 세계와 어떤 관계로 설정할 수 있는지 알 수 있으므로 효율적인 단체 운영과 원활한 단원 지도에 참고할 수 있는 오디션 제도라고 볼 수 있다.

공연예술 작품의 제작에 있어 앙상블은 작품 구성과 조화의 중요한 요소이지만 결국에는 예술적 기량이 가장 기본적인 바탕이 되어야 하므로 일반단원에 대한 기량향상이나 배역을 위한 오디션은 필수적이다. 그리고 전속단체의 작품을 위한 오디션은 철저하게 작품성에 기준을 두어야 하므로 일반단원과 외부의 객원이 하나의 작품 배역을 두고 상호 경쟁하는 체제로 전환하여 국립예술단체로서 최고의 기량을 펼치고 관객의 입장에서는 질적 수준이 높은 문화예술의 향유가 가능하도록 하는 방안도 검토하여야 한다.

그리고 전속단체 단원의 연령은 생물학적 측면에서 예술 활동을 하는 데는 문제가 되지 않을 수도 있다. 그럼에도 정년제를 도입하여 운영하는 것은 신규 인력의 충원으로 다양한 연령대가 함께 작품 활동을 함으로써 질적 수준이 높은 작품을 가능하게 하고 상호 학습의 기회가 되기 때문이다. 재단법인화 이전의 국립극단 전속단원의 평균 연령대가 높은 관계[55]로 전체 전속단체 단원의 평균 연령이 높았지만, 국립극단의 법인화 이후에는 국립극장 소속 전속단체 단원은 상대적으로 젊어짐에 따라 활동력이 왕성한 30~40대가 주축을 이루고 있다.

(2) 예술감독

국립극장에서 작품을 제작하고 공연하는 일선의 업무는 예술감독에게 주어지거나 위임되어 있지만, 총괄적이고 실질적인 권한은 전적으로 극장장에게 있다. 즉 공연예술 작품의 제작과 이에 필요한 예산의 수립·

[55] 2007년도 말 기준으로 국립극단의 연령대를 살펴보면, 51세 이상이 전체 단원의 48%를 차지하여 고령화가 심각한 수준이었다. 이런 추세라면 5년 후인 2012년 이내에 45세 이상의 극단원이 전체의 70% 이상이 될 것으로 판단되었다.

집행 및 의사결정 등 행정적 권한을 포함한 전반적인 사항은 의사결정자로서의 국립극장장에게 귀속되어 있는 것이다. 그럼에도 불구하고 작품제작 및 공연에 관한 권한이 관련 규정[56]에 의하여 예술감독에게 위임되어 있다.

프랑스 등 유럽의 국가에서는 작품을 제작하는 예술단체(예술감독)가 극장을 운영[57]하고 있지만 우리나라는 정반대로 극장이 예술단체를 운영하고 있는데 이는 문화정책적인 방향과 관료화 조직으로서의 구조적인 성격을 반영한 것으로 볼 수 있다.

즉, 국립극장에서 예술감독이 어떤 작품을 제작 및 공연하려고 선택하는 문제와 그 공연이 무대에 오르기까지 행정적이고 재정적인 지원이나 승인으로 처리하는 것은 별개의 문제이다. 따라서 예술감독의 작품선택권은 충분히 인정되고 있다고 볼 수 있다. 그러나 예산집행과 결산을 포함한 전반적인 행정행위에서 극장이라는 조직과 전속단체 예술감독의 인식 차이와 함께 작품제작을 위한 의사결정 구조 등이 다양하게 얽혀 있는 것이 현실이다.

국립극장은 전속단체와 예술감독에 대하여 「국립중앙극장 전속단체 및 단원평가규정」에 의거하여 사업목표와 세부 성과목표를 설정하여 평가할 수 있고 그 평가 결과를 예술감독의 연간 기본급 액수에 반영할 수 있도록 되어 있다.[58] 또한 전속단체별 공연예산의 배분에 반영하여

56· 「국립중앙극장 업무분장 및 위임전결규정」 제4조(업무분장) 극장에 두는 하부조직 및 전속단체별 업무분장은 〈별표 1〉과 같다. 그리고 제6조(위임전결) 부장 및 예술감독과 팀장급의 위임전결사항은 〈별표 1〉와 같다.

57· 우리나라와 달리 극단 등 예술단체가 극장을 운영하는 체제이므로, 예술감독에게 과도한 권한이 집중되어 예산통제에 어려움을 느끼는 현상이 많아지고 있다. 1995년 프랑스 시라크 정부가 집권하자 바스티유 오페라의 예산을 축소하기 위해 정명훈을 중도 하차시킨 경우가 있다.

58· 국립중앙극장, 「국립중앙극장 전속단체 및 단원평가규정」 제18조(평가결과의 반영) 제1항 : 극장장은 예산의 범위 안에서 제17조의 규정에 의한 평가점수를 예술감독 평가에 아래와 같이 반영

배정할 수 있지만,[59] 현실적으로는 이 규정대로 적용하기도 어려울 뿐만 아니라 실제로 배분에 반영하여 운영한 적이 없는 것으로 확인되고 있다.

그리고 2009년까지는 전속단체나 단원에 대하여 기량향상을 위한 평가를 할 수 있는 근거 규정은 있었지만 기량향상 평가를 이행하려는 의지가 국립극장이나 전속단체에게는 없었다고 보는 것이 올바른 인식이다. 그러다가 2010년도 들어서 단원의 기량을 제고한다는 명분으로 기량향상 평가라는 오디션을 시행하는 과정에서 국립극장과 단원으로 구성된 예술노조 간에 물리적 충돌로 이어지고, 오디션에 참여하지 않은 전속단원에 대한 극장 측의 징계와 그에 대한 단원들의 반발이 이어지다가 급기야는 단원의 출연 거부[60]로 공연을 중단하고 관객을 돌려보내야 했던 사건이 발생하였다.

예술감독은 전속단체의 작품 제작 및 공연 활동을 비롯하여 단원 복무관리와 일반적인 운영의 책임자인 것은 앞에서 언급한 것과 같다. 따라서 단원의 기량 향상을 위한 노력과 함께 전속단체의 정체성과 예술감독 자신이 지향하는 방향에 맞도록 필요한 예술적 기량을 갖추게 하고, 새로운 기량을 습득하게 하는 것 등이 예술감독의 중요한 임무이기도 하다.[61]

이를 실현하기 위해서는 비상임보다는 상임 예술감독으로 근무하는

할 수 있다(경고 및 연간 기본급액의 5%~20% 범위 내에서 보상).

59 • 「국립중앙극장 전속단체 및 단원평가규정」 제18조(평가결과의 반영) 제3항 : 극장장은 제17조의 규정에 의한 평가점수를 다음연도 단체별 공연예산 배정 시 아래와 같이 반영할 수 있다(10% 삭감~10% 증액까지 5%씩 4단계 반영).

60 • 세계국립극장페스티벌 개막 공연(「국립무용단」〈Soul, 해바라기〉), 국립극장 해오름극장, 2010.9.7.

61 • 국립극장, 앞의 오디션제도 개선방안 연구서, 101쪽 요약 인용.

것이 단원의 예술성의 성취 정도를 잘 파악할 수 있게 된다. 아울러, 예술적 기량과 성취도를 잘 파악한다는 것과 평가 결과의 객관성 간에는 연계성이 높아야 한다. 따라서 예술감독은 이러한 일련의 활동으로 매긴 평가에 대하여 단원의 신뢰성을 제고할 수 있도록 노력을 기울여야 한다.

그러나, 전속단체의 운영에서 전속단원의 관리감독 문제는 행정안전부의 평가와 감사원의 감사에서 수시로 거론되는 과제이다.[62] 국립극장으로서는 장르별 예술감독에게 전속단원들의 복무에 관한 관리 및 감독권을 위임하고 있지만, 예술감독의 책임과 권한의 분산, 리더십에 관한 문제, 복무원칙에 대한 인식의 차이, 그리고 비상임 근무 등으로 자율적인 복무태도의 형성에 애로가 있음에 따라 실질적인 복무관리가 제대로 이뤄지지 못하고 있는 실정이다.

이와 관련하여 전속단체 단원은 예술단체 노동조합의 결성 이래 노동자로서의 권리 의식은 높아졌지만, 공무원이자 직장인으로서의 윤리의식은 따르지 못하는 실정[63]이다. 따라서 예술감독에 대하여 각각의 입장을 살펴보면 공통적으로 자신의 문제라고 인식하기보다는 예술감독을 중심으로 한 상대방의 문제로 인식하고 있는 것으로 나타난다.

62• ① 행정안전부 : 조직 및 인사관리(비정규직이 정원의 큰 비중을 차지하고 있음. / 기획단원(기획위원, 기획홍보요원)의 전문성이 부족함. / 직원, 단원 관리를 위한 정교한 평가제도 설계가 필요함. 극장의 사업 담당자들의 전문성 발휘를 위한 제도상 대책마련 필요함. / 일반단체와의 교류 확대 노력에 소극적임(행정안전부, 「2007 국립중앙극장 운영평가 보고서」, 2008) / ② 감사원 : 예술감독의 소속 전속단원에 대한 복무관리가 소홀함. / 전속단원의 약 68.6%가 승인받지 않고 겸직이나 외부활동을 하고 있음. / 타 기관 전속단체와 비교, 과다한 휴가일수와 목적에 맞지 않는 기량향상 휴가를 사용하고 있는 등 복무관리가 미흡함. / 단원의 계약상 책무사항을 특별한 사정없이 거부 및 기피한 경우, 계약위반을 사유로 한 인사위원회에 징계 요구하는 것이 타당함.(감사원, 「감사원 감사 지적사항」, 2007.11)
63• 국립극장, 앞의 전속단체 발전방안 연구서, 124쪽.

이처럼 극장장과 예술감독이 서로에 대하여 어떤 인식을 하고 있느냐의 문제를 넘어서, 예술감독은 전속단체의 대표로서 단원의 복무와 훈련 및 평가 등을 관장하는 직위이다. 또한 작품 창작과 예술성 향상, 단원의 예술적 기량향상을 위해 노력하여야 하며, 공연 작품의 기획, 제작, 홍보 및 마케팅 등 공연의 진행을 담당하고 그 결과에 대하여 책임을 진다는 강한 책임감도 필요하다.

한편, 국립극장 전속단체의 예술감독으로 선임되기 위해서는 그의 예술적 성취에 따른 지명도와 국립극장 미션과의 합치 여부가 중요한 조건이 될 것이다. 그러나 현재의 예술감독은 대부분 비상임으로 근무하는 관계로 이러한 외부활동이 전속단체의 업무에 전념하지 못함에 따라 여러 가지 영향을 미치는 것으로 여겨진다.

이로 인해 단원의 복무관리에 소홀해질 여지가 충분하며 이것이 단원의 입장에서는 책임성이 부족하다는 인식을 가질 수 있는 요인이라 할 수 있다. 따라서 극장장과의 관계에 있어 예술감독에게 독자적인 예술적 성취가 가능하도록 실질적인 권한 위임과 함께 전속단원의 기량향상과 작품의 배역에 대한 독점적인 결정권 등을 해외의 주요 공연예술단체의 예술감독과 유사하게 부여하는 것을 검토하여야 한다.[64]

국립극장과 전속단체의 관계에 있어서 전속단체의 작품 선정이나 제작에 대하여는 극장장의 성향에 어느 정도 연관되어 있는 관계라고 본

64· 독일의 막심고리키극장의 경우, 예술감독 신규 임용시 일정한 조건하에 단원의 해고가 가능하며, 자신과 함께 배우와 행정팀 등 동반 조건으로 취임하기도 한다. 그리고 정기 오디션은 없으나 예술감독과 연출진 회의에서 지속적으로 내부평가가 이뤄진다. 프랑스 코메디 프랑세즈는 작품을 통하여 평가하고 있으며 일일이 계량평가를 하거나 수치로 드러내지는 않으나 기량이 저하되어 활동이 어려울 경우에는 재계약을 하지 않는다. 영국의 국립극장의 예술감독에게는 5년의 임기 동안 충분한 예술적 성과를 내도록 배려하며 단원에게는 기량이 유지되는 한 작품에 출연하게 한다. 미국의 링컨센터의 예술감독은 예술적 총괄 권한을 가지고 예술적 판단이나 작품 결정을 하고 있다.(국립극장, 앞의 전속단체 발전방안 연구서, 112~113쪽 요약 인용.)

다. 1980년대 전통연희 전문 연출가인 허규 극장장 시대에는 극장장이 작품 연출에 참여하였으며, 책임운영기관 초기에도 김명곤 극장장이 연극 연출가로서 〈우루왕〉을 연출하는 등 작품 활동을 하였음은 알려진 사실이다.

그러나 공연예술인이나 연출가가 아닌 관료 공무원이 극장장으로 부임한 시기에는 작품의 제작에 관여하지 않는 것이 일반적인 관행이자 인식이었다. 따라서 이는 재임하는 극장장의 예술적 바탕과 취향에 관계되는 일이니만큼 어떤 관계가 바람직한지는 경험을 바탕으로 심층적인 연구가 필요하다. 따라서 이를 감안하여 제도적으로 국립극장과 전속단체간의 관계성을 비롯하여 작품의 선정과 공연에 관하여도 재정립할 필요성은 제기되는 것이다.

이에 대하여 문화예술계에서는 전속단체의 책임성과 자율성을 강화하기 위해서는 국립극장은 지금처럼 전속단체 특히 예술감독에 대하여 통제하는 관계가 아니라 유럽의 일부 국가처럼 행정지원기구로 머물러야 한다고 주장하는 견해도 있다. 그에 반하여 극장장도 예술가로서 또는 예술적 식견과 경영 감각을 갖춘 예술경영인으로서의 역할이 더 중요하다는 의견도 있음을 참작하여야 한다. 이는 결국 예술감독의 역할은 국립극장의 운영 유형의 변화와 동시에 극장장의 권한 분담을 검토하여야 할 사항임을 나타내고 있다.

일반적으로 영국이나 미국에서는 극장측(이사회)과 예술단체(예술감독)의 관계는 상호 독립적이며 상위기구인 이사회가 예술감독에 대하여 간섭하거나 통제하는 관계가 아니며, 독일과 프랑스에서는 예술감독이 예술과 경영에 관한 전권을 가지고 작품 활동을 하고 있다.[65] 그러나, 우

65· 영국이나 미국의 예술단체(극장)의 이사회는 소속 예술감독의 예술적 판단이나 프로그래밍에

리 국립극장은 예술감독의 예술적 작업을 간섭하거나 통제해서는 안된다는 인식이 향상되고 있는지는 의문이다.

따라서 극장장이 예술작품에 대하여 예술 총감독이나 프로그래머로서의 역할을 할 것인지 아니면 작품의 제작을 지원하고 극장 경영에만 더 힘을 써야 하는지에 대하여는 국립극장의 정체성과 함께 향후 충분하게 논의되어야 할 사항이다. 법령과 규정에 의하면 현재의 국립극장장은 극장 경영, 작품 제작과 공연, 전속단체 복무 등 총괄적인 모든 사항에 대한 권한을 부여받고 있다.

그에 비하여 예술감독은 장르별 전속단체의 작품 제작에 중점을 두고 있으며 그것도 극장장의 위임에 의하여 부여받은 위임 권한인 것이다. 결국 현재의 상황을 변경하기 위해서는 문화예술계의 다양한 의견을 수렴하면서 문화정책적 차원에서 극장장과 예술감독의 역할 분담과 함께 운영 유형의 선택으로 결정될 사항이다.

한편으로 오늘날 우리 국립극장의 브랜드에 관한 명성은 다소 있지만 전속단체의 브랜드가 약한 것이 현실이다.[66] 이를 전속단체의 입장에서 보면 국립극장이 든든한 울타리이기도 하지만 한계이자 제약이라고 보는 견해도 있다. 아울러 다른 방향으로 보면 예술단체와 국립극장이 이미지를 공유한다는 의미가 될 수도 있고, 공연예술 작품의 양적·질적 수준이 부족한 전속단체로서는 우리나라의 유일한 국립극장이라

관해 예술단체(극장)의 미션에 크게 저촉되지 않는 한 일체 간섭을 하지 않는다. 예술감독과 운영감독은 역할을 분담하고 기본적으로 프로듀서들이 작품 제작을 주도하고 있다. 그러나 독일과 프랑스 예술감독은 영국이나 미국과 달리 예술부문과 경영부문에 관한 총괄적인 권한을 갖고 있다.

[66] 이는 운영체제와 밀접한 관련이 있는 것으로 보인다. 국립중앙극장의 의사결정권자는 극장장이며 전속단체 예술감독은 극장장 소속 예술단체장이므로 문서로서 의사능력을 표시할 수 없는 위치이다. 따라서 외부에 문서를 보내거나 홍보물 기타 프로모션 등 모든 행정행위는 국립중앙극장장의 명의로 추진해야 하는 현재의 상황과 관계가 있는 것으로 판단된다.

는 브랜드 이미지를 공유하는 것이 유리할 수도 있다

전속단체로서는 국립극장을 브랜드나 이미지를 공유해야 할 후원자로 봐야 하는지 아니면 넘어서야 할 한계로 보는지의 여부가 관계 재설정의 출발점이 될 것이다. 후원자로 본다면 전속단체의 미션과 정체성은 국립극장의 틀 안에서 설정될 것이며 국립극장의 브랜드가 우선이된다. 그와 반대로 한계로 본다면 이를 넘어서 스스로 미션을 설정하고 독자적인 브랜드를 추구하면서 자신의 정체성을 형성[67]할 수 있도록 운영이 가능한 법인화 방안을 마련하고 실천하여야 한다.

오늘날까지 어떤 형태로든 국립극장은 전속단체를 거느린 프로듀싱 씨어터Producing Theater의 역할을 해왔으며 이는 직접운영의 방식이다. 그리고 직접운영 방식 외의 예술기관 운영 형태는 간접운영 또는 독립운영 등이 있다. 이 범주를 구별하는 요소는 운영의 효율성과 예술적 독립성 그리고 운영 재원의 안정적 조달로 구분된다. 직접운영에 가까울수록 공공재원의 안정성이 높지만 효율성과 예술적 독립성은 낮아지게된다. 그런데 국내 예술기관들은 직접운영에서 간접운영으로 다시 독립운영의 방향으로 변화하고 있는 추세[68] 등으로 여러 가지 처한 상황에따라 적응하고 있다고 볼 수 있다.

따라서 국립극장의 전속단체로 있는 국립창극단 등은 언제까지나 국립극장의 보호 아래 있을 수 있는 상황이 되지 못하는 시대적 변화가진행되고 있음은 앞에서의 분석과 기존의 전속단체의 법인화를 통하여예측할 수 있다. 따라서 향후 전속단체가 책임감 있게 경영할 수 있는역량을 강화하면서 환경과 여건에 부응할 수 있도록 노력을 기울여야

67· 국립극장, 앞의 전속단체 발전방안 연구서, 176쪽.
68· 국립극장, 앞의 전속단체 발전방안 연구서, 163쪽.

한다. 따라서 전속단체는 멀지 않은 시점에 상주단체나 협력단체 등의 느슨한 체제로 변화될 것으로 예측된다.

전속단체 단원으로서 예술감독과 기획단원의 성격에 대한 재설정이 필요하다. 극장장이 예술감독을 채용하고자 하는 때에는 문화체육관광부 장관의 승인을 얻어 계약을 체결하고 예술감독으로 임명[69·]하고 있으며, 업무상으로도 극장장 소속인 전속단체의 예술감독이며, 국립극장의 예술감독이 아닌 것은 확실하다.[70·] 그리고, 전속단원인 기획단원이 계선조직에서 근무하고 있는 것은 업무의 효율성과 연계성을 위한 것이라기보다는 계선조직의 부족한 인력을 충원하기 위한 것이므로 조속히 제자리를 찾도록 정리하여 조직과 업무가 연계되도록 재배치가 필요하다.

전속단체의 주요 작품이나 스탭의 선정, 캐스팅 등에 관하여 2011년 6월 10일까지는 「전속단체 공연문화발전위원회 운영규정」[71·]에서 위원장인 공연기획부장이 "단체별 연중 사업계획 논의, 스탭 구성을 비롯한 공연의 제작·진행·평가, 작품별 캐스팅 및 오디션 계획, 공연의 홍보 마케팅, 단원교육 및 훈련계획, 단체 운영 활성화 등에 관한 최종 결정권을 갖는다."[72·]라고 하였다. 그럼에도 동 운영규정에서 "작품 선정 및 레

69· 「국립중앙극장 기본운영규정」 제12조(예술감독의 채용 승인) : 극장장이 예술감독을 채용하고자 하는 때에는 미리 문화체육관광부장관(이하 "장관"이라고 한다)의 승인을 얻어 계약을 체결하여야 한다.

70· 「국립중앙극장 기본운영규정」상 "제2장 조직 및 정원관리"와 "제3장 전속단체"로 각각 구분되는데, 전속단체(예술감독 포함)의 단원구분, 채용, 승인 등이 모두 제3장에 규정되어 있다.

71· 「국립중앙극장 공연문화발전위원회 운영규정」은 2003년 7월 23일 제정(예규 제106호)하여 운영 하다가 2011년 6월 10일 폐지하였다. 동 규정에는 각각의 위원회(국립중앙극장 공연문화발전위원회, 전속단체별 공연문화발전위원회)가 구성되어 운영되었는데, 동 규정이 폐지됨에 따라 위원회가 해체되었으며 위원회가 담당하였던 소관 업무는 자연스럽게 극장장에게 귀속되었다.

72· 「국립중앙극장 공연문화발전위원회 운영규정」, 제4조(전속단체별 공연문화발전위원회) / 공연기획부장은 조직상 기관장인 극장장의 보조기관이다. 따라서 공연기획부장의 행정행위는 극장장이 위임한 행정행위로서 극장장의 이름으로 효력을 발휘한다.

퍼토리 개발 권한은 예술감독에게 있다. "73·라고 단서 항목으로 규정하고 있었는데, 이는 국립극장 운영의 기본법인 「국립중앙극장 기본운영규정」과 상충되는 내용이다.

그렇다고 해서 전속단체의 예술감독이 자신의 공연에 대하여 전적인 책임을 질 수 있는 체제도 아니다. 왜냐하면 공연 제작과 지원은 극장측이 주도하는 체계이기 때문일 뿐만 아니라 「국립중앙극장 공연문화발전위원회 운영규정」이 폐지됨으로 인하여 작품 제작 및 공연에 관한 권한은 극장장에게 귀속된 것으로 볼 수 있기 때문이다. 이 문제는 국립극장과 전속단체의 현재 상황에서 어느 쪽에 활동의 중점을 둘 것인가를 먼저 생각하고 새로운 개선방안을 모색해야 한다.

장기적으로는 전통예술을 현대적으로 창조하는 미션을 지닌 국립극장의 전속단체에 대하여 세계적인 문화상품으로서의 잠재력이 풍부한 가무악극의 현대화를 추진하기 위하여 통합적인 하나의 예술단체로 전환하는 방안도 검토할 수 있다. 이 경우에는 현재의 '전속단체 예술감독'을 일본 신국립극장의 경우처럼 '국립극장 예술감독'으로 위상을 변경할 수 있다.

다른 관점에서는 현재의 전속단체를 모두 재단 법인화하여 독립적이고 자율적인 예술단체로 생존할 수 있는 체제를 구축하면서 예술의 전당과 국립발레단, 1982년부터 2002년 이전의 런던의 복합 문화예술 공간인 바비칸센터Barbican Center와 로열셰익스피어극단(RSC)처럼 상주단체로 활동하다가74· 상주단체 관계를 청산하고 일정한 기간 동안 공연 등

73· 「국립중앙극장 공연문화발전위원회 운영규정」, 제4조(전속단체별 공연문화발전위원회) 제4항 제2호의 단서 규정.

74· 1982년부터 2009년까지 27년간 바비칸 센터와 상주단체 계약을 하고 두 개의 극장을 전용공간으로 사용하던 로얄셰익스피어극단(Royal Shakespeare Company, RSC)은 계약기간을 7년이나

특정한 프로그램에 대하여 협력관계를 형성하고 있는 상황을 살펴 보건
대, 앞으로 상호간에 느슨한 협력체제로서 자율성을 보장하는 협력관계
partnership 단체로 활동하는 방안도 검토할 수 있다.

앞두고 2002년 바비칸 센터를 떠나게 된다. 계약기간이 남아 있었음에도 불구하고 양측이 결별
한 이유는 다음과 같다. 첫째로는 이미 1997년부터 1년에 6개월만 상주하기로 계약조건을 바꾼
바 있는 양측이 아예 갈라서기로 한 것은 바비칸센터의 입장에서는 많은 예술단체에게 공간을
제공하면서 예술적 다양성을 확보하려는 의도가 있었고, 예술단체의 입장에서도 한 곳에 고정으
로 있는 것보다, 여러 지역으로 순회공연을 할 수 있어서 더 많은 관객이나 재원에 다가갈 수
잇다는 점이 작용한 것으로 보인다. 둘째 RSC와 상주관계를 청산한 바비칸 센터는 다양한 예술
단체와 파트너 관계를 구축하여 단시간 동안 여러 단체를 번갈아 가며 프로그램 협력을 하고 있
다 파트너 십(Partership)이란 상주단체와 같이 공간사용에 관한 권한을 장기간 갖는 것이 아니
라 일정기간 동안 공연 등 특정 프로그램에 대하여 협력관계를 형성하는 것을 말한다.

제**2**장

외국의
주요 국립극장

일본
신국립극장

1. 조직과 운영

1) 운영주체

　일본에서 문화행정의 필요성이 본격화된 것은 우리나라보다 늦은 1980년대 후반부터 경제 침체기인 1990년대 초반에 들어서이며,[1] 이 시기에 전국적으로 지방교부세로 건설된 문화회관 등 문화기반시설의 건립이 증가하였다. 1990년에 예술문화진흥기금[2]을 설치하고, 1992년 8월에 제2국립극장 착공 등 문화예술 진흥을 위한 기반시설의 건립에 착수

[1]　일본은 메이지유신 이후 국가통합을 목표로 천황제를 옹호하고 신격화하는 교육을 통하여 국가통합을 이루고, 또한 유럽의 절대주의 정신을 받아들인 강력한 정부 지도력으로 배타적인 침략정책을 구사하는 원동력으로 삼는데 기여한 것이 군국주의 문화정책이었다고 할 것이다. 따라서 일본은 문화행정을 뒤늦게 추진한 것이 아니라, 제2차 세계대전에서 패전함으로써 이전의 문화정책을 서둘러 내세울 수 없었다는 것이 올바른 인식이다.

[2]　예술문화진흥기금의 총출자액 653억 엔이며, 이는 정부출자 541억 엔, 민간 출자금 112억 엔으로 구성되어 있으며, 예술문화 활동에 대한 지원, 국립극장 및 신국립극장의 관리운영을 주된 사업으로 하고 있다.

하기 시작하였다. 1995년 4월에는 제2국립극장의 명칭을 '신국립극장新
國立劇場(New National Theatre, Tokyo)'으로 결정하였으며 1997년 5월 26일
준공식을 가지고 이어서 10월에 개관하였다.

　　신국립극장은 특수법인 일본예술문화진흥회가 건립하였으며 1993년
4월에 발족한 재단법인 신국립극장운영재단이 일본예술문화진흥회로부
터 위탁받아 운영하고 있다. 그 후 일본예술문화진흥회는 2001년에 정
부가 내세운 특수법인의 정리 합리화계획으로 독립 행정법인이 되었다.
독립 행정법인이란 국가가 직접 운영할 필요는 없지만 민간에게 맡기면
운영상 애로가 발생할 우려가 있는 분야를 담당하는 법인이다.

　　일본은 6개의 국립극장[3]이 있는데 이중에서 4개는 독립 행정법인인
일본예술문화진흥회가 직접 운영하고, 동경의 '신국립극장'과 '오키나와
국립극장'은 일본예술문화진흥회의 위탁에 의거 별도의 재단법인 신국
립극장운영재단이 운영하고 있다. 신국립극장은 회장, 고문, 이사(이사장,
상무이사 포함), 감사, 평의원, 예술감독 및 직원으로 구성된다. 상무이사
산하에 예술감독이 있고 하부조직은 총무, 제작, 영업, 기술 등 4개 부서
이며 이들 부서는 상무이사의 지휘감독을 받고 있다. 4개 부서의 직원은
150여 명이며, 무대기술, 의상 등 프로덕션 기능은 외주에 의존하고 있
는데, 현재 외부 용역회사의 직원만도 500여 명이다.

2) 주요임무

　　신국립극장의 설립을 계기로 기존의 국립극장은 가부키 등 전통예술
전용극장으로, 그리고 오페라, 발레 등 현대적인 예술 장르는 신국립극

[3] 　국립극장, 국립연예장, 국립노가쿠극장, 국립분라쿠극장, 오키나와국립극장, 신국립극장 등이다.

장에서 담당하게 되었다. 이처럼 1966년 설립된 국립극장이 전통적인 공연예술을 보존 육성하는 기능을 맡게 됨에 따라 만담과 전통연예를 공연하는 국립연예장, 음악극인 노가쿠能樂를 공연하는 국립노가쿠극장, 인형극 분라쿠文樂를 공연하는 국립분라쿠극장과 오키나와국립극장, 신국립극장 등을 순차적으로 개관하게 되었다.

일본의 전통예술은 대부분 가문을 중심으로 세습되며 양식성이 강한 형태의 전통성이 이어져 내려오고 있다. 이러한 이유로 국립공연장이라 할지라도 레퍼토리 공연을 시행하기에는 여러 가지로 애로가 많았다. 이를 개선하고자 신국립극장은 개관할 때부터 신국립발레단 등의 전속단체를 보유하면서 레퍼토리 시스템과 시즌제를 표방하고 있다.

신국립극장은 현대적인 무대예술의 거점으로 오페라와 발레 등의 장르를 공연하는 오페라극장, 연극 등을 공연하는 중극장과 대관 공연 위주의 소극장을 갖추고 있다. 극장 운영에 필요한 기금의 조성은 일본예술문화진흥회가 담당하고 있다. 신국립극장은 재단법인이니만큼 자율공연체제로 운영하고 있으며, 신국립발레단과 오페라를 위한 신국립합창단이라는 2개의 전속단체는 두고 창작 활동을 하고 있다. 그리고 민간예술단체의 공연에 대하여도 기획단계부터 지원을 병행하고 있다.

신국립극장은 해외의 예술가와 적극적인 협력을 유지하고 있으며, 장르별 예술감독을 외국의 예술가로 임명하는 경우도 있다. 그리고 시즌 프로그램에도 해외의 오페라 연출가나 지휘자 그리고 안무자 등과도 공동으로 작품 활동을 하기도 한다. 이러한 활동은 현대공연예술의 장르를 다룬다는 미션의 완성도를 높이는 계기가 되기도 한다.

신국립극장에서는 현대적인 무대예술의 공연사업을 중심으로 예술가 및 무대 예술가 등의 연수사업, 무대예술에 관한 자료와 정보를 수집하여 보존하고 공개하는 조사·정보사업, 외국과의 교류·지역문화 진

흥 등의 국제교류와 지역문화 진흥사업 등 다양한 창작 진흥사업을 시
행하고 있다.

아울러, 극장시설을 현대 무대예술의 진흥 및 보급을 위해 제공하는
대관 등 시설 이용사업도 실시한다. 따라서 시민이 널리 예술문화를 향
유할 수 있는 장소가 될 뿐만 아니라, 일본이 국제적으로 문화예술 부문
에 대하여 공헌을 하기 위한 거점으로서의 역할을 담당한다. 신국립극
장 주변을 문화적 환경으로 정비하기 위해 지역민들이 콘서트홀이나 갤
러리 등의 문화시설이 입주하는 것을 장려하고 있다.

〈표 2-1〉 일본 신국립극장 운영 개요

구분	내용	비고
개요	- 1997년 설립된 일본 최초의 오페라와 발레의 전용극장을 갖춘 국립문화예술기관	
법적 성격 및 재정	- 문부성이 설립하고 민간이 운영하는 재단법인 형태 - 재정의 62% 정부에서 지원, 25%는 공연수입, 5%는 시설사용료 등 자체수입, 7%는 민간후원금으로 충당	2010년 기준, 약 75억 엔 (약 940억 원)
관장 및 조직	- 회장(관장 역할) 1명, 자문단 4명, 이사회 33명, 감사 2명, 운영위원 38명, 예술감독 3명, 직원 150명에 용역직원 약 500여 명으로 구성됨	
활동 현황	- 전체 회원수 약 12,000명, 법인 및 개인후원(법인 후원회원 206개사, 개인 후원회원 400여 명) - 연간 오페라 10여 편, 발레 6여 편, 연극 10여 편 공연	

3) 재정부문

신국립극장의 운영을 위한 재정 규모는 2010년 기준으로 약 75억 엔

(약 940억 원)으로서, 국가 수탁수입(약 62%), 공연사업 수입(약 25%), 시설 사용료 수입 및 기타(약 5%), 그리고 민간의 후원금 지원(약 7%) 등으로 구성되어 있다. 구체적으로 민간의 후원금은 특별지원 기업그룹 4개사, 공연 협찬 기업 19개사, 법인 후원회원 206개사, 개인 후원회원 약 400 명으로부터 조달된 것으로 나타난다. 그러나 재정 수입에서 가장 큰 비중을 차지하고 있는 국가 수탁수입이 매년 지속적으로 1%씩 감소하는 추세에 있지만 2010년도의 경우에는 일반적인 추세와 달리 3%나 감소된 것으로 나타났다.

4) 공연시설

신국립극장의 주요시설로는 오페라극장을 비롯하여 연극 중심의 중극장, 대관 위주의 예술공간인 소극장이 갖추어져 있다.[4] 특히 오페라극장의 경우에는 무대의 크기와 비슷한 공간의 연습장을 갖추고 있고 지하 리허설 룸이 19개나 된다. 신국립극장은 우리나라 국립극장과 유사하게 전속단체를 두고 있으면서, 민간 예술단체의 공연을 예술감독과 함께 기획단계부터 지원하는 체제로 운영되며, 오페라, 발레/무용, 연극 이외에도 실험성이 짙고 개방적인 작품을 무대에 올리고 있다.

신국립극장에는 3개의 공연장 외에 1997년 6월에 개관한 무대미술센터, 1998년 4월에 개소한 오페라연구소, 2001년 4월에 문을 연 발레연구소와 2005년 4월에 개소한 연극연구소 등 3개 장르의 연구소와 무대미술센터를 운영하고 있는 것이 특이하다.[5]

4· 국립극장, 앞의 연구서, 99쪽 요약 인용.
5· 국립극장, 「국가와 극장 : 예술과 경영 사이」, 『국립극장 60주년 기념 국제학술세미나』, 국립중앙

오페라극장Opera Palace은 일본에서 처음으로 오페라와 발레의 공연을 목적으로 하는 전용극장으로 건립되어 이용되고 있다. 객석은 약 1,814석이며 프로시니엄 형식을 기본으로 하며, 객석이 무대를 3면에서 둘러싸고 밖으로 내뻗은 무대의 오픈 형식도 가능함에 따라 공간 연출에 있어 유연성이 풍부한 극장으로 다양한 연출 의도에 부응할 수 있는 기능을 갖추고 있다.

연극전용 중극장Play House은 연극과 현대무용을 주로 공연하는 전용극장이지만, 실내 오페라와 발레 등도 공연할 수 있는 객석 약 1,038석의 극장이다. 소극장The Pit은 바닥을 상하로 움직이는 것이 가능하도록 분할함으로써 공연작품에 맞추어 자유자재로 공간을 만들어 낼 수 있다. 소극장 내의 임의의 장소를 무대로 사용할 수 있으므로 새로운 시도가 가능한 실험적이고 현대적인 무대예술에 대응할 수 있을 뿐만 아니라 관객과의 새로운 만남을 창출할 수 있다. 객석 수는 무대의 짜임새에 따라 변하는데 약 400~458석이다.

신국립극장은 현대 공연예술부문의 장르나 작품에 대하여 완성도를 높여 관객에게 제공하는 것을 미션으로 정하고 있으므로, 실험성 짙은 예술의 흐름을 선도한다기보다 현대공연예술의 역할에 충실한 시즌 프로그램을 구성하고 있는 것이 특징이다. 이를 바탕으로 한 시즌 프로그램이나 레퍼토리의 개발은 관객 개발로 이어져 오페라극장의 객석 점유율은 80%에 이르고 있다.[6]

극장, 2010, 64쪽.
6· 고주영, 「세계 제작극장의 시즌제(3) 일본」, 『미르』 9월호, 국립중앙극장, 2013, 요약 인용.

〈표 2-2〉 일본 신국립극장의 공연장 형태와 규모 현황

구분	명칭	형태	객석수	비고
대극장	오페라극장 (Opera Palace)	프로시니엄	1,814석	오페라, 발레
중극장	연극전용 중극장 (Play House)	프로시니엄	1,038석	발레, 연극, 현대무용
소극장	소극장 (The Pit)	가변형	400~458석	연극, 현대무용

2. 공연예술 프로그램

1) 창작진흥 프로그램

신국립극장은 공연 입장료 수입의 확대를 위하여 다양한 세일즈 및 프로모션 등 마케팅 활동을 전개하고 있는데, 이는 적절한 좌석 배정과 관람료 설정, 고객의 편의성을 고려하여 공연시간 및 발매일 결정, 한정된 예산 범위 내에서 효과적인 선전 및 광고 전략 구사, 오페라 및 발레의 패키지 티켓, 오페라·무용·연극 등 각 장르별 공연의 특징을 살린 포스터 및 전단지 제작, 웹사이트 및 이메일을 통한 홍보 활동, 극장 내 디스플레이·교통광고·거리 디스플레이 등 영상을 통한 프로모션 강화 등 다양한 활동을 전개하고 있다.[7]

공연 시작 전에 작품 및 등장인물 등에 관해 설명하는 '공연 시작 전 대화Pre-talk' 및 공연 종료 후 게스트를 초청하여 작품이나 관련사항들에 관한 이야기를 듣는 '공연 종료 후 대화After-talk', 공개 리허설 등을 활용하고 있으며 고정 관객을 대상으로 한 시즌 엔딩 파티를 개최하고, 백스테이지 투어Back-stage tour나 여름 이벤트 등을 시행하고 있다. 극장 서비스 활동으로는 놀이방 서비스, 레스토랑 및 뷔페에서의 특별 메뉴, 극장 내 매점에서 오리지널 상품 판매, 꽃, 현수막, 레드카펫 등으로 환영분위기 연출에도 관심을 기울이고 있다.

신국립극장 역시 프로모션을 위한 마케팅 활동에 역점을 두고 있는데, 멤버십 회원에 대하여 시즌 패키지 티켓, 온라인 예매, 조기 발매, 할인 등 다양한 서비스를 제공하고, 경로우대, 학생, 장애인, 청소년 등

[7] 국립극장, 앞의 학술세미나 자료, 68쪽.

에 대한 각종 할인 혜택을 실시한다. 그리고 극장 정보 제공과 판매 촉진에 기여하는 정보발신을 위한 웹 사이트를 개설하고 있다. 또한 각국의 주일대사의 오페라와 발레 감상 프로그램을 통하여 국제적 인지도를 향상하기 위한 활동을 지속적으로 전개하고 있다.

2) 공연예술 프로그램

신국립극장의 주요 프로그램은 매년 9월부터 다음연도 7월까지 시즌 제로 운영하고 있으며, 2010년의 경우 오페라 10개 작품으로 50회 공연, 발레 6개 작품으로 35회 공연, 현대무용 4개 작품으로 15회 공연, 연극 8개 작품으로 150회의 공연 실적을 거두고 있다.

객석 점유율은 평균 76~80%의 높은 수준을 나타내고 있으며 전부 유료관람권이며 초대권은 발행하지 않는다. 그리고 공연 프로그램을 제작하는 재원은 주로 정부의 지원금이며, 입장수입, 예술진흥회 위탁비용, 기업과 개인의 협찬과 기부금에서 충당하고 있다.

구체적인 프로그램으로는 공연예술과 문화축제 그리고 예술교육으로 구분할 수 있으며, 예를 들어 2013/2014 시즌의 오페라 프로그램은 베르디, 바그너 탄생 200주년, 마스카니 탄생 150주년을 염두에 두고 구성되었고, 발레와 무용의 경우에는 시즌 프로그램 전체의 테마보다는 시즌 오프닝에 〈결혼〉, 〈불새〉, 〈아폴로〉 등 스트라빈스키 음악으로 이뤄진 작품들을 연속적으로 공연하였다.

레퍼토리 공연으로 시행된 오페라 장르는 〈호프만 이야기〉, 〈나비부인〉, 〈카르멘〉이며, 발레로는 〈백조의 호수〉, 〈호두까기 인형〉 등이다. 그리고 새로운 작품에 대한 공연도 매년 10여 편 선보이고 있다. 연극의 경우에도 매년 10여 편의 작품을 제작하여 무대에 올리고 있으나 오페

라나 발레와 달리 레퍼토리 작품은 존재하지 않는데 이는 연극의 전속 단체가 없는 것에 기인하는 것으로 보여진다.[8]

문화축제 프로그램으로는 문화청 예술축제 등 수탁사업을 실시하고, 예술교육 프로그램으로는 청소년을 대상으로 하는 현대공연예술의 공연, 고등학생을 위한 오페라 감상 교실, 아이들을 위한 오페라 극장, 중학생을 위한 발레, 무대견학 등[9] 오페라, 발레 및 현대무용, 연극 등의 장르에 대하여 해외의 주요 극장과 마찬가지로 매년 시즌제를 활용하고 있다.

1998년 개설한 오페라 스튜디오에서는 매년 5명을, 2001년에 개설한 발레 스쿨에서는 매년 6명을, 2005년에 개설한 드라마 스튜디오에서는 매년 15명의 젊고 우수한 예술가를 육성하기 위한 연수활동을 실시하고 있다. 특히 전속단체의 무용수에게 안무가로서 성장할 수 있는 기회를 제공하는 스텝Step시리즈를 2012년부터 기획하여 운영함으로써 무용수로서만이 아니라 안무가로서도 성장할 수 있는 기량의 개발에 적극적으로 지원하고 있다.

8· 고주영, 앞의 자료, 2013.
9· 국립극장, 앞의 연구서, 105쪽.

3. 예술감독

예술감독은 예술분야별 최고책임자로서 공연의 제작방침과 공연작품 선정·메인 스태프·주연배우 결정·작품 감수·제작 진행 등 전체 계획을 입안한다. 발레, 오페라, 연극 등 장르별로 1명씩 모두 3명의 예술감독이 있으며 임기는 4년이다. 예술감독과 각 장르별 제작부가 상호 협의하여 새로운 작품 및 레퍼토리에 관하여 연간 계획을 수립하고 있다.

예술감독은 극장의 모든 프로그래밍의 권한을 지니고 있으며, 이러한 권한은 예술감독으로서 안정적이고 합리적인 운영을 할 수 있도록 하고 있다. 이는 신국립극장의 시즌 프로그램과 레퍼토리화에 많은 공헌을 하고 있다. 그러나 신국립극장의 예술감독은 예술단체 소속이 아닌 신국립극장 소속의 예술감독이라는 특성을 갖는데 이는 우리나라 국립극장의 전속단체 소속 예술감독과 구별된다. 오페라와 발레(무용)에 관한 장르별 예술감독은 공연기획과 프로그래밍 그리고 제작 및 레퍼토리를 책임지고 있으며, 연극부문은 프로듀서 중심의 제작 시스템으로 움직이고 있다.

신국립극장의 발레와 오페라(합창)의 전속단체는 레퍼토리 공연을 위한 기획을 하고 있다. 합창단은 100여 명의 대규모로 운영되며 오페라극장을 중심으로 활동하고 있으며 아울러 다른 공연단체와 협연을 펼치기도 있다. 신국립발레단도 신국립합창단과 같이 개관과 동시에 창단하여 다양한 공연을 하고, 해외 안무가와 협업을 통한 공연도 추진하고 있다.[10]

10• 고주영, 앞의 자료, 2013.

그러나 엄격히 구분하자면 전속단체인 신국립발레단이나 신국립합창단의 단원은 1년 단위의 시즌 계약제로 운영하고 있으므로 상임단원이라고 보기는 어렵다. 그러나 일부 일본의 국립예술기관은 연극의 전속단체가 있지만 상주단체는 없는 경우도 있다. 아울러 신국립극장의 오페라, 발레, 연극 등 연구소의 연수기간으로는 오페라와 연극은 3년, 발레는 2년이며 오페라나 발레의 경우 연수 후 개인적으로 1년 동안의 시즌 계약으로 작품에 참여하는 경우가 많다.

이처럼 배우, 무용수, 프로덕션 등 모든 분야는 시즌 계약에 관한 시스템으로 움직인다. 계약의 조건은 국립극장 공연에만 참여하는 사람, 외부활동이 가능한 사람 등 급수에 따라 다르게 운영하고 있다. 시즌 계약은 1년 단위이기 때문에 연금이나 실업자 보험 등 사회보장제도는 운영하지 않고 있다. 일본의 신국립극장은 우리나라와 같이 국립극장의 권한이 전속단체보다 강한 시스템을 갖고 있으면서 극장이 전권을 가지고 작품을 제작하고 예술가나 예술단체는 극장에 계약관계로 종속된다는 점에서 우리나라 국립극장과 다르다[11]고 하겠다.

11· 국립극장, 앞의 연구서, 103쪽.

프랑스
국립극장

1. 조직과 운영

1) 운영주체

프랑스 국립극장은 국가가 대부분의 극장 운영 예산을 지원하되, 거점이 되는 국립극장을 통하여 다른 공공극장을 지원하는 체제로 운영하고 있다. 지원의 방식은 지원 대상이 되는 극장의 작품을 구입해 주는 형식이므로 실질적인 제작비 지원의 의미가 있다. 그러나 항상 거점이 되는 국립극장을 통하여 지원이 이뤄지는 것은 아니며 유명한 예술단체의 경우에는 거점 국립극장을 거치지 않고 지원되는 경우도 있다.

프랑스에는 전부 5개의 국립극장이 있는데 그 중에서 4개가 파리에 있고 하나는 스트라스부르에 있다. 코메디 프랑세즈La Comedie Francaise (1680), 오데옹 국립극장Théâtre de l'Ode'on(오늘날의 유럽극장 Théâtre de l'Europe으로 명칭 변경, 1782), 샤이오 국립극장Théâtre National de Chaillot (1937), 꼴린느 국립극장Théâtre National de la Colline(1988)이다. 그리고 지방

에 스트라스부르 국립극장TNS : Théâtre National de Strasbourg(1972)이 있다.

코메디 프랑세즈La Comedie Francaise의 경우, 극장장의 역할은 예술감독인 총지배인Administrateur General이 맡고 있으며 산하에 행정위원회(운영위원회 : Comite d'administration)[1], 대본심사위원회[2], 단원의회(정단원 총회 : Assemblee generale des societaires)[3]가 있다. 총지배인의 임기는 5년이지만 3년 연장이 가능하며 대통령이 임명한다. 1995년 4월 1일부터 조직운영의 자율성을 보장하면서 그에 대한 책임을 지는 책임운영기관과 유사하게 운영되는 상공업적 성격의 공공기관EPIC : Etablissements publics a caractere industriel et commercial으로 변화되었으며, 직원은 약 400여 명으로 행정인력 약 135명, 기술인력 약 200명 및 기타 직원으로 구성된다. 그리고 단원은 정단원과 준단원 그리고 비상임단원 등으로 구성되어 있다.

그 외에 협의기구로는 노사위원회Comite d'entreprise의 설립과 활동이 의무적인데, 직원대표 3명과 간부대표 1명 그리고 준단원 1명으로 구성

[1] 행정위원회(운영위원회)는 코메디 프랑세즈의 중요 의사결정기구이며, 예술 프로젝트의 의사결정과 준단원의 정단원으로 전환이나 퇴직을 결정한다. 행정위원회는 총지배인을 의장으로 하며 7명의 위원과 2명의 대리위원으로 이뤄지며 모두 정단원에서 선발된다. 7명의 위원 중에서 1명은 수석대표로 선출되며 수석대표를 제외한 나머지 6명의 위원 중 3명은 총지배인의 추천으로 문화부에서 임명하고 나머지 3명은 정단원 단원의회에서 임명한다. 행정위원회의 임기는 1년이며 정단원은 행정위원회의 위원직을 거부할 수 없다고 한다.

[2] 대본심사위원회는 리슐리외 극장의 레퍼토리 작품 선정을 목적으로 대본을 검토하는 위원회이며, 이 극장에서 공연될 작품을 선정하는 과정에서 총지배인의 작품일 경우에는 그의 임기 동안에는 코메디 프랑세즈에서 공연될 수 없다고 한다. 구성은 행정위원회의 총지배인 1명과 위원 7명 그리고 총지배인의 제안에 따라 문화부 장관이 임명한 4명의 문화예술이나 연극계 인사로 구성된 4명 등 총 12명의 위원으로 구성된다.

[3] 단원의회(정단원 총회)는 총지배인이 제안하는 문제를 의논하며 행정위원회에서 동의한 예산이나 회계 등에 대하여 찬반의 의견을 제시한다. 또한 준단원의 정단원으로의 승격과 정단원의 자격 정지를 제안하는 등의 임무도 있다. 구성은 총지배인을 의장으로 하고 정단원으로 구성된다. 총지배인이 회의를 소집하며 단원의회의 심의 결과가 효력을 얻기 위해서는 전체 구성원의 2/3 이상이 참석해야 하며 다수결로 결정한다.

된 5명의 정위원과 5명의 후보위원으로 구성된다. 투표권은 정위원에게만 있으며 후보위원은 노사위원회의에 참석할 수 있지만 투표권은 없다. 근로자 대표Delegue personnel는 근로자의 권익 보호를 위하여 각 근무부서별로 임명되어 활동하고 있다. 그리고 확대위원회Comite largi는 정단원 협의회와 근로자 조직이 의견을 교류 및 협의하는 모임으로서 연간 4회 정도 회합을 개최하고 있다.

총지배인 산하에 총지배인의 추천으로 문화부장관이 임명하며 행정 및 재정 그리고 관객 개발과 각종 계약업무를 맡고 있는 사무국장 Directeur General과 소속으로 인력 관리와 근로 환경을 담당하는 인력국, 각종 공연기획과 레퍼토리 시즌을 구성하는 공연기획국, 작품의 국내외 유통과 저작권 업무 등을 담당하는 대외제작국, 기업의 후원금 유치와 재원 조성을 담당하는 메세나국, 극장 건물의 유지와 보수를 담당하는 시설관리국, 전산 및 통신을 전담하는 전산팀, 기술감독이나 무대장치와 소품 등을 담당하는 무대기술팀, 화재 등으로부터 보안업무를 담당하는 보안팀 등이 있다.

2) 주요임무

프랑스에서 극장장이자 예술감독인 총지배인Administrateur General[4]•은

4• 코메디 프랑세즈의 법적 대표로서 극장장이며, 행정위원회의 제안으로 대통령이 임명한다. 극장 운영과 관련된 기획, 예산, 시설관리, 인력 운영 등 모든 영역에서 권한을 행사하는 동시에 예술 감독이기에 연간 프로그램 계획을 수립한다. 대표적인 권한으로서는 행정위원회 위원 3명을 임명하고 행정위원회와 단원의회를 주재하기도 한다. 단, 배우의 계약과 관련해서는 행정위원회가 주체이며 계약에 관련된 총지배인의 권한은 준단원 임명으로 제한되어 있다. 이 극장에서 공연될 작품을 선정하는 것은 대본심사위원회이기에 레퍼토리 선정에 있어서 총지배인의 권한은 절대적이라고 할 것이다. 따라서 총지배인은 임기 동안에는 극장에 자신의 예술적 성향을 구현할 수 있다. 그럼에도 불구하고 총지배인은 수행해야 할 임무는 방대하고 임기 동안에 예술적 지향

예술부문과 경영부문 전체에 관하여 권한을 가지고 있으면서, 경우에 따라서는 그 산하에 운영부서(사무국장)나 운영감독을 두어 경영에 관한 업무를 맡게 하고 있다. 그리고 다수의 협의기구나 견제기구를 두고 있는데, 작품 발굴은 총지배인, 학자, 행정자문위원 등 12명으로 구성된 대본심사위원회에서 담당하고 있다. 그리고 총지배인 산하에는 행정위원회와 단원의회가 있는데, 단원들로 구성된 행정위원회는 총지배인을 견제하면서 각 영역별로 소요되는 예산 결정에 참여하고 있다.[5]

그리고 단원의회는 행정위원회를 견제하는 역할을 담당하고 있다. 그리고 프랑스 정부는 19세기 중반 이후 미학적, 윤리적, 예술적 시민운동을 통해 교육적인 성과를 얻고 탈 중앙 및 지방화를 이루려는 정책적인 차원에서 연극에 관한 문화정책을 실천하고 있다. 이는 연극의 새로운 사회적 기능, 새로운 관객 찾기, 연극과 대중관객 그리고 창작 간의 균형, 정부의 연극재정 지원 등이며 이는 오늘날까지 지속되고 있다.

이러한 탈 중앙 및 지방으로의 분산화 문화정책으로 인하여 다양한 공연장이 지방에 건립되어 활발한 작품 활동을 펼침으로 인하여 오랜 기간 이어온 정통성을 위협받게 된 코메디 프랑세즈는 정통성과 개방성을 함께 포용하면서 설립 당시의 미션을 수행할 수 있는 고전극과 향후 새로운 고전작품이 될 가능성이 있는 작품을 조화롭게 선정하는 것이 중요한 과제로 부각되고 있다.

과 정치적 이해관계 사이에서 실적을 내기에는 어려움으로 인하여 실제로 과거의 총지배인들은 자신의 능력을 충분히 발휘했다고 보기는 어렵다고 한다.

5· 국립극장, 앞의 연구서, 106쪽.

프랑스의 연극에 대하여 지원하는 정부의 동반자적인 노력은 지역 개발을 염두에 두고 지방과 파리 근교에 연극과 관련 문화기관들을 설치하는 것과 사회적인 관점에서 대중적이라고 할 수 있는 연극 프로그램을 통해 새로운 관객 개발과 시민에 대하여 문화향수 기회를 제공하는 등 두 가지 목적으로 요약할 수 있다.

3) 재정부문

코메디 프랑세즈 등 대부분의 국립극장은 전적으로 국가가 재정을 책임지는 공공기관(EPIC)으로 분류되며, 프랑스 문화부의 국립극장에 대한 지원금은 총 7천3백만 유로(2010년도)로써, 극장 규모 등에 따라 차등적으로 지원되고 있다. 코메디 프랑세즈의 경우 3천5백3십만 유로 (49.7%)로 가장 큰 규모의 지원금을 지원받고 있으며, 샤이오 국립극장의 경우 1천4백만 유로(19.7%), 꼴린느 국립극장의 경우 9백7십만 유로(13.2%), 유럽극장의 경우 1천2백만 유로(16.9%), 스트라스부르 국립극장은 9백7십만 유로(13.6%)를 지원받고 있다.[6]

코메디 프랑세즈의 수입 현황은 국고보조비가 대부분을 차지하고 있으며, 제작 관련 메세나 후원액과 제작과 상관없이 극장에 기탁하는 메세나 후원금 등이 있다. 그 외에 영상물 판매 수입과 외부 공연 수입 그리고 출판물 및 기념품 판매 수익금 등으로 구성된다.

코메디 프랑세즈가 소속 극장에 배분한 내역을 살펴보면, 리슐리외 극장Salle-Richelieu의 경우 3천2백만 유로(수입금 중 정부 지원금이 72% 차지),

6• Mini chiffres-clés, *Théâtre et spectacles*, 2011, Ministère de la Culture et de la Communication, 2011, p.2.

비외꼴롱비에 극장Theatre du Vieux-Colombier 예산은 2백6십만 유로(수입금 중 70%가 정부 지원금), 스튜디오 극장Studio Theatre 예산은 70만 유로(수입금 중 정부 지원금이 72% 차지)를 차지하고 있다. 2005년 이후 코메디 프랑세즈에 대한 정부의 예산지원이 안정적으로 보조되고 있으며 동시에 극장의 관객들 또한 증가하는 추세를 보이고 있다.[7]

지출예산의 규모를 분류해보면, 인건비를 포함한 극장 운영비에 약 82%, 무대제작 및 연출에 11%, 외부공연에 4.5%, 기타 영상물 및 출판물과 기념품 부문에 예산을 배정하고 있는 것으로 나타난다.

4) 공연시설

코메디 프랑세즈는 3개의 연극 전용관을 운영하는데, 고전극을 주로 공연하는 리슐리외 극장Salle-Richelieu(약 892석)은 3개의 극장 중에서 레퍼토리 시스템으로 운영하고 있는 것이 그 특징이다. 그리고 현대극을 주로 공연하는 비외꼴롱비에 극장Theatre du Vieux-Colombier(약 300석), 그리고 실험연극을 주로 공연하는 스튜디오 극장Studio Theatre(약 136석)은 소규모 공연 외에도 서적이나 영상물 등을 판매하고 있다.

리슐리외 극장 등 3개의 공연장은 통상적으로 하나의 공간 안에 위치하는 것이 아니라 파리 시내에 떨어져 있어 운영 차원에서는 다소 불편함이 따르지만 공연장마다 운영조직과 인원을 보유하는 등 일정 부분 독립성과 자율성을 지니면서 운영된다고 봐야 할 것이다.

그럼에도 3개의 공연장은 극장장인 총지배인에 의해 통합적으로 운영되며 동일한 극단의 배우들이 공연하고 예산도 함께 편성하여 배분하

[7] http://www.comedie-francaise.fr/la-comedie-francaise-aujourdhui.php?id=493, 11.25.2011

는 등 상호 보완적인 역할을 수행할 수 있어서 다양한 성격의 작품으로 구성된 공연 기획이 가능함에 따라 예술적 창조와 함께 관객이 문화예술을 풍부하게 향유할 수 있도록 기여하고 있다.

유럽극장의 초기에는 음악이나 무용, 오페라 공연을 했지만 이후 고전극과 희곡을 공연하고 있으며 대극장Grande Salle(약 808석)과 소극장(약 200석)을 보유하고 있다.

샤이오 국립극장은 대중을 위한 다양한 프로그램과 함께 대중적인 것을 지향하는 국립극장으로서 미션을 지니고 있으며 보유 극장은 대극장Salle Jean Vilar(약 1,200석)과 소극장Salle Gemier(약 400석) 그리고 스튜디오 극장Studio Theatre(약 80석)이다.

꼴린느 국립극장은 발견과 창조La decouverte et la creation라는 미션을 수행하기 위하여 현존하는 프랑스작가 및 외국작가의 작품을 창작 및 제작하는 역할을 수행하고 있는 극장으로 대극장Grande Salle(약 750석)과 소극장Petite Salle(약 200석)을 갖추고 있다.

그리고 스트라스부르 국립극장의 주요시설로는 콜테스 극장Salle Bernard-Marie Koltes(약 600~730석), 위베르 지누 극장Salle Hubert Gignoux(약 100~120석) 등이 있으며, 연습실, 의상제작실, 무대제작실 및 사무실과 함께 다양하고 실험적인 무대를 연출할 수 있는 공간을 보유하고 있다.

〈표 2-3〉 프랑스 국립극장 공연장 현황

국립극장	명칭	객석수	비고
코메디 프랑세즈	리슐리외 극장(Salle-Richelieu)	892석	고전극
	비외꼴롱비에 극장 (Theatre du Vieux-Colombier)	300석	현대극
	스튜디오 극장(Studio Theatre)	136석	실험극
유럽극장	대극장(Grande Salle)	808석	고전극, 희곡
	소극장(Petite Salle)	200석	고전극, 희곡
샤이오 국립극장	살 장 빌라르 극장 (Salle Jean Vilar)	1,200석	현대무용
	살 제미에 극장(Salle Gemier)	400석	현대무용
	스튜디오 극장(Studio Theatre)	80석	현대무용
꼴린느 국립극장	대극장(Grande Salle)	750석	398개 좌석으로 1천 석(입석) 가능
	소극장(Petite Salle)	200석	
스트라스부르 국립극장	콜테스 극장 (Salle Bernard-Marie Koltes)	600~730석	
	위베르지누 극장 (Salle Hubert Gignoux,	100~120석	

2. 극장별 공연예술 프로그램

1) 코메디 프랑세즈

코메디 프랑세즈La Comedie Francaise는 프랑스의 5개 국립극장 중에서 가장 역사와 전통이 있는 극장으로 1680년에 루이 14세에 의하여 부르고뉴 극단과 케네고 극단이 통합되어 창립되었다. 이 극장은 고전극을 대표하는 몰리에르의 이름을 붙여 '몰리에르의 집La maison de Moliere'이라고도 불리고 있으며, 오늘날에도 몰리에르의 작품을 가장 많이 공연하고 있는 특징을 지니고 있다.

고전작품을 중심으로 하는 레퍼토리를 선정하여 공연하는 것에 주안점을 두면서 아울러 현대 극작가의 작품을 추가하여 공연한다. 프랑스에서는 유일하게 전속배우로 구성된 연극단체(극단)를 기초로 하여 운영되는 공공 극장으로 3천여 편의 레퍼토리를 보유하고 있다. 한 해 약 25편의 작품을 제작하며 유료 객석 점유율은 약 80% 이상으로 높지만, 재정자립도는 25~30%로 일반적인 수준을 보이고 있다. 2009년에는 734편의 공연에 관객 32만 명을 기록했다.

소속 극장의 2010/2011 시즌에 대하여 살펴보면, 고전극 공연이 중심이 되는 리슐리외 극장은 15편의 작품으로 357회 공연, 24만 명의 관객으로 객석 점유율 83%를 기록했다. 비외꼴롱비에 극장의 경우 6개 작품으로 174회 공연을 개최하여 4만8천 명의 관객을 유치함으로써 객석 점유율 93.5%를 기록하였다. 그리고 스튜디오 극장에는 6편의 작품으로 145회 공연에 1만6천명의 관객으로 객석 점유율 87%를 기록하였다.[8]

[8] http://www.comedie-francaise.fr/la-comedie-francaise-aujourdhui.php?id=493, 11.25.2011

연극 외에 영화 상영과 각종 초청공연 등이 있다. 리슐리외 극장에서 공연된 작품의 구성을 보면 프랑스 작품과 외국작품 그리고 고대 그리스와 로마 작품으로 이뤄져 있다.

코메디 프랑세즈는 프랑스 고전작품을 레퍼토리의 기본으로 하지만 최근에는 고전을 계승하면서 미래에 고전이 될 가능성이 있는 현대작품도 레퍼토리에 포함시키고 있으며, 다양한 고객을 개발하기 위하여 외국의 작품도 공연 목록에 올리고 있는 것을 알 수 있다. 이렇게 연초에 레퍼토리를 기본으로 하는 연중 공연계획이 수립되므로 극장의 활용 면에서 외부에 대관을 줄 여유가 없다고 할 것이다.

2) 유럽극장

1782년 이후 오데옹 국립극장Théâtre de l'Ode'on은 1990년 유럽극장 Théâtre de l'Europe으로 명칭을 변경하였다. 오데옹 국립극장 시절부터 유럽극장은 연중 6개월을 유럽지역의 대작들을 고전작품이나 현대작품을 구분하지 않고 제작이나 공동제작 또는 초청공연하는 일을 의무화하고 있다. 예술의 국경을 넘어 유럽 연극의 생명체를 재현하고 개발하고자 하는 일이 주된 미션으로 삼고 있다.

이러한 작업은 예술감독이 중심이 되어 제작하되 유럽의 희곡이나 새로운 연출에 관심을 쏟고 있는 것이 특징이다. 유럽극장은 2003년부터 2006년까지의 보수공사[9]를 통해 2006년 4월 새롭게 개관하였다. 이

9· 정부예산 3천만 유료로서 극장내 장애인들의 동선 등을 개선, Ateliers Berthier 극장을 증축하기도 함.
http://www.theatre-odeon.fr/fr/le_theatre/historique/2002_2006_l_odeon_en_travaux/accueil-f-9.htm

극장은 18세기 최고의 화제작품인 〈피가로의 결혼〉을 공연한 곳으로 유명하다. 초기에는 음악이나 무용, 오페라 공연을 했지만 이후 고전극과 희곡을 공연하고 있다.

3) 샤이오 국립극장

샤이오 국립극장Théâtre National de Chaillot은 대중을 위한 다양한 프로그램과 함께 대중적인 것을 지향하는 국립극장으로서 미션을 지니고 있으며, 국립민중극장(TNT)이 국립 샤이오극장의 전신이다. 그리고 민중극장의 정신을 계승하여 매우 다양하고 대중적인 프로그램으로 보다 폭넓은 대중 관객을 수용하고자 하는 것이 극장의 방향이다.

샤이오 국립극장 역시 다른 프랑스 국립극장과 마찬가지로 예술감독 중심으로 프로젝트 공연이 제작되고, 민간 예술단체의 제작을 활성화시키기 위한 공동제작의 주도적인 역할로 함께 만든 작품을 무대에 올려 소개하는 역할을 한다.

이 극장은 프랑스의 국립극장 중에서 유일하게 연극보다는 현대무용의 대중화를 모토로 내걸고 무대에 올리는 공연작품의 대부분을 무용 장르에 관심을 기울이고 있는 것이 특징이다. 무용가 최승희가 1939년 6월에 샤이오 국립극장에서 공연을 하였는데, 피카소, 장 콕도, 마티스, 로망 롤랑 등 세기의 예술가들이 공연을 관람하고 격찬하였다.[10]고 한다.

이 극장은 2007년 크리스틴 알바넬Christine Albanel 전前 문화부 장관의 결정에 의해 2008년 6월 이후 연극의 기능보다는 현대 무용공연의

10• 연낙재, 앞의 책, 160쪽.

발전을 위한 기획에 주력해 오고 있다. 프레드릭 미테랑Frédéric Mitterrand 문화부 장관 역시 디디에 데샹Didier Deschamps 현대 안무가를 극장장이자 예술감독으로 임명(2011.7)하여 프랑스 현대 무용을 국제적으로 알리는데 정책적으로 주력하고 있음[11]을 알 수 있다.

오늘날의 샤이오국립극장은 극장장인 예술감독 아래에 상임 안무가를 두고 있으며, 두 명의 안무가와 두 명의 연출가를 상주 예술가로 두고 프로그래밍을 하고 있다. 이 극장은 무용 공연이 전체 시즌 프로그램의 거의 70%를 차지하고 있으며 연극이나 그 외의 장르가 30%를 차지하고 있다. 그리고 시즌은 매년 10월부터 익년도 6월까지이며, 약 53편의 작품으로 360회 공연이 펼쳐진다.

2013/2014 시즌의 경우 '오늘날의 발레'라는 주제 아래 몬테카를로 발레단이 〈백조의 호수〉를 재해석한 작품 〈LAC〉, 네덜란드 댄스 씨어터 지리 킬리안의 〈Memoires oubliettes〉과 비아리츠 발레단의 〈신데렐라〉, '천일야화'를 모티브로 한 프렐조까쥬 무용단의 〈Les nuits〉, 알론조 킹 라인스 발레단의 〈별자리〉 등을 공연하였다.

그리고 '이야기와 신화'라는 주제로는 문학작품이나 신화를 재해석한 작품들로 구성되는데, 조세 몽딸보의 〈트로카데로의 돈키호테〉, 러시아 극단 스튜디오 7의 〈한여름 밤의 꿈〉을 비롯하여 〈안티고네〉 〈변신〉 〈알리바바〉 등을 주제로 한 작품을 무대화하였다.[12]

시즌 프로그램의 형식은 제작Production, 공동제작Co-production, 초청공연Spectacle accueil로 나눠진다. 제작은 샤이오 국립극장이 기획한 작품

11· Marie-Christine Vernay, *Didier Deschamps prend la direction de Chaillot [archive]*, sur le blog Confidanses de Libération, 3 septembre 2010.
12· 조화연, 「세계 제작극장의 시즌제(4) 프랑스」, 『미르』 11월호, 2013, 국립중앙극장, 요약 인용.

이며 일반적으로 상주 예술가가 작품을 제작하고 그 작품을 시즌과 함께 투어공연까지 기획한다. 그리고 공동제작은 프랑스를 비롯한 유럽의 극장 혹은 문화축제와의 협력을 통해 작품을 선정하여 무대에 올리는 것을 말하며 초청공연은 극장의 성격에 맞는 작품을 초청하는 형식이다.[13]

4) 꼴린느 국립극장

프랑스 현대 연극의 산실이며 젊은 국립극장으로 일컬어지는 꼴린느 국립극장Théâtre National de la Colline은 중앙 정부로부터 재정의 대부분을 지원받는 5개 국립극장 중 적은 규모이며, 발견과 창조La decouverte et la creation라는 미션 아래 현존하는 프랑스 작가 및 외국작가의 작품을 창작 및 제작함으로써 프랑스 현대연극을 발전·보급시키는데 중추적인 역할을 수행하고 있는 예술센터이다.

꼴린느 국립극장도 다른 프랑스의 국립극장과 마찬가지로 제작 시스템이 잘 운영되는 곳이며, 오늘날 생존하고 있는 프랑스 작가나 외국 작가의 작품을 공연에 올리는 역할을 하고 있다. 평균적으로 각 시즌마다 3~4개 창작극을 포함한 약 12편의 연극을 제작하여 무대에 올리며 다른 극장과 공동으로 연극을 공동제작하기도 하는데, 매년 8만 명에서 10만 명이 공연을 관람하기 위해 찾고 있다.[14]

[13] 조화연, 앞의 자료, 2013.
[14] 홈페이지(http://www.colline.fr/fr/spectacles-archives), 11.25.2011

5) 스트라스부르 국립극장

스트라스부르 국립극장Théâtre National de Strasbourg은 유일하게 프랑스의 5개의 국립극장 중 지방에 위치한 극장으로, 특히 연출가 출신 극장장들이 이끌어 온 극장으로 어떤 작품이든 새로운 해석으로 무대에 올리고 있다. 이 극장 역시 샤이오 국립극장처럼 지역에 소재하는 예술가 단체의 제작을 지원하고 함께 참여하고 있다.

그리고 고등교육기관으로서의 국립연극학교Ecole superieure d'art dramatique와 인프라를 공유하며 연극뿐만 아니라 교육까지 겸하여 운영하는 유일한 극장이며 프랑스 연극 발전의 못자리 역할을 하고 있다. 이 극장 역시 시즌제 공연을 시행하고 있는데 유럽의 현대 연극작품을 각 시즌마다 2~4편씩 모두 20~25여 편을 무대에 올리고 있다. 그리고 시즌제가 끝나면 지방 도시를 순회하거나 초청받은 외국으로 공연을 다니기도 한다.

1954년 이후 완전히 국립극장에 소속된 3년 과정의 국립연극학교는 해마다 오디션을 통하여 22명 정도를 선발하여 배우, 무대미술가, 조명 및 음향 전문가로 양성한다. 2001년부터는 연출가와 극작가 양성을 위한 프로그램도 신설하였으며, 학교 학생의 졸업 공연은 프랑스 각지에서 유료 순회공연을 다닐 만큼 인정받고 있다.[15]

이 학교는 국제교류를 통하여 극장의 위상을 높이려는 시도로 1999년 '제8회 유럽극장연합Union des Theatres de l'Europe 페스티벌'을 개최하였다. 이때 참여한 극단으로는 독일의 베를리너 앙상블, 러시아의 말리

15· 신미란, 「세계무대는 지금·프랑스 스트라스부르 국립극장」, 『미르』, 국립중앙극장, 2009. 3, 64~67쪽 요약 인용.

극장, 영국의 로열셰익스피어극장 등 이었다. 이 외에도 스트라스부르 국립극장은 유럽의 미래 연출가를 발굴한다는 취지로 2005년부터 '프르미에 페스티벌'을 주최하고 있다. 스트라스부르 국립극장은 2009년도 국립중앙극장의 국제공연예술축제인 '세계 국립극장 페스티벌'에 「라 까뇨뜨」 작품으로 9월 9일부터 12일까지 4회에 걸쳐 해오름극장에서 공연한 바 있다.

3. 예술감독과 전속단체

프랑스 국립극장의 예술감독이나 총지배인의 위상은 높고 권한은 강하다. 예술감독이 극장의 운영 미션을 지키는 한 외부의 간섭이 없으며, 임기도 보장하여 예술적 성과를 낼 수 있도록 하고 있다. 즉, 작품의 제작 방향과 실질적인 운영은 예술감독에게 맡기고 있으므로 사실상으로 독립적으로 운영되고 있다고 판단된다. 코메디 프랑세즈는 유일하게 상임극단 중심의 운영을 하고 있으며 민간으로부터의 사적 지원이 가능한 유연한 조직으로 운영되고 있다.

5개의 국립극장 중에서 코메디 프랑세즈만이 수십 명의 상임단원제로 운영되고 있다. 나머지 4개 국립극장은 2~10명 내외의 소수 상임단원제로 운영되고 있으며, 이곳은 신임 예술감독이 부임하는 것과 동시에 자신의 극단이 임기 동안 같이 들어와 작품을 제작하다가 임기가 끝나면 떠나는 것이 특징이다. 국가의 지원이 강한 프랑스의 대표적인 국립극장인 코메디 프랑세즈도 서서히 상임단원의 비율을 줄이면서 비상임단원의 비율을 점차 늘리고 있는 추세이다.[16]

코메디 프랑세즈 전속단체의 경우, 단원의 등급은 정단원(쏘시에테르)의 정원은 약 40명인데, 정단원은 준단원 중에서 일정기간의 경력이 있어야 하며 프랑스어 사용이 기본이며 외국인이 정단원이 되려면 국적을 취득하여야 한다. 정단원의 임명은 행정위원회에서 하며 그 정원은 규정으로 정해져 있다. 그리고 준단원은 약 30여 명으로 구성되어 있다. 그외에 실습단원(스타지에르) 약간 명과 명예단원과 조정 역할을 맡은 두와이양(최고참) 등이 있다. 그러나 현재는 하급단원을 늘이는 추세에 있다.

16• 국립극장, 앞의 연구서, 104쪽.

단원의 계약은 10년, 15년, 20년, 25년, 30년 단위로 계약하며, 정단원은 10년이 지나야 탈퇴가 가능한데, 이유는 단원들이 외부의 활발한 활동으로 인하여 극장 내 공연 활동에 애로를 겪게 하였다. 따라서 극장측에서 유망한 단원들의 이직을 방지하고 경험과 역량 있는 단원으로 성장시키고자 일정한 기간 동안 의무적으로 복무하도록 하였기 때문이다.

단원의 보수는 배우로서의 연공서열이 우세하지만 일반적으로 출연 정도에 따른 성과급에서 차이가 난다. 단원의 평가는 예술가로서의 특성을 최대로 살리고 실력이 뒤떨어지지 않도록 하는데 있다. 대부분의 평가는 현재의 작품 활동을 통하여 평가하지만, 일일이 계량평가를 하거나 평가 결과를 점수로 드러내지는 않는다. 그리고 정년제도는 명시되지 않고 있으며 나이가 들어 기량이 저하되고 활동이 어려울 경우에는 재계약을 하지 않는다.

코메디 프랑세즈는 정단원과 준단원을 주로 활용하여 공연을 실행하는데 필요에 따라 외부의 배우를 임시로 캐스팅하거나 연수생을 채용하기도 한다. 특히 단역의 경우에는 대체로 외부의 배우를 활용하는 것이 일반적이다. 아울러, 대부분의 극장은 레퍼토리 시스템과 시즌제 공연을 하기 때문에 단원의 외부활동은 많지 않은 실정이며 파리에서 하는 외부공연은 금지한다. 상업성 광고 출연을 금지하지만 TV, 영화, 성우 등도 공공성을 감안하여 단원들로 구성된 행정위원회의 허가를 받아 출연할 수 있다. 단원의 급료는 중산층의 보수를 받고 있으며 극장 이익의 32%를 단원의회에 지급하면 정단원에게 분배하는 형식으로 지원하고 있다.

영국
국립극장

1. 조직과 운영

1) 운영주체

영국 국립극장Royal National Theatre은 1963년에 창설된 국립극단의 공연장으로 1976년에 개관하였다. 국립극장의 조직을 살펴보면 극장장인 예술감독을 정점으로 상임위원회와 비서실, 경리부가 있고, 예술기술부에는 연출팀, 연기팀 스태프 및 기술팀이 있고, 행정부와 언론담당부, 광고홍보부로 구성되어 있다. 그리고 예술감독이 극단을 대표하며 국립극장의 모든 분야에 관한 총괄적인 권한을 가지고 있으나 주로 예술적 판단이나 결정에 관련된 업무에 한하고 있다.

영국 국립극장은 예술단체가 극장을 운영하는 형태로서 예술단체의 창작 역량을 동원하여 자체 제작이 가능한 극장이라고 할 것이다. 그리고 국립극장의 행정이나 운영부문은 운영감독에게 일임하고 있는데 운영감독의 대표적인 업무는 전시장과 플랫폼 공연과 로비 음악회를 관리

하고, 매표소, 안내소, 건물관리부, 식음료 판매부를 포함하고 있다.

영국 국립극장은 일본의 신국립극장과 비슷한 운영체제로 구성되어 있음이 특징인데, 일종의 특수법인이라고 할 국립극장재단Royal National Theatre Trust에서 운영하고 있다. 이 경우 국가는 재정지원을 하면서 국가의 정책 방향에 따른 성과 평가를 담당하며, 국립극장재단은 조직의 경영에 대하여 재량권을 확보하여 활동하고 있다.

국립극장에 소속된 사무원 및 스태프 750명을 포함하여 약 870여 명의 인원이 근무하고 있다. 상위기관인 이사회는 예술감독의 예술적 판단이나 프로그래밍에 대해 극장이나 예술단체의 미션에 크게 저촉되지 않는 한 간섭을 하지 않으며, 예술감독과 운영감독은 역할을 분담하면서 상호간에 견제와 균형의 역할을 하고 있다. 그리고 작품 제작은 기본적으로 프로듀서들이 주도하고 있다.

2) 주요 임무

영국 국립극장은 예술감독의 상위기관인 이사회와의 관계에 있어서 예술감독의 예술적 판단이나 프로그래밍에 관해 극장이나 단체의 미션에 크게 저축되지 않는 한 간섭을 받지 않는다. 앞에서 언급하였듯이 예술감독은 기본적으로 프로듀서로 하여금 작품 제작을 주도하도록 하고 있다. 예술감독의 임기를 5년 정도 길게 하면서 연임이 가능하며 예술적 지향의 지속성과 성과 창출이 가능[1]하도록 충분한 지원을 하고 있다.

극장의 행정조직 중 특별히 주목할 만한 분야들은 홍보부와 언론담당부 그리고 마케팅부, 교육부이다. 이처럼 언론홍보와 마케팅 그리고

1• 국립극장, 앞의 연구서, 105쪽.

예술교육에 많은 관심과 활동영역을 가지고 있는 것으로 나타난다. 따라서 홍보부는 일반인에게 '언제 무슨 공연이 있는가'에 대해 알리는 역할을 하며, 언론담당부는 방송국, 신문사, 잡지에 공연정보를 제공한다.

마케팅부는 광고뿐만 아니라, 안내 소책자 배포, 관객 시장조사를 하고, 입장권 판매의 범위와 요금에 대해 수시로 알아보며, 입장권 판매의 연결망과 우송 리스트를 통한 관극회원을 관리한다. 또한 그래픽팀은 팸플릿, 포스터 등 모든 광고, 홍보물의 디자인을 관리한다.[2] 교육부는 다양하고 풍부한 예술교육 프로그램을 기획하고 운영하는 역할을 담당하고 있다.

3) 재정부문

극장내의 다양한 시설과 풍부한 공연이나 교육 프로그램을 운영하기 위해서는 상당한 재정적 후원이 필요하며, 이 모든 경비가 단순히 관객의 관람료만으로 충당될 수 없다는 것은 공연예술의 특성인 것은 여러 사례에서 보듯이 분명하다. 영국 국립극장도 정부와 기업으로부터 재정적 지원이나 후원을 받는데, 정부로부터 지원은 예술위원회The Arts Council[3]을 통해서 이뤄지지만 정부의 지원액이 차지하는 비율은 점점 줄어들고 있는 추세이다. 그 대신 기업이나 재단 그리고 개인의 기부는 증가하는 경향을 보이고 있다. 예술위원회를 통한 지원금이 2006년도 전체예산의 42%이던 것이 2007년도에는 39%로 줄어들었지만 이에 비

[2] 이흥재·장미진, 앞의 책, 109~113쪽 요약 인용.
[3] 영국은 우리나라와 유사하게 중앙정부 차원의 문화미디어체육부(Department of Culture, Media and Sports)가 설치되어 있어 있다. 아울러 잉글랜드, 스코틀랜드 등 권역별로 예술에 관한 전문 지원기구인 예술위원회(The Arts Council)를 운영하고 있다.

하여 사적 기부금은 10%에서 11%로 늘어났다.[4]

2007년도 기준으로 영국 국립극장의 예산은 약 2,776만 파운드(약 900억 원)였고, 극장측의 수입은 주로 예술위원회의 공적 지원금, 입장권 매표 수입과 민간단체의 후원금 등을 통한 것이다.[5] 극장 내의 식음료 판매소, 서점, 출판물 판매 등과 공연의 텔레비전 방송권으로부터의 이익금도 극장의 재정을 돕는다.

수익부분에서 극장 매표소의 입장권 판매가 전체의 27%를 차지하고 있지만, 실제로 국립극장의 입장권(티켓)은 런던의 다른 극장들보다 낮게 책정되는 편이다. 특히 올리비에극장과 리틀턴극장에서는 시연회나 토요일 낮의 공연 같은 경우에는 더 저렴한 입장권들도 있다. 또한 모든 공연일의 10시부터 또는 공연 2시간 전부터 그 날의 남아있는 입장권들을 상당히 할인된 가격으로 판매하기도 한다.

후원단체 지원금은 기업이나 문화재단에서 제공하는 금액으로 이들이 문화예술의 후원자가 된다. 국립극장을 후원하는 기업들 가운데에는 어떤 한 공연만 후원하기도 하고, 1~2년 정도의 단기적 혹은 4~5년 이상 중장기적으로 지원을 약속하는 경우도 있다. 이외에도 개인적인 관극 후원자들이 있으며, 예술 애호가인 귀족이나 부호들이 후원을 하거나 유산을 증여하는 경우도 있다.

4· The Royal National Theatre Annual Report and Financial Statements, 2006~2007.

5· 2006~2007년의 수입내역으로는 예술위원회 지원금 39%, 후원단체 지원금 11%, 입장권 매표수입 32%, 출판물 및 식음료수입 18%이다. 그리고 지출내역으로는 공연제작비 16%, 건물유지비 16%, 연기자 인건비 14%, 무대장치 제작 14%, 예술교육비 9%, 행정비용 7%, 서점 및 음식점 운영비 18%, 공공비용 및 건물관리 용역비 4%를 차지하고 있다.

4) 공연시설

영국 극단의 오랜 숙제이던 국립극장은 1949년의 국립극장법의 의회 통과와 대장성(재무부)의 극장 신축비용 100만 파운드 지급 결정과 런던 시의회의 부지 제공 등에 의해 1951년 기공식을 가졌으나 극장의 건축은 연기되어 오다가, 1966년에야 경비의 절반을 정부가 지급하기로 함에 따라 본격화되었다. 무대양식이 다른 두 개의 극장과 실험극의 스튜디오 공연장을 포함하여 1973년까지 완성시킬 예정이었으나, 경제 불황 등 여러 가지 원인으로 대극장과 중극장은 1976년 10월에 준공하였으며, 스튜디오 공연장인 코테슬로어는 1977년도 봄에 완성되었다.

대극장인 올리비에 극장Olivier Hall은 반원형 무대가 객석 앞쪽으로 나와 있는 구조를 취하면서 그리스시대의 공연장을 연상시킨다. 대형 극장이지만 객석이 부채처럼 펼쳐져서 무대와 객석이 가깝게 느껴지고, 객석의 어느 각도에서도 지장 없이 공연 관람이 가능하다. 이 무대는 원통 회전식 무대 이동장치가 있는데, 엘리베이터식과 회전무대의 장점을 결합한 것으로써 공연 도중에 배경장치를 수월하게 교환할 수 있다.

중극장 리틀턴Lyttelton Hall은 서양 연극에서의 전통적인 프로시니엄 형태이고, 객석 앞부분은 기울어져서 오케스트라석을 형성할 수도 있고, 무대 중심부는 경사면을 이룰 수 있도록 만들어졌다. 그리고 소극장 코테슬로어Cottesloe Hall는 무대와 객석을 자유롭게 변형 가능하여 보다 실험적이며 창의성 있는 연출에 적합한 공간 구성이 가능하도록 되어 있다. 객석에는 ㄷ자 형태의 2층석도 있고, 무대와 객석이 온통 검은색이어서 일명 '블랙박스'라고도 불리며, 2013년 2월부터 2014년 4월까지 보수공사를 마친 후에는 도프만이라는 극장 명칭으로 변경할 계획으로 있다.

이처럼 국립극장 내에는 대극장인 올리비에 극장, 중극장인 리틀턴 극장, 소극장인 코테슬로어 극장 등 대-중-소극장 공간 외에 무대장치 작업실이 있고, 전시장, 서점, 음식점, 테라스 까페, 칵테일 바, 주차장 등이 있다. 이 건물의 주된 공연시설인 세 극장의 기본 형태와 규모는 다음과 같다.

〈표 2-4〉 영국 국립극장의 명칭과 규모 현황

구분	명칭	형태	객석수
대극장	올리비에(Olivier Hall)	반원형	1,160석
중극장	리틀턴(Lyttelton Hall)	프로시니엄	890석
소극장	코테슬로어(Cottesloe Hall)	직사각형(가변형)	400석

2. 공연예술 프로그램

영국의 국립극장도 시즌제를 운영하고 있으며, 소속 공연장별로 매 시즌마다 3편 정도의 새로운 작품을 무대에 올리는 것을 원칙으로 삼고 있다. 2011/2012 시즌에도 23편의 작품을 공연하였다. 이처럼 영국 국립극장은 연평균 23편 내지 24편의 작품을 제작하고 있으며, 유럽의 다른 나라와 마찬가지로 레퍼토리 시스템을 운영하고 있다. 유료 관객은 약 59만 명~78만 명 정도이며, 유료 객석 점유율은 80%~94%를 점하는 등 매우 높은 편이다. 이는 런던뿐만 아니라 외지 관광객이 많은 것을 감안하면 지속적으로 작품이 달라지는 레퍼토리 시스템이 관객 동원에도 유리한 측면임을 알 수 있다.

극장 무대에 오르는 작품은 레퍼토리든 새로운 작품이든 구분 없이 장기간 공연무대에 올리지만 하나의 작품을 이어서 공연하는 것이 아니라 여러 작품을 교차하여 공연하므로 관객의 입장에서는 편리한 일정에 맞춰서 다양한 작품을 연달아 볼 수 있도록 선택이 가능하다. 이러한 작품은 한해 혹은 한 시즌의 공연 전체를 시즌 시작 전에 일괄 공개하고 관객의 취향에 맞춰서 선택할 수 있도록 하고 있다. 이는 극장의 입장에서는 수입과 함께 안정적인 관객 확보와 경제적인 프로그래밍을 가능하게 해준다.

2011/2012 시즌에 공연한 23편의 작품을 살펴보면, 레퍼토리는 11편이며 신작은 12편이었다. 셰익스피어의 〈햄릿〉, 체호프의 〈벚꽃동산〉, 입센의 〈황제와 갈릴리인〉 등 고전을 재해석한 작품과 인기 레퍼토리의 재공연은 시즌이 시작하는 초창기에 공연하고 있다. 시즌의 중반기에는 영화감독 마이클 리, 피지컬 씨어터 그룹(DV8) 등 외부 예술가들과 함께 새로운 시도를 추구하는 작품들이며 시즌의 후반기에는 동시대 극작가들이 발표한 희곡과 작품들이 주로 무대에 올리고 있다. 아울러 영국 국

립극장의 레퍼토리는 영미문화권에 작품을 원활하게 수출할 수 있는 이점으로 인하여 최근에는 적극적으로 미국과 오스트레일리아 공연시장을 개척하기도 한다.[6]

영국 국립극장은 시민들의 공간이므로, 시민들이 이곳에서 만나고 대화를 나누며 행사에 참여하는 '사회적 센터Social Centre'로서의 역할을 중요시한다. 이를 위해 영국 국립극장 내에는 저녁공연 외에 낮에도 열려 있는 공간과 각종 행사들이 개최되고 있다. 미술 전시장과 서점이 있으며, 로비에서 음악회가 열리고, 연극교육 프로그램이 운영되며, 휴식공간으로서 베란다 카페, 음식점, 칵테일 바가 있다. 그 외에도 어린이와 청소년을 위해 어린이 연극지도와 청소년 연극교육이 진행된다.

예술교육 프로그램의 일환으로 추진되는 무대견학Back-stage tour은 하절기에는 거의 매일 2~3회씩 실행되는데, 연극 작업에 관심 있는 일반인들과 학생들, 그리고 외국인 등 단체 방문객에게 개방되어 무대에서의 연습과 무대 뒤에서의 준비과정이나 작업실에서 장치, 소도구 및 의상의 제작 과정을 비롯하여 극장 구조를 둘러 볼 수 있다.

이외에도 교육부서에서는 관객 창출을 위하여 청소년 연극제를 주관하고, 학생 극단 및 아마추어 극단 혹은 일반인, 희곡 전공자를 위한 연극교실과 워크숍을 개최하여 연극을 포함한 예술교육에 이바지 한다. 또한 강의 프로그램으로는 타 극단(특히 지방의 시립극단)의 행정직원들을 위해 극단의 언론홍보, 광고, 마케팅과 관련된 강좌들이 있으며, 극작가, 연출가에 대해서나 또는 연출, 연기, 조명, 분장, 무대장치 디자인 및 제작 등 실제 연극작업과 연극교육에 대한 전문가 강좌도 실시하고 있다.[7]

6· 　신민경, 「세계 제작극장의 시즌제(1), 영국」, 『미르』 8월호, 2013, 국립중앙극장, 요약 인용.
7· 　장미진, 앞의 논문, 46~47쪽 요약 인용.

3. 예술감독과 전속단체

영국의 국립극장에서도 예술감독이 극장을 대표하며 전체적인 권한을 가지고 있지만 주로 예술적 판단이나 결정을 하고, 경영부문은 별도의 운영감독에게 일임하고 있다. 예술감독은 임기가 끝난 이후에도 연임이 가능하게 되어 있으므로 중단 없이 장기적인 안목에서 예술적인 성과를 낼 수 있는 기본적인 체계가 마련되어 있다고 볼 수 있다. 1963년 초대 로렌스 올리비에를 비롯한 대부분의 후임 예술감독들도 평균 9년 이상이라는 장기적인 재직기간을 보이고 있다.

영국의 바비칸센터나 미국의 링컨센터는 다양한 공연시설을 갖추고 예술단과 상주단체 계약 아래 운영하지만, 영국 국립극장은 이와 달리 단일 예술단체인 극단이 공연시설로서의 극장을 운영하고 있다. 그리고 극단에는 상임단원이 없이 운영되고 있는데 배우 조합체제를 기반으로 자유로운 기량 위주의 캐스팅에 의한 제작시스템을 기반으로 하고 있어, 극단과 배우는 계약에 의하여 예술작업에 종사하고 공연이 끝나면 고용관계가 끝나는 만큼 이전의 관계로 돌아간다.

이런 방식의 장점은 비용 측면에서 효율적이라고 볼 수 있다. 아울러 기량 있는 배우를 자유롭게 캐스팅할 수 있을 뿐만 아니라 계약에 의해 작품 제작에서 책임과 의무를 명확하게 규정할 수 있다는 장점이 있다 그리고 단원들의 신진대사는 물론 복무관리나 상시평가, 정년제 등 복잡한 관리로부터 자유로울 수 있으며, 캐스팅되는 배우의 입장에서도 소수의 단원들이 국립 예술단체를 독점하고 있다는 비판을 받지 않아도 되며, 조합체제로서 예술가의 권익 확보에도 도움이 된다.[8]

8· 국립극장, 앞의 연구서, 104쪽.

또한 국립극장에서 운영하는 스튜디오 시스템[9]은 다양한 분야의 외부 예술가들이 극장이 제작한 작품을 워크숍에서 제안하거나 기존 레퍼토리를 수정 또는 발전시키는 제작 공방 역할을 한다. 매년 배우, 작가, 작곡가, 연출가, 안무가, 디자이너, 인문학자 등 40여 명에 가까운 예술가들을 초청하며 약 25개의 프로젝트를 운영하고 있으며, 프로젝트 참여기관은 2주부터 3개월까지 기간을 필요에 따라 자유롭게 계획[10]할 수 있다고 한다.

9[*] 1984년에 시작한 스튜디오는 기능과 중요성이 커지면서 2007년에 워틸루역 근처의 별도 건물로 이전했다. 장르를 넘나들며 작업할 수 있도록 최신 전문 제작 시설을 갖추고 있으며, 3개의 워크숍 스튜디오, 5개의 작업실, 회의실 등을 갖추고 있다. 스튜디오에서 나온 아이디어를 실현하기 위하여 영국 국립극장은 연습실, 무대제작소, 의상 및 장치실, 디지털 디자인까지 수용할 수 있는 공간을 증축하는 계획을 추진 중이다.(신민경, 앞의 자료, 2013)

10[*] 신민경, 앞의 자료, 2013.

미국
링컨센터

1. 조직과 운영

1) 운영주체

링컨센터Lincoln Center for the Performing Arts, Inc.는 미국의 자선사업가
존 록펠러가 1956년 공연예술을 위한 복합문화단지로서 메트로폴리탄
오페라단과 뉴욕 필하모닉오케스트라의 새로운 활동 거점을 마련하기
위해 설립하였다. 운영주체는 재단법인과 유사한 형태의 비영리 민간기
구로서 이사회가 경영의 전적인 책임을 지며, 링컨센터와 예술단체는 상
주단체로서 협조적이고 우호적인 임대 계약관계를 맺고 있다.[1]

1·　국립극장, 앞의 연구서, 96~114쪽, 제4절의 일부 내용은 동 연구서 자료를 인용 또는 요약 인용
　　하였음.

링컨센터와 상주단체 상호간에는 예술적 우수성, 경영의 효율성, 공공서비스 확대 등 미션에 충실하다면 상주관계 계약을 유지하는데 어려움이 없다. 보편적으로 재단법인인 만큼 이사회가 운영의 최종적인 책임을 지지만, 예술적 지향과 경영부문에 관해서는 간섭하지 않는 체제이다. 그리고 비영리단체 등록제도에 의거하여 각종 세금 감면 등 간접지원[2]과 함께 후원금의 모집 등 사적 재원 조성이 자유롭다.

링컨센터는 다양한 상주단체를 위한 운영 관리에 중심적인 역할을 담당하고 있으며, 시설이나 공간뿐만 아니라 상주단체를 위한 최상의 서비스를 제공하는 것을 모토로 삼고 있다. 그리고 상주단체와 별도로 해마다 다양한 공연예술축제 등을 기획하거나 주최하고 있으며, 공연사업 외에도 링컨센터 예술교육연구소Lincoln Center Institute, LCI를 운영하는 등 교사와 학생들을 위한 예술교육 프로그램도 다양하게 운영하고 있다. 링컨센터의 조직과 업무내용[3]은 다음과 같이 분류할 수 있다.

2• 미국은 연방정부와 주정부를 포함한 민간 재단 등 거의 모든 지원기관이 비영리 조직에 한하여 지원한다. 이에 따라 미국에서는 세법 501조(C)(3)에 비영리조직에 관한 규정을 담고 있으며, 이에 근거하여, 각 주별로 비영리조직에 대한 등록을 해주고 있다.
3• 조직도(organization structure)는 홈페이지에 표시되어 있지 않아 여러 기능을 미국의 일반적인 대형 공연예술조직의 조직편제와 비교 종합하여 재구성하였다.

<표 2-5> 미국 링컨센터의 조직과 분담 업무

조직	분담 업무	비고
법률/행정/회계/인사	링컨센터 운영에 필요한 법률, 행정, 회계, 인사 등 총괄	
시설관리/주차	링컨센터 전체의 시설관리, 안전관리, 주차관리 담당	
재원조성/이벤트	공공 민간 재원조성 및 연례 재원조성 캠페인 담당	
프로그램 기획/축제	링컨센터 축제의 기획	
예술교육	링컨센터 연구소(LCI)에서 예술교육을 총괄	
홍보 및 마케팅	PR/미디어/마케팅 담당	
정보관리 / IT	정보의 분류, 전달 시스템과 정보관리를 위한 기술지원	
고객지원/서비스	일반관객, 방문자, 장애인서비스, 자원봉사 관리운영 등	

2) 주요임무

링컨센터는 미국 최초의 복합문화공간으로 다양한 상주단체를 보유하고 있으며, 매년 5백만 명 이상의 관람객이 찾고 있다. 개관 이래 교양 있고 질 높은 삶을 위한 노력과 헌신을 해오고 있는 링컨센터의 설립 목적은 '다양한 취향을 가진 가능한 많은 관객을 위해 모든 형식의 가장 찬란하고 훌륭한 예술 공연을 개발하고 올리는 것'에 있다고 한다.

링컨센터는 공연예술 프리젠터Performing Presenter라는 공연과 축제를 통해 연간 400여 개의 세계 각지의 음악, 오페라, 연극, 무용, 멀티미디어 이벤트 등을 제공하고 있다. 3천여 명의 예술가들이 참여하여 5,000여 회의 공연을 선보이고 있다. 공연예술 프리젠터의 목적은 넓은 범위의 프로그래밍을 통하여 역동적인 공연예술의 세계를 발견하고자 하는데 있다. 오랜 전통의 풍부한 예술적 다양성을 가진 흥미 있는 연간 프

로그램들은 국제적으로 찬사를 받는 예술가부터 알려지지 않은 예술가가 참여하는 400여 개 이상의 특성 있는 라이브 공연으로 구성된다.[4]

예술교육 프로그램을 통한 커뮤니티와 소통의 국제적 리더를 지향하는 링컨센터 예술교육연구소Lincoln Center Institute는 예술교육 연구와 프로그램 개발 및 실행을 담당하는 중추기구로서 연간 전국에서 400여 개의 학교 20여만 명의 학생들을 위한 교육 프로그램을 수행하고 있다. 호주, 중국, 멕시코, 남아프리카공화국 등에도 프로그램을 전파하고 있다. 링컨센터 전체 시설의 관리와 상주단체들의 운영지원 및 고객서비스, 시설의 유지 및 안전관리, 주차관리 업무의 수행, 또한 상주단체들을 대신하여 메인 재원조성 캠페인 시리즈 등을 다양하게 수행하고 있다.

3) 재정부문

미국은 일반적으로 공공부문의 공적지원보다는 민간이나 법인으로부터의 사적지원이 발달한 나라이다. 링컨센터는 뉴욕시 지원과 기부금, 임대료, 자체공연 등 프로그램 수입으로 운영되고 있다. 링컨센터의 상주단체들은 자체수입과 민간의 후원을 통하여 대부분의 재정을 충당하고 있다. 링컨센터 극단의 경우 70% 정도는 자체수입으로, 30% 정도는 민간의 기부로 충당하고 있으며 2007년도 예산은 약 300억 원이었다.

공연예술기관에 대한 공공지원의 비율이 낮은[5] 대신 자체 수익률이 높고 부족한 재원의 대부분을 민간의 활발한 사적 지원과 후원에 의존

4· 국립극장, 앞의 연구서, 93쪽 요약인용
5· 공공지원 대신 간접지원으로서 비영리단체임을 입증할 경우에는 기부금에 대한 세금감면 등 세제 혜택을 주고 있다.

하고 있다. 국립이라는 개념이 없으므로 개인, 기업, 재단을 통한 재원조성이 문화예술기관의 존립과 활동에 영향을 미칠 수밖에 없고, 따라서 비용 대비 효율성을 높이려는 예술경영과 마케팅이 발달하였다. 이런 환경에서 단일 장르를 제외하고 다양한 장르의 예술단체가 소속된 복합 문화예술센터에서는 상주단체를 주축으로 하고 있다.

4) 공연시설

링컨센터의 주요시설은 센터 행정사무국이 입주하고 있는 건물, 메트로폴리탄 오페라하우스, 링컨센터 극단이 입주하고 있는 비비안 버몬트 극장, 시티센터를 임대한 뉴욕 스테이트 극장, 실내악 협회가 사용 중인 앨리스 털리 홀, 뉴욕 필하모닉 오케스트라가 사용하는 에이브리 피셔 홀, 줄리어드 음악학교 빌딩, 클라크 스튜디오 극장으로 사용하는 로즈빌딩, 뉴욕공공도서관 건물 등이 있다.

링컨센터는 모든 상주단체의 냉난방과 청소 그리고 안전 서비스를 제공하고 공원과 광장, 공공장소 관리 및 운영을 책임지고 있다. 대신에 상주단체들은 관례에 따라 그 사용료를 부담하는 체제로 운영된다. 그리고 링컨센터 건물에 상주하고 있는 각 상주단체들은 제각각 다른 조건과 여건 하에서 운영되고 있다.

링컨센터와 각 상주단체가 체결한 계약에는 건물 운영권을 행사하는 상주단체들이 건물을 수리 및 단장하거나 공공장소에 예술품을 전시할 때에는 링컨센터의 자문을 받아서 추진하여야 한다고 명시되어 있다. 상대방의 동의 없이는 각 상주단체의 주공연장 건물이나 실내 공간을 사용할 수 없도록 되어 있으며 예외를 인정할 경우에는 따로 규정하는 등 상세한 부분까지 조문화되어 있다.

〈표 2-6〉 미국 링컨센터의 주요시설 운영 현황

건물(공간)	건물 소유권	운영현황	비고
65번가 140호 건물	링컨센터	- 링컨센터 소유 및 운영, 링컨센터 행정사무국 입주 - Jazz at Lincoln Center의 본부가 입주해 있음	
메트로폴리탄오페라 하우스	링컨센터	- 메트로폴리탄오페라단이 건물을 임대 운영	2,729석
비비안 버몬트극장	링컨센터	- 링컨센터극단이 건물을 임대 운영 및 관리	1,439석
뉴욕스테이트극장	뉴욕시	- 뉴욕시에서 링컨센터에 임대하고 다시 링컨센터가 시티센터^{6·}에 재임대	2,729석
앨리스 털리 홀	링컨센터	- 장기협약에 의해 실내악협회(Chamber Music Society)가 우선적으로 사용하는 권리를 가지고 있음	1,060석
에이브리 피셔 홀	링컨센터	- 링컨센터에서 소유운영하고 있으나 장기협약에 의해 뉴욕필하모닉이 우선적 사용하는 권리를 가지고 있음	2,836석
줄리어드학교 빌딩	링컨센터	- 줄리어드학교가 건물을 임대운영 및 관리	
로즈빌딩	링컨센터	- 링컨센터 소유로 링컨센터 사무국 입주 - 클라크 스튜디오 극장(Clark Stidio Theater)과 월터 레디 극장(Walter Reade Theater)로 사용	
공연예술전문 뉴욕공공도서관 건물	뉴욕시	- 도서관, 공연예술박물관, 공연예술연구센터, 어린이도서관 등으로 구성되어 있음	

6· 시티센터(City Center of Music and Drama) : New York City Ballet와 New York City Opera의
연합 운영위원회.

2. 공연예술 프로그램

링컨센터와 상주단체간의 계약서에는 대부분 기금 개발을 위한 파트너십이 규정되어 있다. 각 상주단체도 링컨센터와 별도로 각각 기금 개발 캠페인을 주관할 수 있는데, 이런 경우 링컨센터와 상주단체의 캠페인이 상호 영향을 받지 않도록 시기와 장소 등을 조정한다. 링컨센터와 메트로폴리탄 오페라가 체결한 계약 중에는 링컨센터가 관람객 서비스 운영에 대한 독점권을 행사할 수 있다고 명시되어 있는 경우 등도 있다.

링컨센터는 메트로폴리탄 오페라하우스 시설투어 프로그램을 수시로 실시하고 있다. 그러나 메트로폴리탄오페라단의 공연, 리허설, 자체 행사 등의 일정을 고려해야 하며 마찰을 최소화하고 상호만족을 위한 해결방안에 합의해야 한다. 링컨센터와 관객 서비스와는 별도로 메트로폴리탄오페라단이 자체적으로 관람객 투어 프로그램을 운영할 수 있으나 이 경우에는 비영리적인 활동이 되어야 한다고 전제되어 있다. 링컨센터는 상주예술단체의 활동과는 구별되는 다음과 같은 다양한 행사를 기획 및 운영하고 있다.[7]

매년 4월에 2주일 동안 개최하는 〈위대한 공연예술가Great Performers〉는 세계적 명성을 얻고 있는 오케스트라와 솔로이스트의 협연, 앙상블, 유명 아티스트와 신인 연주자들의 공연과 작품을 소개한다. 그리고 매년 7월말부터 3주일 동안 개최하는 〈모차르트 축제Mostly Mozart Festival〉은 세계 최초로 시도된 모차르트 페스티벌로써 해마다 지속적으로 공연을 펼친다고 한다.

7• 국립극장, 앞의 연구서, 96쪽.

그리고 매년 8월에 3주간 개최되는 〈링컨센터 야외 프로그램Lincoln Center Out of Doors〉는 링컨센터의 공원과 광장에서 100개 이상의 공연이 무료로 열리는 행사이며, 이 기간에는 아시아, 아프리카, 남아메리카, 유럽, 미국 원주민 예술가들의 무용, 연극, 음악, 마임, 스토리텔링 외에도 전위적인 실험극 등이 펼쳐진다. 그리고 1989년부터 매년 여름 20일 동안 링컨센터 광장에서 춤의 향연이 펼쳐지는 〈한여름 밤의 스윙 Midsummer Night Swing〉는 살사, 왈츠, 스윙, 탱고 외에도 세계 각국의 민속무용과 현대무용 등을 공연하며 관련된 예술교육 프로그램도 진행한다.

아울러, 〈링컨센터 라이브 공연Live from Lincoln Center〉는 매년 여섯 차례 PBS(공영방송)[8]을 통해 전국적으로 방영되는 프로그램으로 링컨센터 상주단체들도 참여하며, 〈링컨센터 페스티벌Lincoln Center Festival〉은 1996년 처음 시작되었으며 매년 7월에 4주 동안 열린다. 서구 예술과 비서구 예술, 고전적인 레퍼토리와 현대적인 작품들이 뒤섞여 있으며, 독특한 형식과 성향을 가진 국제 페스티벌로 자리 잡아가고 있다.

[8] PBS(Public Broadcasting Service)는 상업방송이 주류를 이루는 미국에서 공익성을 강조하는 유일한 공영방송으로써 전 미국에 있는 354개 비영리 공영방송 텔레비전 네트워크가 공동으로 소유하고 있는 비영리 기업이다. PBS방송은 광고방송이 금지되어 있으며, 재정의 90%를 여러 기금과 지원금에 의존한다. 나머지 10%는 PBS가 보유하고 있는 각종 펀드와 자산운용에서 발생하는 수익금에서 나온다. 이중 정부보조금은 15%를 차지하는데, 정부보조금은 결국 국민의 세금에 기반하고 있다는 점을 감안한다면 이는 시청료로 간주될 수 있다.(김정, 「공공채널의 채널 경쟁력 제고를 위한 홍보전략」, 『종편 출범에 따른 공공채널의 공익성 강화방안』, 한국정책방송, 2012, 6쪽)

3. 예술감독과 상주단체

예술단체에서는 예술감독이 작품 제작에 관한 총괄적인 권한을 가지고 예술적 판단이나 작품 결정을 하고 있는 것은 일반적인 현상이다. 그리고 예술감독 외에 경영을 책임지는 운영감독이 있는데 이 둘의 관계는 견제와 균형관계에 있다.

단원은 상임단원이 없으며 배우협회 소속 배우들과 프로젝트별로 계약을 체결하는 체제이므로 단원에 대한 등급이 없다. 그리고 정년 개념이 없으며 기량이 유지되는 한 계약에 의해 작품에 출연한다. 단원의 보수는 작품별 출연계약으로 정해지며 유니온Union에 소속되면 전문인력으로서 인정을 받고 출연보수도 높다.

링컨센터 건립 당시 신축 건물에 입주할 예정인 뉴욕 필하모닉오케스트라가 어느 공간을 차지하며 어떻게 사용할 것인가에 대해 기본적인 협약을 체결한 이래 링컨센터와 뉴욕 필하모닉오케스트라의 운영 원칙은 이 협약에서 크게 벗어나지 않는다. 결과적으로 뉴욕 필하모닉오케스트라를 통해 상주단체와 링컨센터의 기본 입장 및 운영관례가 만들어졌다고 한다.

다음은 뉴욕 필하모닉오케스트라와 링컨센터의 상호 협정 중에서 링컨센터의 기본입장을 살펴보면[9] 첫째, 각 구성원들은 링컨센터의 상주단체로서 최고의 예술성과 공공서비스 확대에 헌신한다. 둘째, 상주단체와 다른 상주단체 그리고 상주단체와 링컨센터 간에는 예술에의 헌신, 예술의 창의성, 경영의 효율성, 공연예술인의 전문성 훈련, 대중에 대한 예술 참여기회의 확대와 만족 등에 있어서 협조적이며 우호적인 업무관

9 • 국립극장, 앞의 연구서, 94~95쪽 요약 인용.

계를 전제한다.

그리고 셋째, 상주단체들은 각 단체의 물리적 거주공간으로서가 아니라 공연예술 공간으로서의 링컨센터가 갖는 중요성을 인정해야 한다. 따라서 이 항목에 의해 링컨센터의 공연장들은 상주단체의 정기공연뿐만 아니라 외부 공연예술단체의 수준 높은 공연에도 언제든지 문호를 개방한다. 넷째, 링컨센터가 자체적으로 기획하는 프로그램을 운영할 때 상주단체들이 제기할 수 있는 비판과 마찰을 예방하고 문제가 발생할 수 있는 가능성을 최소화하도록 한다.

다섯째, 링컨센터는 상주단체에게 공연장소를 제공하는데 머무르지 않고 적극적으로 독립적인 위상과 독자적인 기능을 수행할 수 있다. 그리고 각 상주단체의 대표들로 구성된 협의기구인 링컨센터위원회Lincoln Center Council는 그들의 기본 입장을 지키기 위한 방안으로 최소한 2명의 위원을 추천하여 이들이 링컨센터의 입장을 대변할 수 있도록 명문화하였다.

링컨센터와 상주단체간의 관계는 상호간에 협조적이며 우호적인 임대계약을 맺고 있는 상주관계이며, 예술적 우수성과 경영의 효율성 그리고 공공서비스의 확대 등 미션에 충실하다면 상주단체로서의 계약관계가 지속될 수 있는 체제로 되어 있다.

현재 링컨센터의 상주단체는 링컨센터 실내악 협회The Chamber Music Society of Lincoln Center, 링컨센터 영화협회The Film Society of Lincoln Center, 재즈 앤 링컨센터Jazz at Lincoln Center, 줄리어드 학교The Juilliard School, 링컨센터 극단Lincoln Center Theater, 메트로폴리탄 오페라단The Metropolitan Opera, 뉴욕시티 발레New York City Ballet, 뉴욕시티 오페라New York City Opera, 뉴욕 필하모닉 오케스트라New York Philharmonic, 뉴욕 공연예술 공공도서관The New York Public Library for the Performing Arts, 아메리칸 발레학교School of American Ballet 등이 있다.

외국의 국립극장에 대한 분석과 제언

1. 조직과 운영

예술단체의 조직과 운영에 관한 문제는 예술단체의 독립성과 전문성, 재원조달의 안정성 또는 유연성과 관련되어 있지만, 무엇보다도 예술적 전문성과 독립성이 중요하다는 인식을 구현할 수 있는 시스템을 구성하여 운영되고 있다. 이를 비교해 보면, 일본의 신국립극장은 예술문화진흥회의 위탁에 따라 신국립극장운영재단이라는 재단법인에서 운영하고 있다.

그리고 프랑스 국립극장도 책임운영기관과 유사한 상공업적 성격의 공공기관으로 운영되고 있으며 전속단원과 직원의 신분은 우리나라와 같이 공무원으로 볼 수 있다. 그런 가운데서도 코메디 프랑세즈는 유일하게 대규모 상임단원을 보유한 전속극단 중심의 운영을 하고 있으며 만간의 사적 지원이 가능한 구조로써 책임운영기관인 우리 국립중앙극장의 운영과 유사한 측면[1]이 많다.

영국 국립극장은 유한회사의 성격을 지닌 국립극장재단Royal National

Theatre Trust의 이사회에서 경영에 대하여 책임을 지고 있지만, 예술적 지향에 크게 어긋나지 않는 한 예술감독에 대한 이사회의 불필요한 간섭은 없다. 이는 이사회-예술감독-프로듀서 체제에 의한 운영의 독립성과 효율적인 운영시스템을 갖고 있는 것이 우리의 국립중앙극장과 구별되고 있는 점이라고 할 것이다.

따라서 예술감독의 예술적 판단이나 작품의 프로그래밍 활동에 대하여 영국의 국립극장이나 극단의 기본목표에 저촉되지 않는 한 이사회를 비롯한 내외부의 환경으로부터 간섭을 받지 않는다. 그리고 국립극장을 경영하는 조직인 특수법인 영국국립극장재단은 재단법인이 관장하는 일본의 신국립극장과 유사하게 운영되고 있음을 알 수 있다.

프랑스 그리고 영국과 미국은 예술단체가 극장을 운영하고 있지만, 일본이나 우리 국립극장은 극장 조직이 전속의 예술단체를 운영하는 체제이다. 사례를 든 유럽의 국가처럼 소수의 예술장르를 운영하는 극장에서는 예술단체가 운영의 주체가 되는 것이 일반적이다. 일본의 신국립극장은 예술단체가 아닌 극장주도형이라는 측면에서는 우리 국립중앙극장과 비슷한 형태이다.

특히 영국의 바비칸센터나 미국의 링컨센터 등과 같이 종합문화센터는 복수의 예술단체와 공연장을 운영하는 경우도 많다. 프랑스는 전통적으로 정부가 문화정책을 수립하는 나라인 만큼 국가 중심의 지원 개념이나 제도가 구축된 나라로서 우리나라의 지원정책이나 시스템과 유사한 점이 많다.

1· 국립중앙극장도 재단법인 국립극장발전기금이라는 법인체를 2003년도에 설립하여 민간의 후원금 등 사적 지원을 받아 작품 제작 활동에 충당하고 있다.

영국과 미국을 지원 시스템이나 형태로써 구분해볼 때, 영국은 국가주도형으로서 민간주도형의 미국과 확연한 차이가 있으나 전통적으로 예술단체에게 자율성을 보장하는 운영방식에서는 유사한 특징을 보이고 있다. 그러나 영국의 경우에는 예술기관에 대한 국가지원 시스템과 예산의 지원은 대륙법계 유럽형에 가깝다.

미국의 경우에는 국가지원 중심이기보다는 민간의 사적 지원에 더 많이 의존하고 있다는 점에서 다르다. 그리고 예술단체는 전속보다는 상주단체 개념이 강하고 상임단원이 없는 예술단체 운영이라는 공통점을 갖고 있다는 점이다. 일본은 국가지원의 개념도 약한데다가 민간부문의 사적 지원도 충분하지 않은 구조를 가지고 있는 것으로 보인다.

그리고 유럽이나 일본 등 대부분의 극장에서는 우리나라보다 높은 유료객석 점유율을 나타내고 있으며, 아주 특별한 경우를 제외하고는 초대권이 없는 것이 일반적이다. 영국이나 미국의 경우에는 유료객석 점유율이 90% 내외에 이른다. 재정자립도를 극장의 자체수입(기부금 제외) 비율로 봤을 때 프랑스는 20~30%로 영국이나 미국보다 훨씬 낮은 편이다. 미국의 경우는 문화예술기관의 명성이나 예술장르에 따라 다르기는 하지만 평균 60% 정도로 파악된다.

프랑스 등 대륙법계 국가들은 문화예술에 대하여 정부가 지원하여야 한다고 여기는 예술의 공공성을 강조하고 있다. 그에 따라 극장의 공연 티켓이 저렴한 가격으로 책정되도록 재정적 지원이 이뤄지고 있다. 이처럼 국가의 문화예술에 대한 지원은 국·공립극장에 한정하지 않고 민간극장에 대해서도 폭넓게 이뤄지고 있다. 이러한 정부의 지원은 극장의 재정운영에 있어서뿐만 아니라 극장에 고용된 단원들의 노동조건 및 처우 등 복지부문에 있어서도 유리한 조건을 갖게 한다.

프랑스의 예술인에 대한 사회 보험 또는 사회보장적 성격을 단적으

로 나타내는 것은 예술단체에서 3개월만 근무를 해도 실업수당의 수령 대상자가 된다[2]고 한다. 우리나라도 예술인의 복지에 대한 관심이 고조되어 2012년도에 예술인복지법을 제정하는 등 점진적으로 지원을 늘려 나갈 수 있는 정책을 수립 중에 있다.

프랑스 정부는 국립극장에 대하여 연간 70~75% 정도의 예산을 지원하되, 주로 거점 국립극장을 통해 다른 극장을 지원하는 형식인데, 이런 방안은 지원 대상 극장의 작품을 구입해 주는 것으로서 실질적인 제작비 지원의 의미를 가지고 있다.

미국은 공공지원의 비율이 낮은 대신 예술경영적 노력에 의한 자체 수입률이 높고 부족한 재원의 대부분을 민간의 사적 지원에 의존하는 나라이다. 개인·기업·재단을 통한 재원조성이 예술기관의 존립에 영향을 미침에 따라 수익구조 창출을 위한 예술경영도 발달하였다. 이러한 환경에서 단일 장르를 제외하고 다양한 장르의 예술단체가 소속된 링컨센터 등에서는 상주계약 관계를 주축으로 하고 있다.

영국과 프랑스의 국립극장들은 역사가 길고 다양한 창작 진흥 및 공연예술 프로그램을 운영하고 있다. 그리고 대부분 경영 마인드에 입각하여 재정확충, 지역사회에 대한 연계 및 서비스로 지역사회에 정신적 삶의 풍요로움을 제공하고 나아가 지역 발전에 기여하고 있다.

프랑스의 경우, 국립극장들은 예술감독을 전문인으로 임명하여 그에게 운영과 프로그래밍의 권한과 책임을 지게하고 임명 과정에 지역과 중앙정부가 긴밀히 협의할 수 있도록 하고 있다. 각 기관들의 독립성과 자율성을 보장하는 책임운영기관의 성격으로 운영하면서 국가의 지원을 충분히 하고 있어 공공의 성격을 배제하지 않고 있다는 점이다.

2· 국립극장, 「국립극장 전속단체 발전방안 연구」, 한국문화정책연구소, 2008, 98쪽.

2. 공연예술 프로그램

1) 상임단원을 운영하지 않는 국립극장 프로그램

일본의 신국립극장에서 운영하고 있는 주요 프로그램을 보면, 공연예술과 함께 문화축제도 활발하게 시행하고 있으며, 예술교육 프로그램도 적극적으로 운영하고 있음을 알 수 있다. 대부분의 극장에서 운영하는 예술교육은 관객이나 동호인을 대상으로 하는 프로그램으로 운영되는데 신국립극장은 이러한 교육프로그램과 함께 소속된 장르별 연구센터에서 소수의 젊고 우수한 예술가를 양성하는 프로그램을 운영하고 있는 것이 이채롭다.

영국의 국립극장은 활발하게 작품을 공연으로 무대화하는데 외부 예술가와 함께 새로운 시도를 추구할 뿐만 아니라 동시대 극작가들이 새롭게 발표한 희곡이나 신작을 무대화하는데 노력을 기울이고 있다. 아울러, 관객의 호응이 좋아서 유료 객석 점유율이 높은 작품은 수년간씩 장기공연을 진행하기도 하며 이러한 작품의 해외 진출도 적극적으로 추진하고 있다. 아울러 협력 연출가제도Associate Director를 통하여 외부 연출가의 창의적이고 실험적인 생각을 작품으로 승화시키기도 한다.

영국의 국립극장에 지원되는 정부의 재원은 예술위원회The Arts Council를 통한 지원과 함께 활발한 후원이나 기부를 통하여 기업이나 재단 그리고 개인 등 민간으로부터 충당하고 있는 점이 대부분의 서유럽 극장과 유사하다. 그리고 예술위원회를 통하여 지원되는 재원이 영국의 경우에는 정부재원이지만 우리나라의 문화예술위원회를 통한 재원은 정부재원과 문화예술진흥기금으로 이뤄지고 있음이 약간의 다른 점으로 볼 수 있다.

그리고 영국은 정부의 재원이 점점 줄어들고 사적 기부에 의한 민간 재원이 늘어나고 있지만 이는 우리나라 문화예술위원회에서 문화예술계에 지원하기 위하여 문화예술진흥기금에 충당하는 재원은 정부 재원이 민간의 사적 기부에 의한 지원보다 훨씬 많은 비중을 차지하고 있는 점에서 차이가 있다.

영국 국립극장의 극단은 상임단원이 없이 작품에 따라 오디션으로 예술적 기량이 있는 배우를 수시로 모집하여 작품을 제작하는 시스템으로 운영되고 있음을 알 수 있다. 그럼에도 작품 활동은 활발하여 매년 약 25편의 작품을 제작하고 있으며, 국립극장의 유료 객석점유율은 약 87%를 점하고 있으며 초대 관람권을 활용하지 않고 있다.

영국의 국립극장도 공연예술 작품을 무대에 올리는 것을 주된 업무 영역이지만 미래의 관객을 개발하고 보다 풍요로운 문화적 삶에 필요한 자양분을 공급한다는 측면에서 예술교육 프로그램을 활발하게 운영하고 있음을 알 수 있다. 예술교육을 시행하는 공간은 극장내의 다양한 공간을 활용하고 있으며, 시간적으로 공연이 이뤄지는 저녁 시간 이후만이 아니라 활용도가 다소 떨어지는 낮 시간에도 다양하고 수준 높은 예술교육이 개최되고 있다.

프랑스, 영국 등 서유럽의 극장은 복수의 공간, 축적된 작품, 풍부한 예산과 유능한 인력을 바탕으로 레퍼토리 시스템으로 운영된다. 이는 일본의 신국립극장도 마찬가지이다. 더불어 대부분의 국립극장들이 시즌제 공연을 운영하고 있다. 이처럼 시즌제 공연 작품에 대한 정보를 보고 관객들이 취향에 따라 미리 작품을 골라 패키지로 구입하는 것이 가능하다.

아울러, 대부분의 국립극장들은 작품의 무대화와 함께 다양한 예술교육 프로그램을 개발하는 등 다양하게 운영하고 있으며 이러한 예술교

육 프로그램은 일본의 신국립극장이나 우리 국립극장도 관심이 증대되면서 활발하게 운영되고 있다.

2) 전속단체를 운영하는 국립극장 프로그램

전속단체를 운영하는 국립극장을 보유한 프랑스와 영국 그리고 일본과 우리나라의 공연시설을 비교해보면, 대부분 대극장과 중극장을 보유하고 있고 실험적인 무대를 연출하려는 목적에서 작은 규모의 스튜디오극장도 활용하고 있는 것으로 나타난다. 또한 극장별로 미션을 부여하고 그에 부합하는 프로그램을 지향하고 있다.

프랑스의 경우에는 코메디 프랑세즈는 보유 극장별로 고전극, 현대극, 실험극을 주로 무대화하고 있으며, 유럽극장은 유럽의 희곡이나 새로운 연출에 중점을 두고, 꼴린느 국립극장은 생존하고 있는 작가의 작품 위주로, 샤이오 국립극장은 대중성을 지향하면서 현대무용 위주의 공연을, 스트라스부르 국립극장은 작품의 새로운 해석을 통하여 무대화에 나서고 있다.

일본도 국립극장별로 지향점을 달리하면서 특성화를 추구하고 있는데, 1966년 설립된 옛舊국립극장에 이어서 만담과 전통연예를 공연하는 국립연예장, 전통극인 인형극(분라쿠文樂), 음악극(노가쿠能樂) 등을 담당하는 극장을 차례로 개관하여 전통적인 공연예술을 보존 육성하는 기능을 맡고 있으며, 1997년 개관한 신국립극장은 오페라와 발레 그리고 연극 등 현대적인 무대예술 장르에 대한 작품의 무대화를 주된 영역으로 삼고 있다.

프랑스 국립극장은 대부분의 극장 운영재원은 정부재정으로 지원하면서 거점이 되는 국립극장을 경유하여 다른 공공극장을 지원하고 있

는 것이 특징이다. 그리고 분산되어 있는 여러 국립극장별로 중점을 두는 장르를 달리하는 것은 일본의 국립극장들과 유사한 형태를 취하고 있다.

우리나라도 2008년도에 국립중앙극장, 예술의 전당, 국립국악원을 대상으로 공연예술의 작품 활동을 통한 공연장별 주된 정책 방향을 설정하였는데, 국립중앙극장은 전통에 기반을 둔 현대공연예술을 중심으로 한 국가대표 공연예술센터 및 국가공연기관으로, 예술의 전당은 오페라, 발레, 고전음악 등을 중심으로 하는 복합공연기관으로, 국립국악원은 전통 공연예술의 원형 보존 및 보급을 중심으로 하는 전통공연기관으로 설정하였으나 제대로 시행되지도 못하는 등 역할을 이행하지 못하고 있다.

프랑스 국립극장의 예술감독은 임기가 5년으로 장기간이며 연임이 가능한 것은 영국의 국립극장과 유사하지만, 우리 국립극장 예술감독의 3년의 짧은 임기와는 차이가 있다. 그러나 연임이 가능한 것은 유사하다. 프랑스 예술감독이 국립극장의 총괄적인 권한을 가지는 것에 비하여 영국의 예술감독이 예술과 운영의 권한을 가지지만 운영부문에 대하여 운영감독에게 위임하는 것과는 차이가 있다. 프랑스나 영국 그리고 일본과 우리나라의 국립극장장을 비교하면, 프랑스와 우리나라는 공무원이며 프랑스는 예술감독이 우리나라는 극장장이 권한을 행사하며 두 나라 모두 책임운영기관적인 성격이 강한 것이 유사하다.

그러나 일본 국립극장은 독립행정법인이나 재단법인이 운영하며 영국의 국립극장도 재단법인이 운영하는 점에서는 유사하다고 할 것이다. 그렇지만 프랑스나 영국은 예술감독이 최고 직위이지만 일본의 국립극장은 회장이 최고 직위를 보유하고 예술감독은 예술부문만을 위임을 받아 관장하고 있는 점에서는 이들 나라와 다르고 우리 국립중앙극장과

비슷하다. 다만 프랑스와 영국 그리고 일본과 우리 국립극장은 전속단체를 보유하고 있지만 영국과 일본은 상임의 전속단원을 운영하지 않고 필요시 프로젝트별로 오디션에 의해 선발하고 있지만 우리나라는 상임의 전속단원을 보유하고 있으면서 작품 활동을 하고 있다.

프랑스의 국립극장은 예술단체와 전속관계를 맺고 있는데 이는 우리 국립극장과 달리 예술단체가 전용극장을 갖고 권한을 행사하는 시스템이므로 우리의 국립중앙극장과 전속단체 간에 발생하는 여러 가지 문제로부터 자유로운 위치에 있다고 할 것이다. 그러나 프랑스는 국립극장과 예술단체가 명확하게 분리되지 않은 일체형 조직이라고 볼 수 있다. 그리고 한국과 프랑스 두 나라는 극장의 인적 규모나 연간 예산, 무대에 올리는 작품 수에 있어서 차이가 난다.

미국에서도 예술감독이 예술적 측면에서 총괄적인 권한을 가지고 시즌 프로그래밍이나 작품 결정을 하고 있다. 일본의 신국립극장은 연극, 발레, 오페라 등 3명의 예술감독이 각 장르의 제작부서와 상의하여 새로운 작품을 포함하여 시즌 작품의 연간계획을 수립하며, 예술감독은 예술단체가 아닌 극장 소속으로서 활동하고 있는 것이 장르별 전속단체 소속인 우리 국립중앙극장과 다르다.

프랑스의 5개의 국립극장 중에는 코메디 프랑세즈만이 상임단원제로 운영되고 여타 국립극장은 소수의 상임단원제이며, 상임단원의 비율은 줄어들고 비상임 단원의 점유율이 늘어가고 있다. 그리고 영국이나 미국의 경우는 극단에 상임단원이 소수이거나 단원이 없이 운영된다. 대신 배우협회 소속의 배우들과 작품에 따라 상호 계약에 의해 만난다.

일본의 신국립극장도 마찬가지인데 발레단원, 오페라의 합창단원 등은 1년 단위의 시즌별로 채용 계약을 하고 있다. 이는 우리 국립극장은 대규모 상임단원을 운영하면서 전속단체의 주된 공연인 정기공연이나

기획공연 등의 활동이 활발하지 않은 것이 현실이다. 또한 레퍼토리나 시즌제 공연을 최근인 2012년부터 시행한 것과는 비교된다.

공통적으로 사례를 든 여러 나라 예술단체의 예술감독은 위상이나 권한이 강하고, 운영 미션을 지키는 한 임기도 우리보다 장기적으로 보장해 줌으로써 예술적 성과를 낼 수 있도록 하고 있다. 그리고 극장과 예술감독은 그 예술적인 방향에 대하여 사전 약속과 합의에 기초하므로 갈등을 일으킬 가능성이 적다. 그리고 예술감독은 예술적 방향을 제시하고 그에 따라 프로듀서 중심의 제작 체제를 유지하고 있는 것이 기본이다. 물론 예술감독은 개별 작품의 연출을 맡기도 하는 등 작품에 관하여는 충분한 권한과 예술적 성취를 추구할 수 있도록 하고 있다.

살펴본 바와 같이 상임단원제 전속단체를 운영하는 프랑스와 상임단원을 운영하지 않는 영국의 사례를 비교해 볼 때, 예술감독의 역할은 비슷한 것을 알 수 있다. 프랑스의 코메디 프랑세즈는 연출가 출신인 예술감독이 극장의 전반적인 업무를 지휘감독을 하고 있다. 이러한 점에서는 영국의 국립극장에서도 예술감독이 극단을 대표하며 총괄적인 권한을 가지면서 주로 예술적 판단이나 결정을 하고 있으며, 국립극장의 경영은 운영감독에게 일임하고 있는 점에서는 약간 차이가 있다. 그리고 예술감독의 연임이 가능하게 함으로써 예술적 지향의 지속성과 충분한 성과 창출이 가능하도록 보장하고 있다.

이처럼 프랑스는 예술감독이 전권을 가지고 극장 전체 활동을 통할하고 관련 예술 프로그램의 구성을 구체화하고 있으며, 영국은 예술감독과 운영감독이 각각의 입장에서 고유 업무를 분담하고 있는 점에서 우리 국립중앙극장의 극장장에게 전권을 부여하면서 예술작업을 관장하지 않고 전속단체 예술감독에게 위임하는 점에서 시사하는 점이 많다.

3) 상주단체를 운영하는 공연예술기관 프로그램

상주단체를 운영하는 미국의 링컨센터에서 보듯이 여러 장르의 예술단체를 거느린 복합문화센터는 기본적으로 상주단체의 개념이 강하다. 물론 상주단체라 하더라도 극장을 전용으로 활용하고 있는 것은 우리나라 예술의 전당과 상주계약을 맺은 국립오페라단, 국립발레단, 국립합창단 등의 경우와는 상당히 다른 것을 알 수 있다.[3] 어떻게 보면 전용으로 공연장을 계약에 의하여 사용한다는 측면에서는 계약관계만 다를 뿐 전속예술단체와 크게 구분되지 않고 운영되고 있다.

상주단체의 장점은 복합문화센터와 예술단체 상호간에 예술적 명성에 의존하여 시너지 효과를 낼 수 있고 나아가 복합문화센터는 우수한 예술단체의 프로그램을 안정적이고 효율적으로 관객에게 제공할 수 있게 되는 대신 상주예술단체는 활동 공간 확보 및 재정적인 절감효과를 거둘 수 있다는 점이다. 그러나 단점으로는 전속단체가 아닌 만큼 심혈을 기울여 제작한 공연작품을 필요한 시기와 기간에 독점적으로 무대에 올리는 것이 쉽지 않다는 점이다.

[3] 우리나라의 상주단체 운영의 시초는 2000년도 국립중앙극장이 산하 전속단체인 국립발레단, 국립오페라단, 국립합창단을 법인화하여 독립시킨 후 예술의 전당 상주단체로 이전하면서부터이다. 현재 3개 국립예술단체가 예술의전당 공연장을 전용으로 이용할 수 없는 실정이며, 극장 대관에 있어서는 공연단체와 공연장간의 일반적인 계약에 의하여 이용하고 있다.

3. 예술감독과 예술단체

프랑스 국립극장은 예술감독이 예술과 경영 모두에 관하여 권한을 가지거나 또는 겸직을 하고 있다. 그리고 경우에 따라서 예술감독 산하에 운영부서(사무국장)나 운영감독을 설치하여 경영에 관한 업무를 수행하게 하기도 하는데 이런 면에서는 우리 국립중앙극장과 구별되는 운영방식이다.

영국은 프랑스와 같이 예술단체를 대표하는 것은 예술감독이지만 경영부문을 관장하기 위한 운영감독을 별도로 두고 있으며, 예술감독과 운영감독의 상호관계에서는 견제와 균형 그리고 협력의 차원에서 운영되는 것이 프랑스와 다소 다른 점이라고 할 것이다.

프랑스의 5개 국립극장 중에서 코메디 프랑세즈만이 상임단원제로 운영되고 있으며, 나머지 국립극장은 소수의 인원으로 구성된 상임단원제로 운영되고 있다. 국가의 지원이 강한 프랑스의 대표적인 국립극장인 코메디 프랑세즈도 서서히 상임단원의 비율을 줄이고 있으며 이에 비하여 비상임 단원의 비율을 점차 높이고 있는 추세이다.[4]

일본의 신국립극장은 전속단체와 예술감독을 보유하지만 전속단원보다는 작품 제작시 예술적 기량에 의한 1년 단위의 시즌제 단원으로 충원하여 작품을 제작하고 있다. 이는 영국의 국립극장과도 유사한 구조이다. 코메디 프랑세즈를 제외한 프랑스 국립극장은 신임 예술감독이 부임과 동시에 자신의 극단이 임기 동안 함께 들어와 작품을 제작하다가 임기가 끝나면 같이 떠나는 경우도 있다.

전속단체의 상임 단원을 줄이고 비상임 단원을 늘이는 것은 예술단

[4] 국립극장, 앞의 전속단체 발전방안 연구서, 104쪽.

체 운영에 있어서, 상임 단원을 중심으로 한 인건비를 포함하여 각종 보험 등 다양하게 제기되는 복지 차원의 운영에 소요되는 예산이 예술단체의 설립 목적이자 미션인 창조적인 작품의 제작이나 레퍼토리 공연 예산보다 많은 관계로 인하여 애로를 겪는 경우가 많다. 이처럼 인건비성 경비의 과다와 복지차원의 경직성 경비의 가파른 증가 현상은 우리 국립중앙극장의 전속단체에서도 이미 오래전부터 전면으로 부각되고 있는 현상이다.

우리 국립중앙극장의 전속단체의 성격은 국립극장의 예술감독이 아니라 소속 전속단체의 예술감독의 지위를 가진다. 이에 반하여 일본 신국립극장의 예술감독은 전속단체 예술감독이 아니라 극장측의 예술감독이라는 지위를 지니며, 영국이나 프랑스의 예술감독은 우리 국립중앙극장의 극장장과 같은 지위와 권한을 가지면서 또한 외부에 대하여 극장의 대표자 역할을 수행하고 있음은 앞에서 검토한 바와 같다. 따라서 예술감독이라는 동일한 명칭이라도 역할과 지위가 국가별로 상이한 것을 알 수 있다.

미국 링컨센터는 상주단체 운영과 별도로 공연예술 축제를 기획하거나 주최하기도 하며, 상주단체 예술감독은 예술단체의 전반적인 권한을 가지고 예술적 판단이나 작품 결정을 하고 있는 것은 여느 예술기관과 마찬가지이다. 이러한 해외 공연장의 공연예술 진흥시스템이 그들의 문화적 역사와 전통 그리고 문화예술 관련 공공예산의 규모 등은 우리나라의 실정과는 다른 문화적 맥락에서 형성된 것[5]이므로, 우리 국립극장에 반영하여 적용하기에는 무리가 있을 수 있다. 그러나 우리 국립중앙

5· 유필조, 「대전문화예술의전당의 효과적인 운영방안에 관한 연구」, 중앙대학교 학위논문, 2006, 54쪽.

극장에서 제기되는 운영의 효율성, 독립성과 인력의 전문성, 재정의 안
정성, 운영 프로그램, 극장과 예술감독, 예술감독과 단원 등에 관한 방향
성 제시의 차원에서 참고할 수 있을 것이다.

제**3**장

맺으며

우리들이 일반적으로 극장이라고 말하는 공연장은 다수의 예술인들이 창작의 과정을 거쳐서 제작한 예술작품을 고객이 감상할 수 있도록 하는 매개하는 공간이다. 이처럼 공연예술은 창작자인 예술인과 감상자인 관객과 매개공간인 공연장이 하나가 될 때 완전한 순환과정을 통해서 그 역할을 다할 수 있게 된다.

그러나 창조와 문화 향유의 연결은 장소적 개념으로서의 공연장을 포함하여 예술 작품을 기획하고 공연하는 일체의 포괄적인 활동을 전개하는 조직체계, 즉 공연예술 운영조직이나 기관과도 동일시되고 있다. 따라서 대표적으로 이러한 활동을 하는 공연예술기관은 창작조직과 운영조직을 함께 포함하고 있다고 할 것이다.

이처럼 공간이자 조직체계로서의 공연예술기관은 공연예술 작품을 창조하기 위한 활동과 아울러 이를 활용하여 다양한 프로그램도 개발하여 운영하고 있다. 즉 예술단이나 공연장 차원의 공연기획을 수립하는 등 세분화와 아울러 종합화되었으며, 또한 효율화의 추세에 있는 것이 오늘날 공연예술기관의 주된 업무 영역이다. 이러한 경향을 반영하여

공연예술에서 전시로 다시 범위를 넓혀 예술교육과 체험의 부분까지 영역이 확대되고 있으며, 이러한 확장된 영역이 기본적으로 공연예술기관의 기본적인 기능으로 자리 잡아가고 있다.

이러한 상황을 감안하여 이 책에서는 우리나라의 국립중앙극장과 외국의 국립극장으로서는 영국의 국립극장, 프랑스의 국립극장, 일본의 신국립극장 그리고 국립은 아니지만 상주단체를 운영하는 복합문화공간인 미국의 링컨센터를 대상으로 조직운영, 공연예술 프로그램, 예술감독과 전속단체에 관하여 상호 유기적이고 중심적인 업무의 실적과 현황에 대하여 다양한 측면에서 검토하였다.

이를 바탕으로 우리 국립중앙극장과 전속단체 그리고 예술감독에 대하여 향후 바람직한 방향에서 예술단체의 창작성을 제고하고 조직의 운영 효율성을 향상시킬 수 있는 대안을 제시하였다. 또한 국립극장은 조직과 인력 그리고 공연시설을 보유한 조직으로서 대내외 환경으로부터 영향을 주고받는 유기체이지만 국립예술기관이라는 성격으로 인하여 정부에 대하여 종속적인 입장에 놓여 있다.

그리고 이러한 자율적이지 못한 입장으로 인하여 문화예술 조직임에도 불구하고 관료주의[1]를 극복하지 못하는 하나의 원인으로 작용하기도 한다. 따라서 국립중앙극장의 외부 환경 변화로는 다양한 사회적 환경과 아울러, 공연예술에 미치는 문화적 환경 변화도 두루 살펴보았다.

그리고 국립극장의 운영환경 변화로는 10여 년의 기간 동안 운영하

[1] 관료주의는 비능률·보수주의·책임전가·비밀주의·파벌주의 등으로 표현된다. 이러한 현상은 관청이나 민간조직을 불문하고 조직이 대규모화할수록 확대 심화하는 경향이 있으며, 조직의 구성원은 동일 인물이라도 지위와 경우에 따라 관료주의 발휘하기도 한다. 이런 행동양식과 의식형태는 비단 정부의 관료에게만 지적되는 것은 아니며, 이런 조건을 구비한 정당·기업체·노동조합 같은 대규모 집단에서도 볼 수 있다.(네이버 백과사전)

였던 기업형 책임운영기관의 바탕이었던 수익성보다는 공공성에 중점을 두는 행정형 책임운영기관으로의 변경과 전속단체의 재단법인으로 독립 그리고 수차례에 걸친 국립극장 조직구조 변화와 공연예술박물관의 설립 등으로 인한 변화를 살펴보았다.

우리나라 국립중앙극장 운영 일반에서는 전속단체의 지속적인 법인화가 진행되고 있는 경향성을 감안할 때 보다 능동적으로 대응하기 위하여 전속단체와 국립중앙극장의 관계 재설정 검토와 아울러, 국립극단의 법인화 이후 국립중앙극장이라는 명칭에 대해 공연예술분야를 포괄적으로 상징하는 명칭으로 변경하는 것을 검토하였다.

그리고 극장 경영 효율화를 위하여 정기적으로 경영관리시스템을 도입하여 국립중앙극장의 운영 효율성을 제고하여야 하며, 공연예술 작품이나 경영성과를 다른 예술기관이나 예술단체에 확산함으로써 공연예술계의 대표성을 정립하여야 할 것으로 보인다.

재정부문에 있어서는 국립중앙극장의 예산은 지속적으로 증가하는 추세임에도 전속단체의 주요 공연인 정기공연이나 기획공연이 활성화되지 않는 이유는 전속단원의 인건비성 경비의 증가에 비례하여 전속단체의 작품 제작 및 예술역량이 기대에 미치지 못하는 것으로 나타난다. 따라서 작품의 제작과 공연 그리고 투입 예산에 대한 다각적인 분석과 검토를 바탕으로 작품의 레퍼토리화[2]에 대한 목표를 설정하고 실천하는

2• 레퍼토리 시스템으로 운영하면 하나의 작품을 일정기간 계속 공연하지 않고 다양한 작품을 교대로 공연하기 때문에 배우들은 공연에 대하여 긴장감을 유지할 수 있지만, 단원들이 배역을 많이 배정 받을 경우에는 쉼 없이 다른 작품을 교대로 공연해야 하는 경우도 생길 수 있다. 반면에 관객들은 필요한 작품의 관람 날짜를 선택하는데 편리할 수 있다. 그와 함께 작품을 교대로 공연하기 위해서는 무대장치를 매일 이동하고 조립하거나 분리해야 하는 번거로움이 있다. 조명도 작품마다 조정해야 하고 무대 소품도 보관할 공간이 필요하게 된다. 이런 작업을 원활하게 수행하기 위해서는 노련한 기술 인력이 충분하게 있어야 하며 근무시간도 장시간이 될 가능성이 높다. 따라서 레퍼토리 시스템은 많은 숙련된 인력과 공간이 소요되므로 재정 예산이 많이 요구된다.

것이 필요하다. 그리고 엄격한 법령의 규제를 받고 있는 정부 재정체계에서 비롯되는 경직성을 해소할 수 있는 방안으로는 책임운영기관이지만 예술창작기관인 국립중앙극장은 국가재정법의 특례를 인정하여 재원의 확충이나 집행의 자율성을 확대하는 것도 검토하여야 한다.

오늘날 국립중앙극장장에게 작품의 기획, 제작, 공연, 평가 등에 관한 최종적인 권한을 법적인 근거를 바탕으로 부여하고 있지만 공모에 의하여 2~3년의 임기로 채용되는 극장장의 성향에 따라 이를 예술감독에게 위임하거나 또는 위임했음에도 적극적으로 행사하거나 간섭하는 등 일관성이 없는 것이 현실이다. 그리고 규정상으로 총지배인으로서의 직책으로 규정하지는 않았지만 법적인 성격으로 살펴보면 극장장이 이런 총괄적인 권한을 가지는 것으로 볼 수 있다.

이와 관련하여 사례로 언급한 유럽의 국립극장이나 대형 공연예술기관은 일반적으로 예술감독에게 작품제작 및 공연작품의 예술기획과 예술성 강화에 매진할 수 있도록 관련 권한을 부여하고 있음을 알 수 있다. 따라서 우리 국립중앙극장은 극장장의 권한인 작품 제작 및 공연에 관한 임무를 예술감독에게 위임함에도 불구하고 전반적인 권한을 행사하고 있는 우리 국립중앙극장으로서는 극장의 일관된 예술적 성과와 특성을 위해서 극장장에게 운영과 프로그래밍의 권한과 책임을 부여하여 총지배인으로서 경영부문과 예술부문이 상호간에 조화를 이루도록 하는 것이 좋은지 아니면 예술부문과 경영부문을 분리하는 것이 올바른 방향인지에 대하여 연구하여 조화롭게 해결해 나가야 한다.

여러 해외의 국립극장 전속단체의 운영을 고려해 볼 때, 국립중앙극장 전속단체의 단원의 역량을 강화하기 위해서는 전속단체에 대한 예술창조의 자율성과 독립성을 보장하며 제작 중심의 창작조직으로 전환하고, 예술 활동과 운영의 효율성을 제고하면서 예술적 성과물에 대한 책

임을 지도록 하여야 한다.

그리고 예술적 기량향상 평가와 배역 선정을 위한 오디션 평가 등을 단원 복무의 중심에 두고, 이러한 결과를 정년제에도 불구하고 단원의 채용과 해약에 반영할 수 있도록 제도적으로 구체화하여야 한다.

이를 위해서는 다양한 단원제도에 대한 연구가 필요하다. 그리고 전속단원에 대한 기량평가에 있어서는 심사의 공정성과 객관성 그리고 수용성을 높일 수 있는 방안과 함께 작품 배역의 오디션을 개방하여 외부의 예술인이 자유롭게 참여하여 국립무대에 설 수 있는 기회를 제공하는 것도 연구하여야 한다.

그리고 예술감독의 책임성과 자율성을 강화하기 위하여 국립중앙극장장이 예술감독의 행정지원기구에 머물러야 하는지, 그에 반하여 극장장도 예술가로서 또는 예술적 식견과 경영 감각을 갖춘 예술 경영인으로서의 역할을 강화해야 하는지에 대한 검토와 연구가 필요하며 이를 바탕으로 극장장과 예술감독의 역할의 범위를 정할 필요성이 있다.

아울러, 국립중앙극장과 전속단체는 상호간 이미지를 공유하면서 브랜드 가치를 높이는 역할을 모색하여야 한다. 이를 위해서는 현재의 전속단체의 법적인 성격을 변경하는 것도 다양한 측면에서 논의할 필요가 있다. 그리고 예술감독과 전속단원의 예술적 취향을 감안하고 앙상블을 위하여 예술감독이 부임하면 전속단원 전체에게 오디션을 거치게 함으로써 예술적 기량 수준과 취향을 파악하여 전속단체 운영과 전속단원 지도에 참고하는 방안도 검토할 필요성이 있다.

연구 과정에서 국립중앙극장은 향후 점진적으로 전속단체를 독립시키면서 공연장이라는 공간과 운영 조직만 남게 될 것으로 예상되며, 향후 궁극적으로는 국립이라는 명칭의 유무에 불구하고 국립의 조직보다는 민영화된 법인이 운영하는 극장으로 전환될 것으로 예상된다. 그럼

에도 불구하고 국립중앙극장이 지속적으로 설립 취지를 구현하고 복잡한 환경과의 유기적인 역할 속에서 존속하기 위해서는 새로운 변화를 모색해야 하는데 그 방안으로 상주계약 형태의 예술단체를 보유할 가능성이 크다.

이처럼 국립중앙극장이 상주단체를 거느린 예술기관으로 변화할 경우에는 지향해야 할 비전과 임무의 재설정이 중요한 과제로 등장하게 될 가능성이 있다. 따라서 기본적으로는 전통예술의 창조적 계승 발전을 바탕으로 질적 수준이 높은 작품과 예술교육 프로그램을 운영함으로써 문화예술의 창의성과 다양성을 보여줄 수 있어야 하며, 국민의 문화향수권이 증대되도록 고객 지향적이고 문화예술의 미래를 준비하는 공연예술기관으로서 자리매김하여야 한다.

앞에서 검토한 바와 같이 앞으로는 현재의 전속단체보다는 상주단체나 느슨한 협력단체로 변화해갈 것으로 예상된다. 따라서 국립중앙극장이 전속단체와 상주관계에 관한 계약을 체결할 때 고려할 사항으로는 국립중앙극장의 설립 취지에 맞도록 연극을 비롯하여 가무악극이나 뮤지컬도 공연하는 예술단체와 상주 계약으로 상호간 장점을 확장하고 단점을 보완할 수 있도록 하는 것이 필요하며, 전통예술 분야의 예술단체 또는 이미 재단으로 독립하여 법인 성격의 예술단체로 변화한 예전의 전속단체와도 상주계약을 추진하는 것도 검토할 수 있다.

아울러, 창작의 원천인 전통예술에 대한 관심의 증대와 함께 변화와 확장이 세계적인 경향이므로 이에 부응할 수 있는 콘텐츠인 우리의 전통적인 신화와 민담, 재담·가면극·줄타기·곡예 등의 전통연희, 무속, 민속놀이 등을 공연예술 작품으로 무대화하는 작업을 고려하여야 한다.

이 책에서는 국립중앙극장의 운영 전반을 고려하되, 그 중에서 상호 간에 연관성이 많은 조직과 운영, 공연예술 프로그램, 그리고 예술감독과 전속단체 등에 대하여 해외의 사례와 비교하면서 다양한 측면에서 살펴보았다. 이를 통하여 설립 이후 60여 년이 넘는 역사를 지닌 국립중앙극장이 전속단체를 포함한 운영 전반에 관하여 관료주의를 극복하고 예술성이 풍부한 공연작품 창작과 관객의 문화향수에 우선에 두는 미래지향적인 예술기관으로 거듭나기를 바라는 마음이다.

국립중앙극장 역사와 연혁

연도별	역사와 연혁
1948.12	문교부가 공보처로부터 흥행허가권을 인수하고, 국립극장 설치에 관한 법령을 작성하여 법제처를 거쳐 국무회의 통과
1949.10.21	국립극장운영위원회 구성(위원장 유치진, 위원 9명)
1949.12	국립극장 설치를 대통령령으로 공포(부민관을 극장으로 확정)
1950. 1.19	직속협의기구로서 신극협의회 발족(신협과 극협 설치)
1950. 4.26	제8차 국회 본회의에서 국립극장설치법과 동 특별회계법 통과
1950. 4.29	국립극장 개관
1950. 5. 8	국립극장설치법 공포(법률제142호) / 국립극장을 서울시에 설치
1952. 5.14	정부가 환도할 때까지 국립극장을 대구에 두기로 국무회의 의결
1954. 1.12	국립극장설치법 개정(법률 제303호) / 국립극장은 문교부장관이 직할하고, 서울시와 각도에 설치할 수 있도록 함
1957. 6. 1	전속 국립극단 발족
1961.10. 2	국립극장설치법 개정(법률 제745호)으로 문교부에서 공보부로 변경
1961.11. 7	시공관을 국립극장으로 전용
1962. 1.15	국립극장 직제 개정 및 전속단체 설립(국립오페라단, 국립국극단, 국립무용단 창단)
1963.12. 5	국립극장설치법 개정 공포(법률 제1478호)
1964. 9.21	국립극장을 국립중앙극장으로 개칭(대통령령 제1937호)
1969. 3. 8	국립교향악단 창단
1973. 5	국립발레단 창단
1973. 7.14	국립중앙극장을 중앙국립극장으로 개칭(대통령령 제6770호) / 문화공보부 소속
1973. 8.26	명동에서 장충동으로 중앙국립극장 이전
1973.10.27	장충동 중앙국립극장 개관

연도별	역사와 연혁
1974. 7.18	국립합창단 창단
1981. 8. 1	국립교향악단 KBS 이전
1990. 1. 3	문화공보부를 문화부로 명칭 개정(대통령령 제12895호)으로 중앙국립극장을 문화부 소속으로 함
1991. 2. 1	중앙국립극장을 국립중앙극장으로 개칭
1995. 1. 1	국립국악관현악단 창단
1999. 1.29	책임운영기관의 설치·운영에 관한 법률 공포(법률 제5711호)
2000. 1.13	국립중앙극장 책임운영기관화(문화관광부령 제33호)
2000. 2. 1	국립오페라단, 국립발레단, 국립합창단의 재단법인화
2000. 8.19	조직 개편(행정지원과, 공연운영과, 무대예술과)
2001. 5.23	실험극을 위한 별오름극장(소극장) 개관
2003. 4.21	재단법인 국립극장발전기금 설립
2004.10.29	해오름극장(대극장) 리모델링 재개관
2005. 4.29	달오름극장(중극장) 리모델링 재개관
2005. 9.16	조직 개편(기획조정부, 운영지원부, 공연제작부 및 전속단체)
2006.12.20	조직 개편(운영지원부, 공연기획단, 공연제작부, 진흥부 및 전속단체)
2008. 4.30	청소년 하늘극장 리노베이션 재개관
2009. 2.27	조직 개편(운영지원부, 공연기획단, 공연제작부, 전시교육사업부 및 전속단체)
2009.12.14	조직개편(공연기획부, 마케팅홍보부, 무대예술부, 운영지원부, 공연예술박물관 및 전속단체)
2009.12.23	우리나라 최초의 공연예술박물관 개관
2010. 3.16	국립중앙극장 기본운영규정 개정(국립극단 설치 규정 삭제)
2010. 6.16	재단법인 및 공익법인 국립극단 설립

참고문헌

□ **단행본**

고토 카즈코 엮음, 임상오 옮김(2003), 『문화정책학』, 서울 : 도서출판 시유시.

구광모(1999), 『문화정책과 예술진흥』, 서울 : 중앙대학교출판부.

국립극장(1980), 『국립극장 30년』, 국립중앙극장.

국립극장(1993), 『국립극장 신축이전 20년사』, 국립중앙극장.

국립극장(2000), 『국립극장 50년사』, 서울 : 태학사.

국립극장(2002), 『세계화시대의 창극』, 국립중앙극장.

국립극장(2003), 『국립극장 이야기』, 국립중앙극장.

국립극장(2010), 『국립극장 60년사, 역사편』, 국립중앙극장.

국립극장(2010), 『국립극장 60년사, 자료편』, 국립중앙극장.

김근세(2000), 『책임운영기관 제도에 관한 비교분석』, 서울 : 집문당.

김대현 외(2009), 『한국 근·현대 연극 100년사』, 서울 : 집문당.

김복수 외(2003), 『문화의 세기, 한국의 문화정책』, 서울 : 보고사.

김영기 등 공저(2005), 『문화시대의 디지털 아카이브』, 전남 : 전남대학교 출판부.

김주호·용호성(2002), 『예술경영』, 서울 : 김영사.

문애령(2001), 『한국 현대무용사의 인물들』, 서울 : 눈빛.

문화관광부(2007), 『미래의 문화, 문화의 미래』, 문화관광부 정책자문위원회.

박광무(2010), 『한국문화정책론』, 서울 : 김영사.

박명진(1999), 『한국 전후 희곡의 담론과 주체 구성』, 서울 : 월인.

백현미(1997), 『한국 창극사연구』, 서울 : 태학사.

사진실(1997), 『한국 연극사 연구』, 서울 : 태학사.

서연호(2006), 『한국연극전사』, 서울 : 연극과인간.

서연호(2008), 『동서 공연예술의 비교연구』, 서울 : 연극과인간.

서연호·이상우(2000), 『우리 연극 100년』, 서울 : 현암사.

서울역사총서(8)(2011), 『서울공연예술사』, 서울 : 서울특별시사편찬위원회.

성기숙(2007), 『한국 근대 춤의 전통과 신무용의 창조적 계승』, 서울 : 민속원.

송한나(2010), 『박물관의 이해』, 서울 : 도서출판 형설.

신일수(2000), 『극장 상식 및 용어』, 서울 : 교보문고.

연보(1997~2011), 『국립극장 연보』, 국립중앙극장.

유민영(1996), 『한국 근대 연극사』, 단국대학교출판부.

유민영(1998), 『한국 근대극장 변천사』, 서울 : 태학사.

유민영(2001), 『달라지는 국립극장 이야기』, 서울 : 도서출판 마루.

유민영(2004), 『문화공간 개혁과 예술발전』, 서울 : 연극과 인간.

이강숙 외(2000), 『우리 양악 100년』, 서울 : 현암사.

이난영(2008), 『박물관학』, 서울 : 삼화출판사.

이보아(2000), 『박물관학 개론 : 박물관 경영의 이론과 실제』, 서울 : 김영사.

이승엽(2002), 『극장경영과 공연제작』, 서울 : 역사넷.

이영란(2009), 『역사의 흐름을 통한 한국무용사』, 서울 : 블루피쉬.

이영진 외 2인(2000), 『박물관 전시의 이해』, 서울 : 학문사.

이흥재(2004), 『문화정책론』, 서울 : 박영사.

이흥재(2006), 『문화정책』, 서울 : 논형.

임상오(2001), 『공연예술의 경제학』, 서울 : 김영사.

정진수(2003), 『새 연극의 이해』, 서울 : 집문당.

정철현(2005), 『문화연구와 문화정책』, 서울 : 도서출판 서울경제경영.

차범석(2004), 『한국 소극장 연극사』, 서울 : 연극과 인간.

한국방송공사(2006), 『KBS 교향악단 50년사』, 서울 : 한국방송공사 시청자사업팀.

한택수(2008), 『프랑스 문화 교양 강의』, 서울 : 김영사.

Elizabeth Yakel 저, 강명숙 옮김(2003), 『Starting an archives, 아카이브 만들기』, 서울 : 진리탐구.

Ferric.M Miller 저, 조경구 옮김(2002), 『Arranging and describing Archives and Manuscript, 아카이브와 매뉴스크립트의 정리와 기술』, 서울 : 진리탐구.

John Feather(2003), *International Encyclopedia of Information and Library Science*, Taylor & Francis.

Neil Kolter · Philip Kolter 저, 한종훈 · 혜진 옮김(2005), 『박물관 미술관학 – 뮤지엄 경영과 전략』, 서울 : 전영사.

Neil Kolter · Philip Kotler 저, 한종훈 · 혜진 옮김(2005), 『박물관 미술관학 – 뮤지엄 경영과 전략』, 서울 : 전영사.

Sgaya Akico 저, 이진영 옮김(2004), 『미래를 만드는 도서관』, 서울 : 지식여행.

☐ 학위 논문

권오인(2002), 「책임운영기관 제도의 발전방안에 관한 연구」, 경기대학교 대학원 박사학위논문.

김광현(2005), 「책임운영기관의 효율적 운영방안 연구」, 중앙대학교 예술대학원 석사학위논문.

김명곤(2004), 「극장의 대(對)고객 커뮤니케이션 활성화에 관한 연구」, 동국대학교 언론정보대학원 석사학위논문.

김은숙(2009), 「공연장 교육 서비스 품질이 고객만족과 충성도에 미치는 영향」, 경희대학교 경영대학원 석사학위논문.

김지현(2010), 「국 · 공립 문화예술기관의 법적 주체에 따른 운영형태 분석연구」, 박사학위 논문.

김태훈(2005), 「책임운영기관의 사업성과 메타평가에 관한 연구 – 국립중앙극장을 중심으로」, 성균관대학교 대학원 박사학위논문.

문웅(2006), 「공공 공연장의 운영 개선방안 연구」, 성균관대학교 공연예술협동과정 박사학위논문.

문종태(2008), 「공공극장의 운영체제 변화양상과 발전방안」, 중앙대학교 예술대학원 석사학위논문.

박연경(2004), 「자료관 시스템 발전방안에 관한 연구」, 경희대학교 테크노경영대학원 석사학위논문.

박두현(2011), 「공연예술 기록관의 발전 방안」, 한양대학교 대학원 석사학위논문.

박현택(2007), 「박물관의 문화서비스 확대와 재정기반 강화를 위한 문화상품 개발 시스템 연구」, 홍익대학교 대학원 박사학위논문.

백재은(2005), 「우리나라 아카이브의 현황 및 발전방안에 관한 연구」, 숙명여자대학교 대학원 석사학위논문.

박희정(2006), 「문화예술공간 활성화를 위한 극장의 효율적 운영방안 연구 – '경기도 문화의 전당'의 사례를 중심으로」, 단국대학교 대중문화예술대학원 석사학위논문.

변성숙(2004), 「공공 공연장 상주단체의 효율적 운영방안 연구 – 국립예술단체의 사례를 중심으로」, 단국대학교 산업경영대학원 석사학위논문.

양가혜(2011), 「중국 공공공연장 예술교육 프로그램의 활성화 방안」, 성균관대학교 일반대학원 석사학위논문.

유필조(2006), 「대전문화예술의전당의 효과적인 운영방안에 관한 연구」, 중앙대학교 예술대학원 석사학위논문.

윤선희(2007), 「춤 박물관의 기능과 역할수행에 관한 연구」, 한양대학교 대학원 석사학위논문.

이범환(2008), 「공연예술 아카이브의 효율적 운영방안 연구」, 단국대학교 경영대학원 석사학위논문.

이은미(2007), 「공공 문화예술기관의 평가시스템 구축」, 가톨릭대학교 대학원 박사학위논문.

이준호(2004), 「공연예술부문의 책임운영기관 제도연구 : 국립극장의 사례를 중심으로」, 서울대학교 행정대학원 석사학위논문.

임상우(2010), 「공연예술의 국가브랜드 마케팅에 관한 연구 – 국립극장 사례를 중심으로」, 성균관대학교 대학원 박사학위논문.

장미진(1997), 「극장(Theatre)의 사회적 기능과 그 운영에 관한 연구」, 성균관대학교 대학원 석사학위 논문.

조병열(2010), 「지역문화재단의 역할과 운영시스템 연구 – 대전문화재단을 중심으로」, 한남대학교 사회문화대학원 석사학위논문.

정희섭(2010), 「책임운영기관 평가체계에 관한 연구 – 국립중앙극장 평가지표를 중심으로」, 중앙대학교 예술대학원 석사학위논문.

정희숙(2008), 「국내 공연예술자료 보존의 개선방안 연구」, 성공회대학교 문화예술경영학과 석사학위논문.

최지희(2009), 「우리나라의 대표적인 극장의 운영형태 비교 연구」, 단국대학교 경영대학원 석사학위논문.

홍성광(2010), 「국공립창극단의 조직 및 운영현황 분석을 통한 효율적 운영방안 연구」, 동국대학교 문화예술대학원 석사학위논문.

□ **학술지, 연구보고서 및 문헌자료**

강신복(2000), 「러시아 공연예술기관의 조직 및 운영방법 조사보고」.

강창구(2000), 「책임운영기관 제도도입의 역사적 배경과 운영체계」, 한국행정사학지, 『한국행정사학회』(제9호).

곽수일 · 정준성 외(1996), 「문화예술분야의 마케팅 기법의 도입과 적용」, 한국문화정책개발원.

『국립극장 운영 규정집』(2010.10.22).

국립극장(1986), 「국립극장 발전방향 및 운영체계 정립을 위한 종합연구보고서」, 국립중앙극장.

국립극장(2000), 「국립극장 발전계획 – 2000~2005 경영계획(안)」, 국립극장.

국립극장(2000), 「국립중앙극장 중장기 발전방안 연구」, 한국문화정책개발원.

국립극장(2001), 「국립극장 발전계획(2000-2005경영계획안)」, 국립중앙극장.

국립극장(2007), 「국립극장 공연예술박물관 설립 기본계획」, 국립중앙극장.

국립극장(2008), 「국립극장 전속단체 발전방안 연구」, 국립극장, 한국문화정책연구소.

국립극장(2008), 「국립중앙극장 중장기 발전방안 연구」, 국립극장, 한국문화정책연구소.

국립극장(2009), 「2008년도 국립중앙극장 운영실적 보고서」, 국립중앙극장.

국립극장(2009), 「2010년도 국립중앙극장 책임운영기관 고유사업평가 실적보고서」, 국립극장.

국립극장(2009), 『국립극장 미르 합본』, 국립중앙극장.

국립극장(2010), 「2010년도 국립중앙극장 책임운영기관 고유사업평가 결과보고서」, 국립극장.

국립극장(2010), 『국립극장 미르 합본』, 국립중앙극장.

국립극장(2011), 「2010년도 국립중앙극장 책임운영기관 고유사업평가 결과보고서」, 국립극장.

국립극장(2011), 「2010년도 국립중앙극장 책임운영기관 고유사업평가 실적보고서」, 국립극장.

국립극장(2011), 「국립극장 전속단체 단원 오디션제도 개선방안 연구」, 국립중앙극장, 한국예술경영연구소.

국립극장(2011), 『국립극장 미르 합본』, 국립중앙극장.

국립극장(2013), 『국립극장 미르』, 8월, 10월, 11월호, 국립중앙극장.

김세훈 외(1995), 「문화지표 체계 연구」, 한국문화정책개발원.

김소영 외(2002), 「문화예술기관을 위한 마케팅 전략기획 : 국립중앙극장을 중심으로」, 한국문화정책개발원.

김용범 외(1997), 「문화정책 고급인력 양성 방안 연구」, 한국문화정책개발원.

문명재ㆍ이명진(2010), 「책임운영기관의 조직인사 자율성과 제도적 개선방향」, 『한국조직학회보』(제7권 1호).

문화체육관광부(2006), 『문화정책백서』, 문화체육관광부, 한국문화관광연구원.

문화체육관광부(2009), 『공연예술진흥기본계획』, 문화체육관광부.

문화체육관광부(2010), 「문화향수실태조사」, 문화체육관광부, 한국문화관광연구원.

문화체육관광부(2010), 『문화정책백서』, 문화체육관광부, 한국문화관광연구원.

민병두(2005), 「한국예술문화 자료관의 설립과 운영방안」, 제256회 정기국회 정책자료집.

박인배 외(2003), 「국립중앙극장 예술단원 상시평가 연구」, 한국민족예술인총연합 문화정책연구소.

서필언(2002), 「우리나라 책임운영기관의 효율적 운영방안」, 『2002년도 하계학술대회발표논문집』, 한국행정학회.

성기숙(2010), 「한국 공연자료의 보고, 공연예술박물관」, 『국립중앙극장 미르』 12월호.

성기숙(2011), 『춤과 담론』(제4호), 연낙재.

성기숙(2011), 『춤과 담론』(제5호), 연낙재.

손원익 외(1996), 「문화 활성화를 위한 조세지원 방안」, 한국문화정책개발원.

신미란(2009), 「세계 무대는 지금 – 프랑스 스트라스부르그 국립극장」, 『미르』 3월호.

신일수 외(1997), 「무대기술 전문인력 양성방안 연구」, 한국문화정책개발원.

양건열 외(2000), 「국립중앙극장 중장기 발전방안 연구」, 한국문화정책개발원.

양지연(2002), 「박물관ㆍ미술관의 교육프로그램 운영현황과 개선방안」, 『예술경영연구』 제2집.

예술경영연구(2002), 『예술경영연구(제2집)』, 한국예술경영학회.

예술경영연구(2004), 『예술경영연구(제6집)』, 한국예술경영학회.

예술경영연구(2005), 『예술경영연구(제7집)』, 한국예술경영학회.

예술경영연구(2005), 『예술경영연구(제8집)』, 한국예술경영학회.

예술경영지원센터(2006), 「예술자료의 체계적 관리 활용방안」, 문화관광부.

오세곤(2003), 「국립극단 개혁을 위한 제언」, 『한국연극』.

용호성(2001), 「공공 문화공간 운영의 현황과 과제」, 『예술경영연구』 제1집.

용호성(2011), 「민간공연예술단체의 경영환경 변화와 재원조성」, 『예술경영연구』 제17집.

유민영(2010), 「영광과 좌절, 그리고 희망을 위하여 - 국립극장 60년사」, 국립중앙극장.

유인화(2011), 「국립무용단사 - 국립극장 60년사」, 국립중앙극장.

윤동진(2006), 「코메디 프랑세즈와 총지배인 제도」, 『경기대학교 인문논집』 제14호.

윤용준(2012), 「국립극장 공연예술박물관 현황과 발전방안」.

이강렬(1999), 「공익성을 잃지 않는 민영화 - 국립중앙극장 운영방안에 대한 제안」, 공연과 리뷰.

이병일·한상연(2010), 「지방자치단체 공연문화시설 운영성과의 영향요인에 관한 연구」.

이병준(2005), 「문화예술교육 기획전문 인력의 직업적 전문성 연구」, 『예술경영연구』(2005 제8집), 한국
　　　예술경영학회.

이상면(1994), 「각종 공연과 일반시민을 위한 문화공간, 영국의 런던 국립극장」, 『문화예술』(2).

이상면(1996), 「세계 지방 문화예술회관 탐방」, 『금호문화』(2).

이승엽(2002), 「공연장의 예술교육프로그램 현황과 전망」, 『예술경영연구』 제2집, 한국예술경영학회.

이영두(2005), 「문화예술전문인(예술경영인) 자격제도 도입에 관한 연구」, 『예술경영연구』 제8집, 한국예
　　　술경영협회.

이용관(2003), 「국립극단 개혁을 위한 제언2」, 한국연극.

이용관(2005), 「공연예술 경영의 과제와 학문적 접근」, 『예술경영연구』 제8집, 한국예술경영학회.

이원태 외(1995), 「전통예술의 세계화 방안 - 공연예술을 중심으로」, 한국문화정책개발원.

이종인(1999), 「국공립 공연장 운영의 새로운 접근」, 한국공연예술매니저먼트협회.

이흥재(1998), 「국립극장, 예술의 전당, 국립국악원 조직 및 기능의 투명화 방안」, 한국문화정책개발원.

이흥재·장미진(1997), 「국립극장, 예술의 전당, 국립국악원 조직 및 기능의 특성화 방안」, 한국문화정책
　　　개발원.

이희태(1970), 「국립극장 계획 설계에서 준공까지」, 건축사(4월).

일본 문화청(1996), 『문화청 월보』, 일본 문화청(No.330호).

장미진 외(1999), 「공연예술단체의 상주단체와 민간위탁의 개선방안을 위한 해외사례 연구」, 한국문화관
　　　광정책연구원(개별과제, 99-4).

정갑영, 「문화의 집 모델 및 운영방안에 관한 외국사례 조사연구」, 한국문화정책개발원.

정광열 외(2006), 「문화예술 재정 운용의 효율화 방안 연구」, 한국문화관광정책연구원.

하을란(2011), 「새로운 공간, 무대를 찾아서」, 국립중앙극장.

하을란(2011), 「우리가 몰랐던 예술, 무대 디자인의 모든 것」, 『국립극장 미르』 7월호.

한국문화관광정책연구원(2003), 「전국 문화기반시설 관리운영평가 개선방안 연구」, 한국문화관광정책연
　　　구원.

행전안전부(2010), 「2010년 지방자치단체 외국계 주민 현황」, 행전안전부.

홍기원·이규석(2005), 「아시아 문화동반자사업 운영방안 연구」, 한국문화관광연구원.

황동열(2007), 「예술아카이브의 현황과 도입방안 연구」, 『한국무용기록학회』 12권.

□ **세미나 자료**

김문환(1992), 「국립중앙극장의 새로운 위상 : 국립무대예술원의 창설 제안」, 국립극장 발전을 위한 토론
　　　회, 국립중앙극장 예술진흥회.

김승업(2000), 「세종문화회관 - 세계 문화의중심, 살아 숨쉬는 예술공간을 위하여(제3회 전국문화기반시

성기숙(2006)」,「춤 박물관/자료관의 설립과 운영방안 모색」, 국립극장.

우현실(2006), 「국립극장 공연자료실 운영현황과 전망」, 국립중앙극장.

이상만(1992), 「국립극장의 운영개선을 위한 새로운 제언」, 국립중앙극장 발전을 위한 토론회, 국립중앙
극장 예술진흥회.

이호신(2006), 「아르코예술정보관 운영현황과 발전방향」, 국립중앙극장.

정광열(2003), 「국립으로서의 위상회복을 위한 실질적 개혁」, 중장기발전방안연구 토론회, 국립극장.

최준호(2003), 「국립극장 운영 활성화 방안」, 국립극장 중장기발전방안 연구 토론회, 국립극장.

국립극장(1992), 「국립중앙극장 발전을 위한 토론회」, 국립중앙극장 예술진흥회.

국립극장(2003), 「국립극장 남산 이전 30주년 기념 - 국립극단의 재도약을 위한 대토론회」, 국립극장.

국립극장(2003), 「국립극장 중장기 발전방안연구 토론회」, 국립극장.

국립극장(2006), 「국립극장 전속단체 포럼」, 국립극장.

국립극장(2006), 「공연예술자료관 현황과 전망 - 2006 국립중앙극장 세미나 자료집」, 국립중앙극장.

국립극장(2010), 「국가와 극장 : 예술과 경영 사이에서 - 60주년기념국제학술세미나」, 국립중앙극장.

토론자료집(2001), 「장충동 문화단지 조성방안 모색을 위한 토론회」, 한국문화정책개발원.

□ 기타 자료

국립극장(2006), 「2005 국립중앙극장 운영실적 보고서」, 국립중앙극장.

국립극장(2007), 「2006 국립중앙극장 운영실적 보고서」, 국립중앙극장.

국립극장(2008), 「2007 국립중앙극장 운영실적 보고서」, 국립중앙극장.

국립극장(2009), 「2008 국립중앙극장 운영실적 보고서」, 국립중앙극장.

국립극장(2010), 「2009 국립중앙극장 운영실적 보고서」, 국립중앙극장.

국립극장(2011), 「2010 국립중앙극장 운영실적 보고서」, 국립중앙극장.

국립중앙극장 경영진단(2007), 퍼포먼스웨이 컨설팅.

국립중앙극장 홈페이지 회원(엔톡회원) 운영 및 관리방안, 2011.

공연과 리뷰(2008), 「공연과 리뷰(통권 제60호)」, 현대미학사.

남산르네상스 마스터플랜(2008), 서울특별시.

□ 해외 자료

City of London, "barbican at 25", 2007.

Plilip Kotler Joanne Scheff, *Standing Room Only*, p.50.

The Royal National Theatre Annual Report and Financial Statements, 2006~2007.

The League of American Theatres and Producers, Inc., *Who Goes to Broadway?*, The Demographics
of the Audience 2000-2001 Season.

The Royal National Theatre Annual Report and Financial Statements, 2006~2007.

Lincoln Center for the Performing Arts Inc., "2007-2008 Annual Report".

New National Theatre, Tokyo, "2006-2007 Annual Report".

Marie-Christine Vernay, *Didier Deschamps prend la direction de Chaillot [archive]*, sur le blog

Confidanses de Libération, 3 septembre 2010.
Mini chiffres-clés, *Théâtre et spectacles*, 2011, Ministère de la Culture et de la Communication, 2011, p.2, p.90, p.92.

□ 신문 기사

김정옥(1961.11.12), 국립극장의 새로운 과제, 한국일보.
국립극장 보도기사 자료집(2002), 국립중앙극장.
국립극장, 「보도자료(2000~2009.6월)」, 국립극장.
달라진 국립극장, 「보도기사 자료집(2000~2005)」, 국립극장.
새로워진 국립극장, 「기사로 보는 국립극장 2001」, 국립극장.

□ 참조 법령

국가재정법.
국립극장 설치법(법률 제142호, 1950.5.8 제정).
국립극장 설치법(법률 제303호, 1954.1.12 개정, 1054.2.2 시행).
국립극장 설치법(법률 제745호, 1061.10.2개정).
국립극장 직제(각령 제379호, 1962.1.15 일부 개정).
국립극장 직제(대통령령 제195호, 1949.10.8 제정).
국립극장 특별회계법(법률 제143호, 1950.5.8 제정).
국립중앙극장 공연문화발전위원회운영규정.
국립중앙극장 단체 및 단원평가규정.
국립중앙극장 대관규칙.
국립중앙극장 대관운영규정.
국립중앙극장 사례지급규정.
국립중앙극장 시설물의 사용 및 관리규정.
국립중앙극장 업무분장 및 위임전결규정.
국립중앙극장 운영자문위원회규정.
국립중앙극장 전속단체 운영규정.
국립중앙극장 전속단체자문협의회규정.
국립중앙극장 후원회 운영규정.
국립중앙극장기본운영규정.
기부금품의 모집 및 사용에 관한 법률.
문화부와 그 소속기관 직제(대통령령 제13284호, 1991.2.1).
문화예술진흥법.
문화체육관광부와 그 소속기관 직제(대통령령 제23209호, 2011.10.10).
보조금의 관리에 관한 법률.
재단법인 국립극장 발전기금 정관.

재단법인 국립극장발전기금 예산사용 지침.
중앙국립극장 직제(대통령령 제1937호, 1964. 9.21 제정).
책임운영기관의 설치·운영에 관한 법률 시행령.
책임운영기관의 설치·운영에 관한 법률.

□ **인터넷 홈페이지**

국립국악원(http://www.gugak.go.kr)
국립중앙극장(http://www.ntok.go.kr)
국립중앙극장 공연예술박물관(http://www.museum.ntok.go.kr)
국립예술자료원(http://www.knaa.or.kr)
와세다대학연극박물관(http://www.waseda.jp/enpaku)
법제처 국가법령정보센터(http://www.law.go.kr/main.html)
바비칸센터(www.barbican.org.uk/about-barbican)
링컨센터(www.lincolncenter.org)
신국립극장(www.nntt.jac.go.jp)
프랑스 문화부(http://www.culture.gouv.fr/nav/index-stat.html)
http://www.comedie-francaise.fr/la-comedie-francaise-aujourdhui.php?id=493, 11.22.2011)
http://www.theatre-odeon.fr/fr/le_theatre/historique/2002_2006_l_odeon_en_travaux/accueil-f-9.htm)

우리 국립극장과
세계 국립극장은
어떻게 다른가

초판1쇄 발행 2014년 2월 28일

지은이 윤용준 펴낸이 홍기원
편집주간 박호원 총괄 홍종화 디자인 정춘경·이효진
편집 오경희·조정화·오성현·신나래·정고은·김정하·김선아
관리 박정대·최기엽
펴낸곳 민속원 출판등록 제18-1호
주소 서울 마포구 대흥동 337-25 전화 02) 804-3320, 805-3320, 806-3320(代) 팩스 02) 802-3346
이메일 minsok1@chollian.net, minsokwon@naver.com
홈페이지 www.minsokwon.com

ISBN 978-89-285-0569-2 93600

ⓒ 윤용준, 2014
ⓒ 민속원, 2014, Printed in Seoul, Korea